藏傳密宗氣功

那洛巴六成就法

馬爾巴上師◆譯

余萬治、萬果◆譯註

百通圖書股份有限公司

國家圖圓館出版預行編目資料

> 藏傳密宗氣功：那洛巴六成就法／馬爾巴上師
> 　譯；余萬治，萬果譯註，--初版．--臺北市
> ：百通圖書，1998〔民87〕
> 　面；公分
> 　ISBN 957-802-070-8 (平裝)
>
> 　1.密宗　2.氣功
> 226.91　　　　　　　　　　　　　　87009732

藏傳密宗氣功——那洛巴六成就法

譯　　　者／馬爾巴上師

譯 註 者／余萬治、萬果

功法配圖／侯榮

主　　編／劉智惠

校　　對／伊凡

出 版 者／百通圖書股份有限公司

登 記 證／局版台業字第6383號

地　　址／台北市大安區(106)通化街171巷17號1F

劃撥帳號／18411686百通圖書股份有限公司

電　　話／(02)2735-1325

傳　　眞／(02)2737-5344

E-mail:shushinbooks@hotmail.com

出版日期／1998年9月　初版一刷
　　　　　2002年9月　初版二刷

定價／360元

在那遙遠的亙古，

未知的時空

有一本穿梭過去、現在、未來的

智慧密碼之書

透過此書，古往今來大修行者，

將可以解讀與窺知人類覓尋千生萬劫的

生死之謎……

序 言

　　藏傳佛教是人類文明寶庫中一顆閃亮的明珠，是人類高層次智慧的結晶。在當今這個知識和科技高度發達的現代社會裏，仍然有超乎尋常的吸引力，能吸引五湖四海不同膚色、不同信仰的億萬有情目光向它集中，這本身就具說服力，證明了它的文化價值。

　　藏傳佛教之所以具有如此巨大的吸引力，除了它那透視萬物本質的深邃哲理，和熱愛眾生、造福人類的道德價值觀念外，還有被當今國外學者稱作「人類思想發展最絢麗的花朵之一」，是揭示生命規律、改變智能，和生存狀態的特殊生命科學之金剛密法。

　　當前，藏傳佛教和雪域文化，已成為國際藏學界，十分關注並著力研究的熱門學科，介紹藏傳佛教的影視、書籍也日益增多，但藏文經典原著，漢譯本所見不多，而這又是了解研究，和學習藏傳佛教不可缺少的部分。《藏傳密宗氣功——那洛巴六成就法》這本書可說對原文了解深透，翻譯準確，文字通俗流暢的經典譯本，如雪中送炭，給廣大讀者提供了方便，也在典籍翻譯方面，邁開了新的一步，因此，我願作序向讀者推薦。

　　「勝樂」是無上密中，母續部之法中之王，「拙火」即「猛厲火」，是脈氣的總稱；「方便道」是輔助法的意思，是表明「脈氣」圓滿次第修證中的輔助手段。本文作者馬爾巴，是印度金剛乘大成就師——那洛巴的親傳弟子，是得到密法真傳，獲得大成就的噶舉派鼻祖，他的著作在藏傳佛教中，具有權威經典的價值。

　　《藏傳密宗氣功——那洛巴六成就法》這本書，比較詳細地

005

介紹了「那洛巴六法」的「拙火」和「幻身」的一些基礎知識，對初學藏密脈氣法，具有一定的指導作用。如果得到有眞傳承、有學問和有修練成就的上師灌頂、傳授和具體指導，並嚴格依法修練，定能獲得本文中所說的一切上乘成就，如果把它當做泛泛的氣功，盲修瞎練，不但出不了眞成就，反而會走火出偏，這一點首先要說明。

其次，脈氣法作爲輔助手法，只在圓滿次第的修證層次上，加之其他主法配合，分主次，按要求修練時，要了解藏密脈氣修練的特點，和修練者的思想品質，方能發揮它的威力。不能像一般氣功那樣，不講修練者的思想品質，不了解藏密脈氣修練的特點，亂修亂練，非但徒勞無益，反而會造成不良後果，故須注意。

中國藏語系高級佛學院研究員
西北民族學院藏語系教授多識
一九九五年十月寫于蘭州

導　讀

　　《藏傳密宗氣功——那洛巴六成就法》是一部以人體科學，和生命科學為依據，論述藏密氣功的機制、原理，以及具體修習方法的氣功典籍。那洛巴是古印度八十四位大成就者之一，是六成就法的開山祖師。本書所述密法，約于公元十一世紀，由那洛巴祖師口授，並經指導，西藏第一代承傳人馬爾巴譯師，譯成藏文，攜返藏區，後經噶舉派歷代大師承傳修煉，使那洛巴六法成為藏密氣功中，集理論與實踐、師傳與修習結合互補的典籍精品。

　　本書全面系統地論述了以靈熱成就法、幻觀成就法、夢觀成就法、淨光成就法、中陰成就法和轉識成就法為主體的那洛巴六法。詳細介紹了人體的形成、脈道的分布、風息的運向、生命的本質、思維的定勢等人體科學理論，注重修持，以及每個功法的修習方法、要點及利弊，並配有八十一幅圖示，圖文並茂，使讀者一目了然。

　　同時，為了使讀者更容易獲得六法的精髓，本書特別將精華版——大修行者竹巴·白瑪噶波所著的《簡明六法草稿》，放到最前面，使讀者對六法有概要的了解後，再漸次深入那洛巴六法的堂奧。

　　本書注重藏密氣功的上師傳承風格，求真尋源，保持原汁原味的正宗藏密特點，同時，還引用了大量的註解，是第一部全面翔實地介紹藏密氣功的譯著；為人體科學和生命科學、佛學、藏學及藏密氣功的研究者和愛好者，提供了不可多得的參考資料。

目　錄

第一章——精華版

簡明六法草稿

竹巴·白瑪噶波◆著

頂禮神聖具德的上師。

掌握金剛身的心風緣起之樞紐，不由自主地證得俱生智。此處講解特殊方便道【註1-1】，分作兩點：證果者們傳承的歷史，和傳承所出教誡。其中，證果者們傳承的歷史，如傳承的祈禱文所述。傳承所出教誡分兩點：依據本續相屬的方便道，和依據加持相屬的耳傳。這裏介紹依據加持相屬的耳傳，分為前行和正行兩點。其中，前行儀軌，由別的前行文可知；正行是拙火、幻身、夢境、光明、中陰、轉識等六法。

第一節 拙火成就法

拙火成就法分三點：前行、正行和發揮效益。

前行分為：(1)外邊身體空明，(2)裏邊脈道的空明，(3)護輪，(4)修練脈道，(5)住於脈道賜加持。

❖❖❖ 前行

【譯註】
1-1 方便道，即密乘道。

1 外邊身體空明

修習上師瑜伽等法，觀想並守持心如下：自己是金剛瑜伽母（密宗一本尊名），身色紅如光芒四射的紅寶石，一面兩臂三眼，右手執持閃光的彎刀，揮向天空，斬斷虛妄分別引發的所有憂苦，左手執盛血的顱器，置於胸間，以無漏安樂的滋味，令人滿足，以脫水乾燥的人頭為頭飾，以五十個鮮血淋淋的人頭，作環形項鍊，以淹泡骨灰的五種法印（手勢）為飾，手肘挾持象徵陽體本尊，勝樂金剛的天杖【註1-2】，裸體，年華正茂，二八一十六，右腳蜷曲，左腳伸直，踩在屍體的胸間，周圍是熊熊的智慧火。

身體外表是本尊的行相、體內有空蕩院落之名，透明瑩潔，無遮蔽，連手指管道，都是空明的。周身如紅綢搭設的帳幕，或似吹了氣的薄膜，最初，大如自己的身量。繼而，大如房子，山嶽，最後充盈天空。又逐漸縮小，小如芥子粒，或芝麻粒。以其極清晰的身相、增相為所緣。

2 裏邊脈道的空明

再次心中明白顯現，自己是瑜伽母，

在相當於自己身量時，身體明亮清澈，正中中脈筆直，紅如紫梗液，明如油燈，端直如芭蕉樹心，空如紙卷。

具備以上四種性相，長約中等箭桿。觀想它大如細線、手杖、柱子、房子、山嶽，乃至身體，充盈整個虛空，脈道遍滿身體手指的表層以內各部分；觀想身體縮小，至芥子粒大小時，中脈細約髮梢的百分之一。（佛）說：「不明之時，承認有空間，不能守持時，承認有空間，不能安住之時，承認有空間。」

③ 觀想護輪【註1-3】

應具備身體要點、風息要點、所緣要點等三要點。

1. 身體要點
是毗盧七法。

2. 風息要點
是三次呼出濁氣，壓抑上體氣息，短暫上引下體氣息，守持二者剛剛會合。

3. 所緣要點
氣息外行時，七次觀想所有汗毛孔，放出無量五彩光，五彩光的自性，充滿整

【譯註】
1-3 護輪，佛教密宗所說以藥物、咒語、觀想等構成，能防災難的保護圈。

個宇宙；吸氣時，彩光從所有汗毛孔進入，充滿整個身體。繼之，七次觀想五彩光化作形形色色的「ཧཱུྃ」字，氣息外行時，「ཧཱུྃ」字充盈宇宙；風息入體時，「ཧཱུྃ」字充滿軀體。

接著，七次觀想眾「ཧཱུྃ」字分別化作一面兩臂忿怒明王，忿怒明王右手持金剛，向天揮舞，左手放置胸間結期克印，忿怒威猛，身色五彩，小如芥子粒，觀想它隨著消氣，充盈宇宙，隨著吸氣入體，加以守持時，它充盈體內。以上觀想共二十一次。其後，觀想身體的所有汗毛孔中，忿怒明王面朝外，布滿全身，如披甲一般。

4.修練脈道

觀想中脈左右排列精脈、血脈，二脈從腦膜上方插入鼻孔，下端扎入私處的頂端。孔隙的左側【註1-4】內儲存著咒字「ཨ་ཨཱ། ཨི་ཨཱི། ཨུ་ཨཱུ། རི་རཱི། ལི་ལཱི། ཨེ་ཨཻ། ཨོ་ཨཽ །」【註1-5】，右側內儲存著「ཀ་ཁ་ག་གྷ་ང་། ཙ་ཚ་ཛ་ཛྷ་ཉ། ཊ་ཋ་ཌ་ཌྷ་ཎ། པ་ཕ་བ་བྷ་མ། ཡ་ར་ལ་ཝ་ཤ་ཥ་ས་ཧ་ཀྵཿ」【註1-6】。諸字如蓮花瓔珞，相互重疊，細而又細，色紅。呼氣時，諸字一一到達遠處；吸氣時，從私處頂端，進入體內，如旋火輪【註1-7】，守持心於此，觀想氣息會合。這猶如在引水之前，清除水渠一樣，極端重要。

【譯註】

1-4 原文如此，疑爲「中脈左側精脈」。下同。

1-5 「ཨ་ཨཱ། ཨི་ཨཱི། ཨུ་ཨཱུ། རི་རཱི། ལི་ལཱི། ཨེ་ཨཻ། ཨོ་ཨཽ །」，念爲「阿(短音)阿(長音)，伊(短音)伊(長音)，甌(短音)甌(長音)，紇里紇梨，里梨，藹(短音)藹(長音)，奧(短音)奧(長音)，盎(短音)盎(長音)」。

1-6 「ཀ་ཁ་ག་གྷ་ང་། ཙ་ཚ་ཛ་ཛྷ་ཉ། ཊ་ཋ་ཌ་ཌྷ་ཎ། པ་ཕ་བ་བྷ་མ། ཡ་ར་ལ་ཝ་ཤ་ཥ་ས་ཧ་ཀྵཿ」，念爲「迦怯伽伽(濁音)哦，者車社(濁音)若，叱陀茶茶(濁音)拏，多他陀陀(濁音)那，波頗婆婆(濁音)么，也囉羅嚩奢沙娑訶叉」。

1-7 旋火輪，迅速轉動線香，或柴頭餘燼，形成的環形火光。

5.住於脈道賜加持

　　觀想體內正中的中脈，粗細如中等麥穗，在心間的脈管內，安住根本師，根本師的頭上，疊羅漢似地，安住傳承六法的諸上師，猶如珍珠瓔珞一般排列，十分微小。祈禱說：「請賜予六法；或請賜予加持，使出現拙火的感覺；或請賜予加持，使出現幻變的感覺；或請賜予加持，使出現光明的感覺；或請賜予加持，使出現三身的感覺；或請賜予加持，使往生上升；或賜予加持，使我獲得殊勝成就。」觀想諸傳承上師，融入根本師，根本師融化爲無漏安樂的本體，充滿周身。

◇◇◇正行

　　正行分爲三點：羯磨拙火、經驗拙火、殊勝拙火。

1 羯磨拙火

　　分作三點：居住──身體要點、靜猛──風息要點、觀修──所緣要點

I.居住──身體要點

經書說：

身結金剛跏趺姿，
脊呂穿成珠寶鏈，
雙肩後張挺胸腔，
下頷俯曲喉結藏，
舌頭微微抵上顎，
手結定印貼臍下，
眼和神識無變化，
心風歸一猛調伏，
金剛跏趺正等覺。
或者身體端直坐，
雙脚交叉如格子。

以上說的內容是：右脚在上，結跏趺
坐；手在臍下結定印，肘貼上體；脊呂似
疊銅錢一般正直，挺胸；下頷壓喉結；舌
抵上顎；眼視鼻尖或前方天空。或者，其
他方面，如前文所述，身體端坐，雙脚交
叉似格子；禪帶拐彎，其長度是，頭可轉
動，將它拴在靴帶上，約束身體；尾椎骨
觸及坐褥。坐褥寬一肘，高四指，有內絮。

2. 靜猛——風息要點

柔和的氣息，和剛猛的氣息二者之中
，柔和的氣息分爲前行九節吐氣，和正行
具備四加行。

前行九節吐氣是，由右鼻孔入息，流入精脈；由左鼻孔入息，流入血脈。由兩鼻孔逕直呼出，柔和得人不覺察，做三次；剛猛呼出，做三次；隨意呼出，做三次，共爲九節。

鐵鈎似地扭曲，
瓶子似地充盈，
空心結般束縛，
似箭向上發射。

或者：

吸入滿息和消除，
加上射出共四種，
倘若不知四加行，
功德化作過患險。

以上所說內容是，風息從體外十六指處，無聲地進入兩鼻孔內，叫做吸入；壓抑所納之氣，稍稍上引下體氣息，二者會合，守持之，叫做滿息；快要不能守持時，少量納氣，閉氣於血脈、閉氣於精脈，和二脈平衡閉氣，叫做消除；繼而，快要不能憋氣時，由鼻孔首尾，微弱呼出，中間猛烈呼出，叫做似箭射出。

其次，剛猛風息。不回氣是呼出的要

點；氣息進入本位，是納入的要點；風息
自在圓滿，是滿息的要點；氣息被鼓入脈
道，是消除的要點；內外風息混合是呼出
的要點。

3. 觀修——所緣的要點

分三點：外拙火、內拙火和秘密拙火。
(1)外拙火。如謂：

剎那觀想本尊神，
其身宛若幻術般。

如前文所述，心中明白顯現瑜伽母空
明之身，其高略等自己的身量。
(2)內拙火。如謂：

觀想體內四脈輪，
如傘如車而存在。

觀想空明的身體之正中中脈，表自性
，故空；色表安樂，故紅；功用為淸除蓋
障，故明；性相表中柱，故直，即具備四
性相。它從囟門，穿過兩鼻孔斷面，扎入
臍下四指處。其左右側，是精脈和血脈，
如木偶羊子的腸子一般，從腦膜的上方，
朝前拐彎，插入鼻孔，其下端扎入中脈，
因此狀若「ཨ」【註1-8】字的下半截一樣

【譯註】

1-8 「ཨ」，讀爲「恰」。

。三脈會合處，在頭頂的脈瓣爲三十二，朝下；在喉間，脈瓣爲十六，朝上；在心間，脈瓣爲八，朝下；在臍間，脈瓣爲六十四，朝上，如傘之骨架，或如車輪與輻條【註1-9】。

（3）秘密拙火。所謂「形如垂筆的短音『ཨ』字拙火是對境之要點」，即觀想在臍下四指處，中脈內精脈、血脈會合的頂端，形如垂筆的短音「ཨ」字具備「བྱང」【註1-10】（意爲菩提）的行相，高半指，色紅黃，熱觸，如風吹毛梢一樣迅速晃動，發出「澎澎」之聲。頂間中脈內白色的「ཧཾ」字快要滴降甘露。吸氣進入精脈、血脈，二脈如吹入氣息一樣充盈。氣息進入中脈內，擊中形如垂筆的短音「ཨ」字，短音「ཨ」字變爲紅彤彤的，就在滿息和消氣之時，專心守持。呼氣時，觀想氣息從中脈，排出如靑煙直冒。實際上是從鼻孔排出的。對此獲得心一境性【註1-11】後，第二次修練同樣的氣息時，觀想從形如垂筆的短音「ཨ」字燃起半指高，火舌十分尖銳的火，它具備四種性相，狀如鏢槍。

每次呼吸，拙火燃燒增高半指，八指高時便燃到臍間。呼吸十次，火充盈臍間脈瓣。再呼吸十次，火向下竄，直至脚趾尖，皆充盈火。繼之，呼吸十次，火上竄

【譯註】

1-9 原文寫作「རྒྱུད」，相續或本續、弦、地帶之義，當係錯字。

1-10 「བྱང」，讀爲「菩（長音）打」。

1-11 心一境性，一心專注於所緣境，不另弛散。

，心間以下火滿盈。再呼吸十次，喉間以下火充盈。再十次，充滿腳趾尖以上的全身。一座呼吸一百零八次。最初每日，修習六座，以後修習四座，等等，應觀待呼吸長短來修持。除了進食和養身睡眠，不間斷地觀修。因為針對身、心、風三者之業，故叫羯磨拙火。

②經驗拙火

1.共通的經驗
詩云：

風息業已守持住，
首先出現靈熱感，
第二出現安樂感，
第三生起無分別。
繼而妄念自然滅，
出現煙子和陽焰、
螢光黎明的景象、
無雲晴空的景象。

以上說的是：精勤地阻止風息，向外轉移，令其住於原地，叫做守持；因此，氣息流動次數減少，叫做守持流動；又，手指之量縮短，叫做守持長短；向外流動的勢頭衰落，叫做守持勢頭；繼之，了知

顏色，叫做守持顏色。

　接著，各個大種的功用隱沒，叫做守持威勢。如是，守持風息，拙火浪潮穩定。接著，置風心於本原，遂生暖，暖打開脈道，風息帶領明點而行，叫做脈道穿透，和明點穿透。出現淨治六道依止處，是第一勝會，叫做苦位或暖位。其後，脈道脆弱，風息和大種使之恢復，菩提心增長、成熟，隨即得到無量有漏安樂，是為第二勝會，叫做安樂位。繼之，心貪著體內的安樂，對外邊的實有法，喜愛減退，此因熄滅恆常的分別心，心到達本原，出現無所分別寂止三摩地，熟悉它，是第三勝會，叫做無分別位。如斯之寂止，並非具備平等受的性相，煙、陽焰、螢光、燈，或黎明、無雲晴空之內心感受無量，特別明亮。瑜伽師在三次勝會的任何分位，皆不摒棄所出現的徵象，不成就無有，隨意地護持羯磨拙火，從而風息堪能，外邊的病老等任何外緣，不能加害，並出現有漏的五通等無量功德。

2.特殊經驗

　如云：

　　由此外緣於中脈，
　　諸種風息導入內。

在所謂「特別五徵象、八勝德」之時，勤勉地鼓氣入中脈，叫做命力導氣入中脈，又叫以瑜伽之力導入中脈。內外風息融合為一，持命風和下行風渾然一體，從身體中心私處脈輪，進入中脈，且僅僅從四脈輪之中心，來往於脈間，拙火變為智慧火力，菩提心聚集於諸脈，脈結鬆開；由此之故，出現五種徵象，叫做燃、月、日、羅睺、電，自己置身於黃光、白光、紅光、藍光、淡紅光五種彩光之中，獲得八勝德的證悟。

八勝德是：土德，具無欲子（遍入天異名）之力；水德，柔軟，火不能毀；火德，可生滅萬物，不沉水；風德，神行，身輕如木棉；空德，飛行，地、水等無質礙；月德，身如晶石瑩澈，無陰影；日德，清淨濁垢之身，化為虹身，他人看不見，遍行功德，封閉身之九竅，阻塞語之四門，打開二意門，體內產生大樂。因此，隨時隨地，連續生起超越定【註1-12】。

③ 殊勝拙火

如謂：

原品固有俱生智，

【譯註】
1-12 超越定，不是逐步修習，而是直接超越次序，而入根本定。

住於無漏三摩地。

因此，左側五蘊之氣息——如來之自性，右側五大種之氣息——如來佛母的自性，次第融入中脈，從而真切地證悟無漏大樂，它是具備一切種相殊勝的空性無別，的原始心，之本體俱生智。在臍間、心間、喉間、頂間諸處等流果【註1-13】、異熟果【註1-14】、士夫功用【註1-15】、離戲果【註1-16】之四性使菩提心上行，中脈上端僵硬，成就無見頂相【註1-17】。

✲✲✲發揮功效

發揮功效分為兩點：發揮靈熱的功效、發揮安樂的功效。

1 發揮靈熱的功效

分三點：身體要點、氣息要點，和所緣要點。

I.身體要點

端直坐，腳交叉，在腸的二穴（譯者注：原文如此。疑指胯下部位。），遠處手交叉，近處隨意摟抱，搓壓胃的左右部

【譯註】

1-13 等流果，與自因之性相同，相相等，如由前善生起後善。是同類因及遍行因二者之果。

1-14 異熟果，不善及有漏，善隨一異熟因，所生之果，如有漏取蘊。

1-15 士夫功用，人或補特伽羅的功力，如務農經商，所用功力或作用。

1-16 離戲果，依妙智力斷盡，各自應斷，即以修習聖道，永斷煩惱所證得者。

1-17 無見頂相，如未施捨精舍等殊勝淨室，故感得頂上有肉隆起，如髻之相。三十二大丈夫相之一。

位，各三次。繼之，盡量按摩。最後，像烈馬抖擻般地猛烈窸窸窣窣地抖擻，同時輕輕拍擊一次。同樣的動作，反覆做三次，最後重拍大關節，各一次。

2.氣息要點

壓抑上體的氣息，束縛下體的氣息，修練寶瓶氣。

3.所緣要點

觀想自己是瑜伽母，心中明白顯現空明體內三脈、四脈輪和形如垂筆的短音「ᰶ」字。觀想下方手掌和腳掌，各有一太陽，手掌腳掌相貼。三岔口（指臍下三脈會合處）有一太陽。摩擦手、腳之太陽，火燃燒，照射臍下的太陽。臍下太陽燃起火，照射形如垂筆的短音「ᰶ」字，「ᰶ」字燃起火，全身充盈火。呼氣時，整個宇宙，作爲火的自性燃燒起來。一座重拍身體二十一次。若修練七天，勿庸置疑棉布衣服能禦寒。

②發揮安樂的效益

分作三點：前行意生明妃、正行熾降、結行承認身之幻輪。

1.前行意生明妃

觀想前方想像中的明妃，她是人世間美好的女子，令人愛慕。

2.正行熾降

身體要點是火爐六綱；風息要點是具備四加行；所緣要點是，心中明白顯現自己是勝樂金剛，身體透明、空明，如藍綢搭設的帳篷，內中三脈、四脈輪、形如垂筆的短音「ᨘ」字，以及「ᨘ」字等，如上文所述。

風息吹動形如垂筆的短音「ᨘ」字，從而燃起火，火的靈熱熔化「ᨘ」字，逐漸滴降，落在形如垂筆的短音「ᨘ」字上，伴隨著爆裂聲，火舌下竄，更加猛燃，到達臍間，「ᨘ」字熔化，滴降到火上，火往下竄，熔化的菩提心液滴使火勢更大，火舌到達心間。此狀況使火舌竄到喉間和頂間。「ᨘ」字熔化發出絲絲聲，菩提心液流落下來充滿喉間脈輪，在愉悅安樂、各種剎那加行，【註1-18】和空的境界中，入根本定。

繼之，菩提心液，充滿心間脈輪，在勝喜、異熟剎那加行【註1-19】和極空的境界中，入根本定；充滿臍間脈輪，在殊喜、非異熟剎那加行【註1-20】，和大空境界中入根本定；菩提心液最後，落到私處頂

端，通達俱生喜、無相剎那加行【註1-21】、一切空和光明，守持菩提心液不滴漏。菩提心液充滿臍間、心間、頂間諸脈輪，通達喜乃至俱生喜。

3.結行

承認身之幻輪，修練根本幻輪——那洛巴六法法類、《二十頌》、《三十頌》等。

第二節 幻身法

幻身成就法分作三點：修練不淨幻身為幻變、修練清淨幻身為幻變、修練二攝諸法【註1-22】為幻變。

❖❖❖修練不淨幻身為幻變

修練不淨幻身為幻變，即所謂異熟幻身。在自己前邊小棍上，繫一鏡子或其他的什麼均可，自照身影，觀想有財施、榮譽、稱頌、安樂加於鏡中影像，其心歡喜。復又觀想，其財用被奪，受他人加以惡名、譏毀和苦痛，鏡中影像，心生不喜。

【譯註】
1-21 無相剎那加行，一剎那頃現證，施等諸法諦實空的大乘聖者，究竟瑜伽。
1-22 二攝諸法，世間和出世間所攝萬物。

同樣，在自己與鏡子之間，觀想如斯影像，有種種苦樂之事加於其身。然後觀想自己，與鏡中影像無異。繼之，以十六喩觀諸法，皆如幻術。以此修心，視爲要點，斷除執實之心。

◆◆◆修練清淨幻身爲幻變

修練清淨幻身爲幻變，分兩點：生起次第幻變，和圓滿次第幻變。

1 修練生起次第幻變

有偈云：

秘密灌頂諸分位，
潔淨無垢明鏡上，
繪畫金剛勇識像，
表象同於彼影像。

因此，設一面鏡子，令其照映金剛勇識，或本尊神的妙肖聖像，學者眼和心神，專注鏡中影像。繼之，心中如實明白顯現聖像。聖像栩栩如生，顯現於前。又觀想鏡中影像，與自己之間無異。其後，觀想自己，就是鏡中本尊之聖像，設想現在

可觸及鏡中聖像，觀一切所見之色，均是此本尊之身。若觀想清晰明白，則心中明白所觀一切色，均是本尊神，所有景象，全是本尊的遊戲神變，叫做本尊的眞實性，又叫做「生起次第幻變」和「清淨有法本尊與佛母」。

② 修練圓滿次第幻變

偈云：

> 彼爲遍知之種子，
> 即將眞正得成就。

此成就法是毗盧七法坐姿，心勿追念過去，不預念未來，不寄念於現在，一心不散逸，專注前方空明的天空，於是風心進入中脈，分別心寂滅，隨即出現煙等五種徵象，尤其是在無雲的晴空中，顯現佛像，如水中月、鏡中影一般明亮、瑩潔。其後出現顯現爲聲音的報身。聖天說：

> 佛教徒們都説道，
> 諸法宛若夢幻般，
> 與我加持相悖逆，
> 不見諸法如夢幻。

❖❖❖修練二攝諸法爲幻變

有偈云：

無有遺漏地成就，
三界情器諸世間。

等引穩定，在類智【註1-23】感受之上，引入空色，進行觀察，顯現與世間出世間兩類，諸法無二的智慧，世俗諦在幻變三摩地出現，對此入定觀修，加以清淨，成爲光明。

第三節 夢境法

夢境成就法分作四點：守持、修練、學者觀修爲幻變、修習夢境的眞實性。

❖❖❖守持

分作三點：以希求力來守持、以風息

【譯註】
1-23 類智，類證悟之智。緣上二界所攝諸法，如見四諦，永斷見所斷惑，領納離戲果之解脫道。

之力來守持、以所緣之力來守持。

①以希求之力來守持

所謂「最初守持夢境」是，使連續的憶念尾隨希求。白天所有時間，設想諸法是夢，需修練，於是憶念。晚上睡時，祈禱上師加持自己守持夢境。由於心中強烈生起想望守持的願望，故必能守持。有偈云：

一切諸法皆是緣，
安住希求一境上。

②以風息之力來守持

身體右側向下，呈獅子臥姿，以右手拇指和無名指，輕壓頸部顫動之脈管，用左手手指緊捂鼻，貯藏津液於喉間。

③以所緣之力來守持

分作三點：主體、摻雜儀軌、防止夢境散失。

I.主體

觀想自己是佛母，心中明白，顯現喉間脈輪正中，有語金剛的自性紅色「ཨཱཿ」【註1-24】字。觀想紅色「ཨཱཿ」字放光，使萬物如鏡中影像，既顯現卻無自性，是幻術，從而可明悉夢境。

2.摻雜儀軌

　　傍晚時，守持明天的那個所緣，黎明作寶瓶氣呼吸七次，心想守持夢境，希求十一次。繼而，一心傾注所緣——眉間骨頭上的白色明點。若血液過盛，當觀此明點爲紅色；若神經過敏，則改觀爲綠色。若尙不能守持夢境，當傍晚時，作如上觀想，黎明時，作寶瓶氣呼吸二十一次，希求明悉夢境二十一次，再傾注所緣——私處頂端羊糞大小的黑色明點，則能守持夢境。

3.防止夢境散失

　　(1)醒時散失。人在夢中，雖已守持夢境，但方欲淨治立即醒來，遂散失其夢。其對治之法是，食用有營養的食物，做疲勞身體之事，使睡眠深沉。用此術，便能消除醒時散失。

　　(2)油滑散失。經常重複夢見以往的夢境，無有變化。其對治之法是，再三觀想夢境，心想現在要明悉夢境，精勤地希求

【譯註】
1-24 「ཨཱཿ」，讀爲「疴」。

，並觀想眉間明點，和修練風息。

(3)苦時散失。夢境頻繁，根本不能以憶念來守持。對治之法是，避諱晦氣和不淨之物，接受三摩地灌頂。

(4)空亡散失。根本無夢境。其對治之法是，觀想私處的明點和修練風息，尤其是用薈供朵瑪，供養勇父和空行。

❖❖❖修練

所謂修練，例如在夢中夢見火，心想夢中之火何以畏懼，遂跳往其上。如斯等等，足踏所夢之物。修習熟練後，應觀各種淨土。睡眠時，觀想喉間脈輪正中紅色明點內，明白出現欲觀的淨土之功德，虔誠地守持心於此。親見兜率天，或極樂世界、妙喜世界等，所欲之淨土，是修習純熟的標準。

❖❖❖認證夢境爲幻變

認證夢境爲幻變。有偈云：

認證爲幻境，
其時當斷除。

故夢見火，顛倒地轉變爲水；夢見微小，轉變爲大；夢見大，轉化爲小；夢見強者，轉變爲弱者；夢見弱者，轉變爲強者；夢見一，轉變爲多；夢見多，收儸爲一。修練以上諸法純熟後，觀想夢中所見一切，均是如幻的本尊身，從而出現萬物本來如幻的景象。

◆◆◆修習夢境的眞實性

修習夢境的眞實性，有偈云：

修習眞實的眞情。

故按照夢中所見來觀察，夢境的習氣遂清淨，守持心於本尊身，入定於原品，在無所緣的境界中，寂滅本尊的顯現，隨即出現，具備一切空性相的光明。此法修習純熟後，睡眠和醒時無差別，所有顯現，作爲光明而出現，幻象與心交融爲一。

第四節 光明法

光明成就法分作三點：基位光明、道位光明、果位光明。

❖❖❖ 基位光明（原文缺）

❖❖❖ 道位光明

道位光明分三點：白天道位與自性融合為一、夜間道位與自性融合為一、中有道位與自性融合為一。

1 白天道位 與自性融合為一

有偈云：

了知空性誰安住，
三種智慧【註1-25】必清淨，
應知此即正等覺。

【譯註】
1-25 三種智慧，即所知境之三智：基智、道智和一切種智。

以上所說即五法。誰先行？上師行。以嬰兒剛從母胎出生為喻來說明。以何為中介？明增得三相來連結。實際上守持於前念已滅、後念未生之間，道位以諦洛巴之「六法」來激發光明。「六法」是不思、不想、不伺察、不禪定、不動念、維持原狀。如斯觀修，所出現的明空景象為子光明；在前後念之間，無遮蓋地出現心之本性，為母光明；認證之，叫做母子光明融合，或者叫做道位與自性融合為一。

②夜間道位 與自性融合為一

如謂：心間妙蓮開，觀想四個花瓣及正中的「ཨ・ནུ・ད་・ར・ཧཱུྃ」五字。或者，如云：對於蘊、界、處、根等，兩種神識【註1-26】現在猛收攝，變為大空方睡眠，風息之力使之見夢境。故夢境法以深睡為前行，以海濤不能搖撼為喻來說明，以睡境初至，明增得三相為中介。實際上，是守持心，於白天妄念已滅，夢境未出現之前，其道是以靜慮，與睡眠融合之教誡，來激發光明，即修習如下：

祈禱上師，加持自己守持光明，強烈地渴望守持光明。睡時右側向下，呈獅子睡姿，觀想自身為本尊，心間四瓣妙蓮開

【譯註】
1-26 兩種神識，指根識與意識。

043

放，花心正中有一「ཧཱུྃ」字，前花瓣有一「ཨ」字，右花瓣有一「ཧཱ」字，後花瓣有一「ད」字，左花瓣有一「ཪ」字。在睡意朦朧時，觀想一切見聞覺知融入自身，自身融入四瓣妙蓮。繼之，睡意漸濃，觀想四瓣妙蓮融入前瓣的「ཨ」字，「ཨ」字融入右瓣的「ཧཱ」字，「ཧཱ」字融入「ད」字，「ད」字融入「ཪ」字，「ཪ」字融入「ཧཱུྃ」，「ཧཱུྃ」字的元音符號「ོ」融入聲母「ཧ」字，「ཧ」字融入上端的新月「ༀ」，「ༀ」融入圓圈，圓圈融化入於眞空。隨即不做觀想，安住於光明。

如是觀想後而入睡，是爲隨融瑜伽。

或者，心僅專注於閃耀的「ཨ・ཧཱ・ཧ・ཪ」四字中心之「ཧཱུྃ」字，是爲全食【註1-27】。

如是，未入睡時證得的境界，叫明相；睡意朦朧時證得的境界，爲增相；入睡證得的境界，叫得相。深睡時出現的光明，叫做母光明。以隱沒次第爲所緣境，保持原品心，隱沒次第出現空的景象，是子光明。宛若同故友重逢，一見即認證基位光明，叫做母子光明融合。

④ 中陰道位與自性融合爲一，據謂是中陰。

【譯註】
1-27 全食，本意爲羅睺，全部吞食日月的狀況，此爲引申義。

❖❖❖果位光明

　　果位光明，由光明而明知。清淨幻身
如魚冒出水，或如睡眠醒來。所修金剛持
有所淨、能淨，是有學雙運身，爲極喜地
等十二地。有偈云：

　　　粗分細分色功德，
　　　周遍功德輕功德，
　　　證得眞實和堅住，
　　　極光明和如意德，
　　　世稱共同八悉地。

　　所淨能淨修習完畢，便是無學道，之
妙果金剛持正等覺。有偈云：

　　　身自在和語自在，
　　　神變遍行意自在，
　　　隨欲事業八功德，
　　　是爲妙果八自在。

第五節 中陰法

中陰成就法分作三點：轉初中陰光明法身為道用、轉二中陰雙運受用圓滿身為道用、轉三中陰幻化身為道用。

✦✦✦轉光明法身為道用

有偈云：

明相和粗分隱沒，
妄念和細分隱沒，
隱沒後修習純熟，
自然地出現光明。
光明之後雙運身，
出現形態分兩種：
有道無學共兩類，
化作無學的分位，
我說證得妙果報。

死亡為先行，以無雲晴空為喻來說明，臨終明、增、得三相作中介，實際上，

今生之分別心已滅，下世之分別心未生，守持心於其間，道和自性合一的教言，名為道用。

又，眼等五根之風息，隱沒於內，色等景象消失，是為明相隱沒。繼之，地隱沒於水，自身的元氣喪失，水隱沒於火，身體乾枯，口鼻乾燥。火隱沒於風，體溫消散。風隱沒於靈魂，其時，有罪者出現解支節【註1-28】之苦；行善者出現本尊、上師和空行，前來迎接的景象。繼之，外氣纔絕，粗分隱沒。其後，在內氣尚存之初，分別心隱沒的次第是：外象似明月升空，內象為煙，是明相之分際；明相隱沒於增相，憎恨所轉化的三十三種分別心泯滅，外象是如旭日東升，內象是螢光，是增相之分際；明相隱沒於得相，貪欲轉化的四十種分別心泯滅，外象是漆黑似羅睺，內象勝似瓶內的油燈，是為明得；明得隱沒於光明，愚痴轉化的七種分別心泯滅，是為細分隱沒，外象是出現曙光的景象，內象是猶如秋天無雲的天空。

光明分位，是死有的主體。中陰開始之初，教誡派叫做初中陰。其修持是，臨終割斷愛憎之牽掛，在隱沒次第的基礎上，放鬆心，不造作，隱沒次第，迅速散開，是為子光明。四中陰所出現的光明，是母光明，它看見子光明如故友相逢，叫做

母子光明融合。隨意安住光明境界。三種
逆次景象，使中陰有情成就雙運之身，從
頭頂轉移而去。修練優異者，成就佛地的
金剛持，修練稍差者，成就十地各類金剛
師。

❖❖❖轉雙運受用圓滿身
　　爲道用

有偈云：

中陰體態的亡靈，
器官齊全無質礙，
具有業的神變力。

由於未認證光明，愚癡轉化的七種分
別心顯現，出現明得相，是爲大空。

繼之，貪欲轉化的四十種分別心顯現
，出現增相，叫做空。繼之，遍行風的造
作活動，靈魂從屍體的九竅中任何一門道
，轉移出來，成爲中陰有情。

將要受生的中陰有情，亦即具備中有
體態的意生身，各種器官齊全，除母體胎
藏外，無其他任何質礙，具備業力之神通
，只要一想，即能行三千世界，在中陰有
情中，能見同類，叫做以天眼覺知。它以
香氣爲食，感覺不到日月，既非光明，又

非黑暗，故叫明暗光中陰。

　　另，三天半之內，中陰有情處於昏迷狀態。其後認證業已死亡，悲傷之至。此時，認證自己是中陰有情。在此之前昏迷，以後幻景繁多。因此，就在此時應憶念關於中陰的教誡，故叫時地。

　　關於轉為道用，有偈云：

自是處於中陰生，
變作幻身雙運身，
獲得受用圓滿身。

　　故認證死亡，觀想自身為本尊，接著憶念隨融【註1-29】、全食，從而融為光明。繼之，以逆次序三種景象為因，妙果是成佛為雙運金剛持。

❖❖❖轉受生幻化身為道用

　　轉受生幻生身為道用。若不跨越二中陰，當有四種恐怖之聲：由地風產生宛如山崩之音、由水風產生海濤澎湃之音、由火風產生森林燃燒之音、由風風產生萬雷齊鳴之音，於是驚惶逃竄，進入之處所，便是胎藏。

　　令人恐怖的三深淵是，墜入白、紅、

【譯註】
1-29.隨融，無上密乘生起次第修習時，在本尊無量宮，融成光明以後，自身亦隨而融成光明的先後次序。

黑任何一種深谷，它就是胎藏，登清淨白光道等五彩光路，遂入胎。

又，出現明點、小圓圈燃燒、被暴雨驅趕、猙獰可怕的忿怒明王、忿怒佛母等景象。被劊子手帶走，和進入鐵堡【註1-30】的景象標誌，轉趨地獄；躲藏於斬斷的枯樹幹和土穴，標誌往生餓鬼和旁生；出現沉沒於天鵝湖的景象，當受生東勝洲；出現牛之景象，當受生西牛賀洲；出現馬的景象，當受生北俱盧洲；看見華屋中父母結合，當受生於南贍部洲；看見天神的無量宮，隨即入內，是受生於天的徵象。幻景繁多，是找尋胎藏的徵象，故叫做尋香尋覓胎藏產門之位。

關於修持，有偈云：

斷除愛憎諸感受，
憶念佛明作中介，
選擇產門且附著，
滿懷喜悅地轉趨，
受生所欲之境地。

將恐怖等所有景象，設想為幻術，則堵塞了下劣之胎藏；憶念空，想像上師為本尊，則堵塞了下劣之產門。繼之，一面思索胎藏妙好、種姓高貴、財用富裕、有信仰和修習佛法的緣分，一面前往受生，

【譯註】
1-30鐵堡，鋼鐵鑄成的房屋或堡壘。

叫做幻化身。修練功力深厚，雖未證得光明，但受生於極樂世界，或妙善世界等淨土，隨即成為有學不還【註1-31】。

第六節 轉識法

往生成就法分作三點：上等者轉識為法身、中等者轉識為報身、平凡者受生。

(一)上等者轉識為法身，即在初中陰時證得光明。

(二)中等者轉識為報身，即在中陰成就雙運身。

(三)平凡者受生。

彼三者均算是果報，不是所修轉為道用的教誡有差別。這裏介紹「靈魂是上師的轉趨」。有偈云：

預先修練寶瓶氣，
二十一次氣息淨。
猛從依止處提升，
觀想脊椎的內中，
上方廿一蓮花輪。
從一節至另一節，
修練種子上下行。

【譯註】

1-31 有學不還，外有表明決定不墮有寂，隨一邊際，住於加行、見、修三道的大乘聖者。

念誦咒字一個半，
發音聲調猛且響，
極樂世界心傾注，
一旦臨終便往生。

此法有常修，和結合宿業修練兩部分。其常修部分是：

為菩提而發心，觀想自己是佛母，身體空明，體內正中中脈正直，如空屋之柱，下端閉合，上端如打開的天窗，頭頂上安住上師金剛持，其空明之體內有智慧之中脈，同自身的中脈二者連接。觀想上師心間藍色的「ཧཱུྃ」字和自身心間靈魂之本體「ཧཱུྃ」字，二者細小如用毛繪畫的一般。修練瓶氣，觀想上師心間「ཧཱུྃ」字的元音符號「ུ」延伸，垂入自己心間，纏繞靈魂本體的「ཧཱུྃ」字，向上提升。呼氣時，伴隨「嘿、迦」之音，「ཧཱུྃ」升降，念「嘿」時，觀想「ཧཱུྃ」字沖到頭頂，呼「迦」時，「ཧཱུྃ」字下降，共閉氣二十一次。練習此法直至出現徵象。

結合宿業來修練時，觀想自身，融入上師的胸間，上師逝往密嚴刹土，住於不可思議之境。

在古日菩提藏之頂，
經阿里桑迦大僧王先潘桑波勸勉後，

比丘凱巴・白瑪噶波著。
拉達克特喬寺僧白瑪曲杰，
捐資刻此書版的千道光芒，
照得講修蓮池開國土幸福，
祝量等虛空有情速證菩提。

說明：

　　藏文版由中央民族大學土登彭措和中
甸・喜饒嘉措整理，四川民族出版社出版。

祈請文

敬禮，具德金剛持。

無所不見一切知，

祖師演說內外別，

消除四位【註】諸惑亂，

敬禮，具德的先師。

——班覺頓珠·編著《那洛巴六法實修明炬》

【註】：四位，身中具備風、脈、精，故有四位，不識三者本來體性，執著
二取，六識暗昧，斂入藏識爲沉睡位；此時易識發起造作，爲夢幻
位；六識正常感知外境，爲覺位；體驗從此轉取往生，爲等至位。

第二章

六種大樂與三十九支分功法

第一節 勝樂耳傳拙火及方便事功

頂禮師尊神佛空行母，
解開脈結除障妙肯綮，
消除身體疾病無遺漏，
認明心識智慧之自性。
施予神通功德無保留，
只爲變成大樂明點身，
演說金剛偈句之旨義，
六種功法三十九支分。
撰寫耳傳妙法如明鏡，
首先修練瑜伽幻化身，
繼而甘露精華塗抹身，
終趨四種皈依而發心。
如意珍寶頭頂作飾品，
命力【註2-1】報身綱目堅而穩，
融匯法身眞如法爾界，
自當吹起宇宙氣囊袋。
抑制命力上引下行風，
何須轉動等味【註2-2】神妙舞。

【譯註】

2-1命力，如來金剛云：「由
於臍處修細音韵阿利噶利
加行瑜伽，或於心處修習
明點等瑜伽靜慮，能遮命
力向外轉，故名命力。」

2-2等味，使功能自性平等。
藏傳佛教噶舉派修法之
一。

勝樂耳傳六根本功

【譯註】

2-3五指拳，四指並屈，伸拇指微露箕斗紋，壓於食指中節，其長度，相當於五指並列的寬度。

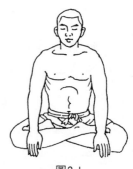

圖2-1

❖❖❖獅子嬉戲功（圖2-1）

1.口訣

　　獅子嬉戲跏趺坐，雙手交叉聚於脚，向上提升緩放鬆，以此守持身明點。

2.法要

　　跏趺坐姿，修持瓶氣，雙手自然伸直，放置小腿上。伴隨喉音握脚趾，擊拍腋下，解散跏趺坐姿，深呼吸三次。猝然睜眼。

3.功效

　　守持明點。

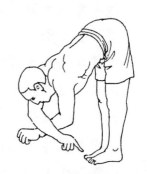

圖2-2

❖❖❖大象傲岸功（圖2-2、3）

1.口訣

　　大象傲岸事體功：五指拳【註2-3】放

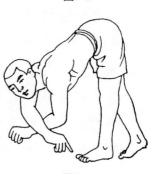

圖2-3

雙腳間，右手放置左手上，九拍臀部和腓脛，明點因此向上引。

2.法要

(1)修持瓶氣，以角力狀俯身，兩腳相距五指拳寬。兩手握拳交叉，右手放於左手上，背部氣息上引，深呼吸三次。

(2)之後抬腰，上下體保持平衡，擊拍臀部和脛尾各九次，結束角力狀，運氣。

3.功效

提引明點。

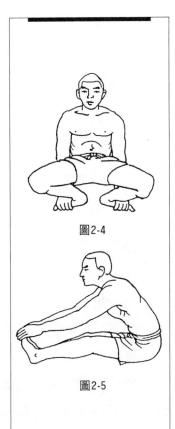

圖2-4

圖2-5

✦✦✦孔雀飛翔功 (圖2-4、5)

1.口訣

孔雀飛翔事體功：雙手握住腳拇趾，交替拍擊臀和踵，明點因而隱體內。

2.法要

(1)滿息分腿立地，雙手握腳拇趾，引氣入背後佛脈。

(2)其後，以臀部擊地，手腳朝天舉。收縮腳，運氣。

偈頌云：雙手握住腳拇趾，交替擊拍

臀與踵。

3.功效

明點灌於體內。

✦✦✦虎嘔功（圖2-6）

圖2-6

1.口訣

老虎嘔吐事體功：跏趺腿間兩手放，挺直上身九伴吐，以此守持身明點。

2.法要

雙手伸直，手心向上，置於跏趺坐姿之下。上身挺直，深呼吸九次，伴隨哈聲伴嘔九次，最後解散跏趺坐姿，舒息。

圖2-7

3.功效

守持明點。

✦✦✦烏龜收縮功（圖2-7）

1.口訣

烏龜蜷曲事體功：兩腳相距一肘寬，大腿內側手外伸，握住雙腳的趾頭，體內明點向上提。

2.法要

分腿立地，頭朝下，向前胸後背呼氣
吸氣各三次。雙手從大腿內側伸出，握脚
趾。

3.功效

上引明點。

圖2-8

圖2-9

◆◆◆靈鷲飛翔功 (圖2-8、9)

1.口訣

靈鷲飛翔事體功：結成跛脚交替跳，
晃抖雙手舞十方，以此隱匿身明點。

2.法要

(1)修持瓶氣，分腿立地，頭朝下。左
脚立地，右脚跟觸抵陰部，左手拍肩三次。

(2)左右交換，要點如上所述。手朝十
方抖舞。

3.功效

明點隱身。

修練六事功法時，
勢如逆泉揮大纛，

海浪拍岸須彌崩，
各個關節如獅抖。
休息等引結定印，
以此穩定身明點，
能夠消除以下病：
風病膽病和涎病，
解開粗分脈結症，
因魔附體而遺精，
因緣遺精和病遺，
自然遺精均可除；
消除業障及晦氣，
強阻明點向下滑。
所緣師尊親傳授，
每日堅持修習之。

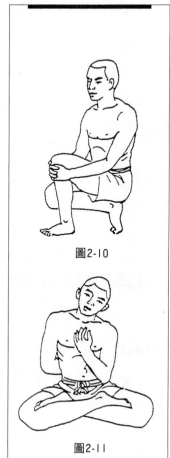

圖2-10

圖2-11

第三節 三十九種支分功插圖所表二十一種方便道功法

❖❖❖ 洗幢功 （圖2-10、11）

1. 口訣

　　寶幢沐浴事體功：宛若沐浴寶幢般，
擦洗自己的四肢，以此消除身疾患。

2.法要

(1)洗濯似地從踝骨按摩至髖骨。繼而結跏趺坐。

(2)三次合十,如洗濯似地雙手擦肩、胸和背。雙手旋轉指掌做轉蓮印,收功。

3.功效

消除髮、身和頭部的病患。

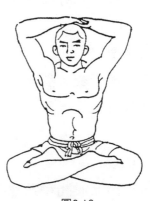

圖2-12

✦✦✦四種須彌功之1:
揉蛇功 (圖2-12)

1.口訣

四種須彌事體功:恰似揉蛇把頭搓,任何二孽頭疾消。

圖2-13

2.法要

如洗濯似地擦揉頭。繼而,雙手交叉抓胸前。

3.功效

消除頭部諸疾。

✦✦✦四種須彌功之2:
筒車功 (圖2-13)

1.口訣

旋轉頸脖如筒車，喉間頸部諸病消。

2.法要

雙手交叉抓胸前，頸部向左右正反旋
轉各三次。

3.功效

消除喉間和頸部諸疾。

圖2-14

◈◈◈四種須彌功之3：
養息牢獄功（圖2-14）

1.口訣

養息牢獄須彌功：擊拍四方各三次，
消除頭鼻諸病患。

圖2-15

2.法要

雙手擊拍上體，前後左右各三次。

3.功效

消除頭疾和鼻疾。

◈◈◈四種須彌功之4：
泉水功（圖2-15）

1.口訣

凝視十方之泉水，眼內翳障全消除，
防止聾瞎和乏味，不生瘻疣與皺紋，
　解開頭部脈結症。

2.法要

　眼珠向左右上下，旋轉各三次。繼而
，凝視十方。插雙手於膝彎，舒息。

3.功效

　消除翳障等眼疾；預防眼瞎、耳聾、
舌頭味覺遲鈍；身不生瘻疣，臉不長皺紋
；解開頭部脈結。

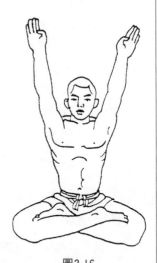

圖2-16

✦✦✦四種樹木功之1：
三山功 (圖2-16)

1.口訣

　樹木事體功有四：頭手脚部三山功；
用力提至肩部位，消除胸肋的病患。

2.法要

　脚、頭和手盡力向上提升，擊拍左右
肩各三次。

3.功效

　消除胸脅疼痛諸疾。

◆◆◆四種樹木功之2：
放線團功（圖2-17）

1.口訣

　　伸展線團事體功：握拳拍打左右肩，肩周疼痛全祛除。

2.法要

　　雙手握拳，交替擊拍左右腋窩，各三次。繼而，同時擊拍三次。接著，向左右方向做張弓之姿態各三次。

3.功效

　　消除肩疾、心臟和命脈（生命所依之脈），以及前後疼痛諸疾。

◆◆◆四種樹木功之3：
器官盈滿功（圖2-18）

1.口訣

　　感官盈滿事體功：輪番展臂如張弓，祛除手臂乏力症，以及上身疼痛病。

2.法要

　　如挽滿弓似地交替伸張雙手。

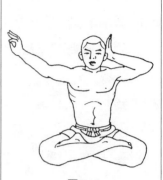

圖2-17

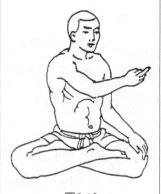

圖2-18

3.功效

緩解手和上身疼痛等症。

◈◈◈四種樹木功之4：
拇指腰間功（圖2-19）

1.口訣

右手拇指頂腰間，如拋繩般連轉動，左拳擊背達三遍，同樣握拳拍右肩。手臂手腕諸疾消，鼻血流淌可阻止，可防四肢僵直病，樹木脈結亦解開。

圖2-19

圖2-20

2.法要

(1)右手做拋繩之姿，旋轉並抖擻；左手握拳擊背三次。如是左右手交換做功法。

(2)其後，左右手握拳，各擊拍上體三次。

3.功效

消除手部脈病和關節疼痛、流鼻血症；預防癱瘓僵直病，解開樹木脈結等。

◈◈◈上體四種功之1：
流星交叉功（圖2-20）

1.口訣

單是上身四種功：流星交叉雙手功；

抓住雙肩左右扭，上下寒熱諸病除，前後
疼痛可以消。

2.法要

雙手交叉抱肩，交替拍擊腋窩。

3.功效

消除上下寒熱往來症，止胸背疼痛。

✦✦✦上體四種功之2：
「裹日」作揖功 (圖2-21)

1.口訣

裹如交疊兩臂肘，交替牽曳向上舉，
胸部肝肺百病除。

2.法要

雙手互抱肘，用力向上舉三次。

3.功效

消除神經紊亂症、肺部病變和肝病。

✦✦✦上體四種功之3：
夾擊須彌功 (圖2-22、23)

1.口訣

擊須彌功用雙手，獨股金剛舉端正，

圖2-21

圖2-22

圖2-23

左右胸膛輕輕拍，胸膛中間拍一次，復又向下拍三次，消除脾疾與肋痛，以及上身脹悶疾。

2.法要

(1)雙手緊握，豎中指，擊拍左右乳根，上下抖三次。

(2)繼而，手心貼胸間，旋轉十指。上述功法做三次。

3.功效

消除脾疾、胸肋疼痛和上體悶脹等病患。

◇◇◇上體四種功之4：
吹笛功 (圖2-24)

1.口訣

吹笛功為左膝蓋，右手掩肩倒豎立。上身左右交替扭，可除胸肺諸病患，心風【註2-4】下泄病症消，腮炎痞塊可預防，解開上身脈結症。

2.法要

左手抱右膝下部，右手掩左肩，舉肩翹指，上身左右交替扭。

【譯註】

2-4心風，輕微癔病。無端生起憂傷等情，風入於心，故名心風。

圖2-24

3.功效

消除肺部病變、煩躁、心風（輕微癲病）、下體氣息降沉，預防腮頰顫動和痞塊，解開上身脈結。

❖❖❖腰部四種功之1：
攪海功（圖2-25）

圖2-25

1.口訣

單是腰部四功法：腹似攪海轉臍輪，消除腹中積食症。

2.法要

左右旋轉腹臍，復轉腹中三次。

3.功效

消除積食症。

❖❖❖腰部四種功之2：
美女仰身功（圖2-26）

圖2-26

1.口訣

美女挺身猝然起，雙手用力向後揮，腰部用力向後伸，消除腎病和胯痛。

2.法要

身體猝然直立，兩手用力後張，腰部

使勁向後仰三次。

3.功效

消除腎病和髖骨疼痛。

◆◆◆腰部四種功之3：
壓抑欲界功（圖2-27）

圖2-27

1.口訣

鎮天界功腿交叉，雙手交叉握拇趾，向上提拉緩緩放，消除痞塊水腫病，以及淋病與尿阻。

2.法要

兩腳交叉，危坐。兩手交叉，握腳拇趾，向上拉引，輕輕放下，收功。

圖2-28

3.功效

消除痞塊、腎型水腫、小便淋漓及阻塞等病患。

◆◆◆腰部四種功之4：
鹿馬和合功（圖2-28）

1.口訣

鹿馬野合指交叉，先放頭頂後拍臍，手掌揉擦肚腹部，痞塊水腫腰疾消，所有

寒熱蟲疾除，解開腰部脈結症。

2.法要

十指交叉放頭頂，然後拍臍間。用手掌揉擦臍部。

3.功效

消除痞塊、腎型水腫、腰椎疼痛、熱性和寒性蟲疾（肺臟、頭部及皮膚等處寄生蟲所致疾病），解開腰部脈結。

◈◈◈下體四種功之1：
金剛步功 (圖2-29)

1.口訣

單是下身四功法：金剛步法是何狀？叉手膝彎當舞跳，懷間平放兩隻手，可防邪風向上湧，以及持命風【註2-5】僵滯。

2.法要

兩手交叉於膝彎，左右跳躍。繼而，擊拍下體三次。

3.功效

消除風疾（體內氣息錯亂引起的血管和神經系統諸病，分癲病、神經官能症等六十三種）、風邪上湧（風邪侵入上體肺

【譯註】
2-5持命風，居於頂門腦腔之中，功能在於靈活智慧，明利器官，持續思維。

圖2-29

臟等處，引起胸膈脹痛，呼吸困難等症）和神經官能症。

❖❖❖ 下體四種功之2：
鰲魚伸縮功（圖2-30）

圖2-30

1.口訣

鰲魚伸縮事體功：雙手搓揉腿外側，輪流抖動一雙腳，消除身痛和佝僂，以及腳疾關節痛。

2.法要

雙手輪流穿過大腿外側，抬舉膝彎，雙腳交替伸縮，抖動三次。其後，結跏趺坐，舒息。

圖2-31

3.功效

消除全身病患、四肢關節疼痛和腳疾。

❖❖❖ 下體四種功之3：
蛙步功（圖2-31）

1.口訣

蛙步功法是何狀？有時匍匐有時跳，黃水水腫即可消。

2.法要

雙手從大腿內側伸出，握住腳拇趾，
蹦跳三次。

3.功效

消除黃水病（黃水，存留於關節、眼
部和皮肉之間，血液沉澱，與膽汁精華所
生赤黃色稀薄粘液。此量過多過少，均轉
成黃水病）和涎分虛腫。

❖❖❖ 下體四種功之4：
金剛跏趺坐功
（圖2-32、33、34、45、36）

1.口訣

一結金剛跏趺坐，下身百病自然消。
粗細脈結易解開，守護九竅明點滴，是為
功法妙肯綮，長壽功德不可思。罷後加蓋
廻向印，每日修持不間斷，是為練功之概
要。消除氣障殊勝功，臍火妙法十一種，
獅子解脫法可知，譯師本人馬爾巴，依據
那洛巴功法，為了門生寫成文，不使耳傳
成謬誤。未得圓滿傳授前，擅自修習此功
法，大黑天和眾羅刹、以及空行劈頭顱。

2.法要

(1)結金剛跏趺坐，正襟危坐，右手握
左手手腕，置於下腹，引導氣息下降，觀

圖2-32

圖2-33

圖2-34

下接077頁

想解開左、中、右之脈道。舒息。

　(2)直立，彎腰，手握腳拇趾，運氣盈滿全身。手腳伸直，下體磕碰地面。

　(3)腳踵觸地，腳掌上蹺，用手按摩三次。

　(4)收腳，手握腳趾，曳拉三次。

　(5)放鬆身體，仰坐，手握腳尖拍擊地面。此功法連續做三次。

3.功效

　消除下體寒病，解開粗細脈結，是防止遺精的最佳要點。

　施人以殊勝和共同成就或延年增壽功德的《事體功‧明鏡記》到此完畢。上師和空行的禁令云：無一錢金子之曼茶羅作供養者，不得傳授。

第四節 三十九種支分功插圖中十八拙火功

　頂禮師尊！
　拙火功法十八種，
　深奧要點寫成文：
　淨治風疾一功法、

上接076頁

圖2-35

圖2-36

穴道安住四功法
暖樂強降二功法
消除昏沉二功法
夜間安臥一功法
行走時候二功法
除障關鍵二功法
引升明點四功法
總計數目一十八

圖2-37

❖❖❖消除氣症功
（圖2-37、38、39、40
、41）

圖2-39

圖2-38

圖2-40

圖2-41

I.口訣

主治氣疾一功法：交叉胸前如輪轉，
雙腳金剛跏趺坐，雙手拇指互交叉，按住
無名指握拳，反覆擰扭達九次，徐緩吐出
體內氣，此功消除諸氣疾。

2.法要

(1)修練氣息之前結跏趺坐，用手搔刮
腳心三次。

(2)解散跏趺坐，雙腳著地，擦刮從右
腳踝始，一直至髖骨間。同樣，擦抹左腿。

(3)結跏趺坐，雙手手心相對，磨擦三
次。繼而，用左手手掌按摩右肩以下內外
側。同樣，用右手手掌擦抹左肩以下內外
側。

(4)繼而擺臂，從肩部到臂部左右分別擦刮三次，最後轉三次蓮印放下，收功。

(5)上體挺直，伸直手，握拳，以右手食指搗右鼻孔，呼吸三次。同樣，用左手食指搗左鼻孔，呼吸三次。繼而，置兩手於大腿之間，如是三次。

圖2-42

◇◇◇◇和風四功
(圖2-42)

圖2-43

1.法要

身體結毗盧七法坐姿。任運自在地呼吸四次。

◇◇◇◇猛烈瓶氣功 (圖2-43)

圖2-44

1.法要

伴隨「絲絲」喉音，盡量呼氣。繼而，吸氣，盡量留住。滌蕩血脈、精脈和中脈，次第呼出。

◇◇◇練身增長功

圖2-45

1.法要

(1)（圖2-44）結跏趺坐，修練瓶氣。

(2)（圖2-45）修練瓶氣後，上身做三次

欲跳狀。

（3）（圖2-46）用左手
從肩部擦刮，擊拍兩腋。

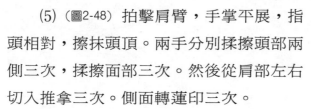

圖2-46

（4）（圖2-47）左手握
右手小臂。

（5）（圖2-48）拍擊肩臂，手掌平展，指
頭相對，擦抹頭頂。兩手分別揉擦頭部兩
側三次，揉擦面部三次。然後從肩部左右
切入推拿三次。側面轉蓮印三次。

（6）（圖2-49）然後體側轉蓮印，最末一
次蓮轉時做跳姿。繼而，伸直右腳，左腳
蜷曲。從腳尖至髖骨，雙手轉蓮印三次。
同樣，彎右腳，伸左腳，從腳尖至髖骨，
雙手轉蓮印三次。

（7）（圖2-50）按摩腳拇趾。

（8）（圖2-51）坐地，左大腿壓左小腿，
左手握右腳掌，左膝跪立，上身右轉。左
右交換，做同樣的功法。繼而，結跏趺坐
，舒息。

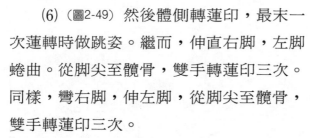

圖2-50

◆◆◆練五肢功

I.法要

（1）（圖2-52）修練瓶風。頸向左右扭動
，拍擊左右前後各三次。頸部左右扭動各
三次。

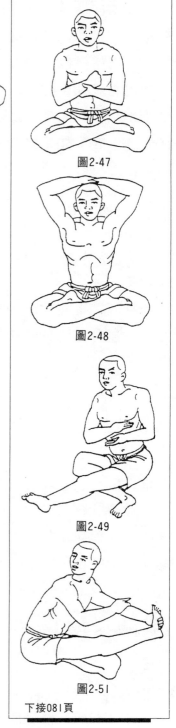

圖2-47

圖2-48

圖2-49

圖2-51

下接081頁

（2）（圖2-53）雙膝著地，左手叉腰，右手伸直，反覆三次。如是左右手交換做同樣功法。接著，雙手伸直，向十方搖抖。

（3）（圖2-54）蹲地，雙手和左腳觸地。右腳伸直，舉腳面，向左、中、右三個方位舉移。左腳做同樣功法。繼而，結跏趺坐，舒息。

上接080頁

圖2-52

圖2-54

圖2-55

圖2-57

❖❖❖射箭拋繩功

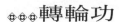

Ⅰ.法要　　　　　圖2-53

（1）（圖2-55）修練瓶風。張手掌，左手貼乳根，右手伸直，做張弓之姿三次。左右手交換，做同樣功法三次。

（2）（圖2-56）伸直右手三次，左手三次。伸直雙手三次，舒息。

❖❖❖轉輪功

圖2-56

Ⅰ.法要

（1）（圖2-57）修練瓶氣，雙手置於膝部，向腹部左右旋轉各三次，在腹部中間轉動三次。消氣（消氣，持氣不能忍時，應予消散，分爲內消與外消。內消，觀想氣入左右二脈，充滿中脈，消失於心間；外

消，觀想氣先滿中脈，後滿四脈輪，復遍滿全身及毛孔）。

(2)（圖2-58）鼓盈瓶氣，伸直雙手，平展手掌，置於膝下。

(3)（圖2-59）向外消氣，向左右扭轉上身，做傲慢相三次。

2.功效

消除周身風症，使體內氣息暢通，身體爽快。

◆◆◆四種坐功：
　　毗盧七法功（圖2-60）

1.口訣

穴道安住四功法：德洛七法跏趺坐，世稱毗盧七法旨【註2-6】，兩腳金剛跏趺坐，靈熱隱隱遍周身；手放臍下四指處，緊結等引與定印，脈道開解生安樂；脊椎骨節正而直，氣息自然歸原處；頸脖如鉤略微彎，心尖向上無分別；肩如靈鷲展翅膀，目的為了氣疾消；眼睛直視鼻子尖，觀想所緣形象清；身心集中似裹日（？），樂暖迅速遍體內。

2.法要

毗盧七法，即結跏趺坐，雙手在臍下

【譯註】

2-6毗盧七法，佛教所傳一套靜坐姿式：兩腳跏趺、手結定印、脊椎正直、頸部微俯、肩臂後張、眼觀鼻尖、舌尖抵上顎。

圖2-58

圖2-59

圖2-60

四指處結等引之定印，脊椎挺直，頸部微俯，雙肩如鶯張翅一般後張，眼視鼻尖，舌抵上顎。

3.功效

結跏趺坐，靈熱任運而生；手結等引狀印能打開脈道，舒心；脊椎挺直，氣息自然入位；頸部俯曲，心尖向上，生無分別心；雙肩後張，使風疾消失；眼視鼻尖，視角清晰，身心專注，生起樂暖。

◈◈◈空心結束縛功 (圖2-61)

1.口訣

空心結束縛功法：諸種要點如前述，叉脚蹲坐套禪帶【註2-7】，功德如前所述及，此功特能生靈熱。

2.法要

做上文所述毗盧七法功，端坐，雙脚交叉，右脚在外，左脚在內，雙手抱禪帶。繼而，伸直脚，向外消氣。

3.功效

如上文所述，尤能產生靈熱。

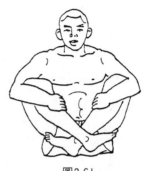

圖2-61

✧✧✧樹木交叉功（圖2-62）

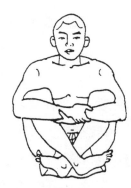

圖2-62

1.口訣

　　樹木交叉事體功：雙脚交叉似格子，緊縛雙手於腕間，雙膝外側雙手抱，寒症能夠隨即消。

2.法要

　　雙脚交叉如格子，雙手互按手腕，並抱膝。

3.功效

　　寒症即除。

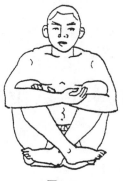

圖2-63

✧✧✧三身交叉功（圖2-63）

1.口訣

　　三身交叉事體功：左脚脚背的上面，放置右脚的掌彎，雙手抱住雙膝蓋，諸脈邪症得糾正，體內氣分入命根。歸結以上四功法，世稱靜坐事體功。

2.法要

　　右脚膝彎放於左脚背，雙手緊緊抱膝。

3.功效

諸脈得到矯正、疏通，氣息進入命脈。

❖❖❖ 強降靈熱之
束縛六空心結功 (圖2-64)

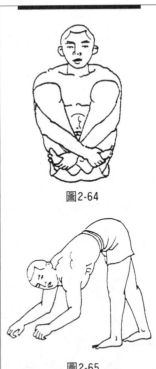

圖2-64

I.口訣

空心結功速生暖，亦即強力暖降功。
上述六功綱要是：雙腳交叉如格子，雙手
交叉腿中間，握住腳趾左右轉，靈熱如火
燒起來，消除積食和痞塊，裸身可躺雪地
上，力大氣壯似獅子。

2.法要

修持瓶風，雙腳交叉如格子，雙手交
叉於小腿前，握腳拇趾，左右旋轉。

圖2-65

3.功效

消除積食症和痞塊，體內靈熱如火燒
，能裸身臥雪地。

❖❖❖ 肯綮捨棄功 (圖2-65)

I.口訣

蛇鵬拋棄肯綮功：手腳拇趾立地上，

把頭彎至雙膝間，盡力晃動全身軀，功德如上所述及，小便淋漓可收斂。

2.法要

以角力狀俯身，兩手相距五指拳寬，兩腳相距一肘，手腳四個拇指觸地，下體向左搖三次。隨後，置頭部於兩膝之間。繼而，結跏趺坐，舒息。

3.功效

其他如上所述，尤能使小便淋漓收斂。

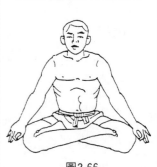

圖2-66

◈◈◈兩種消除掉舉之 靈鷲翔空功 (圖2-66、67)

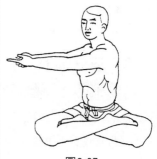

圖2-67

1.口訣

消除昏沉事體功：倘若悶倦纏繞身，功法好像鷲翔空，舉起雙手騰躍狀，在那空中觀明點，再三呼氣隨念「帕」。

2.法要

結跏趺坐，舉雙手向天，於虛空中觀想明點，口念「帕」咒三聲。

3.功效

消除神志昏沈。

❖❖❖神志持瓶功（圖2-68）

1.口訣

消除神志不清功：神志掉舉持瓶風【
註2-8】，雙手交叉放膝上，把頭放在手旁
邊，觀想腳掌的光點，散亂掉舉自能除。

2.法要

雙手交叉互抱胳膊，雙腳交叉，兩肘
置於兩膝，俯曲頭部於兩手、雙膝之間，
觀想腳掌的光點。

3.功效

消除分別心和掉舉。

❖❖❖夜晚安臥功（圖2-69）

1.口訣

夜晚臥眠事體功，又稱狼臥事體功：
右手按住腎臟處，左手抱膝貼胸部，樂暖
熊熊燃燒起，夜間只可單衣睡。

2.法要

(1)狼臥功（圖2-69），修持瓶氣，右脅

【譯註】

2-8瓶風，下體氣息向上提
升、上體氣息向下壓抑，
留住臍間，如瓶閉口的一
種氣功修習法。

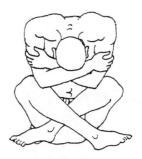

圖2-68

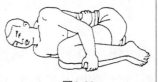

圖2-69

著地，右手放在左臀部位上，雙膝貼胸，左手抱雙膝。

(2)獅臥功（圖2-70），臥姿同上，右手無名指搗鼻孔，左手掩臀部。

3.功效

樂暖熊熊燃，可單衣過夜。

圖2-70

圖2-7l

圖2-72

◈◈◈兩種行走功之
　　如堡倒塌功（圖2-71）

l.口訣

行走時候二功法：所謂如堡降落功，仰面踢腳抖軀體，黃水病症自然消，明點隱沒無庸疑，身材自然長得美。

2.法要

仰臥，四肢朝天，抖身三次。

3.功效

黃水就地退，明點隱身。

◈◈◈老鷹輪休功（圖2-72）

l.口訣

老鷹輪休事體功：強抑不忘下行風【

註2-9】，觀想行空兩神女，用翅托腋滿天飛；觀想腳下的風輪，好似神弓的一端，旗幡嘩嘩飄不斷；兩手緊緊握成拳，右手拍打左腳面，左手拍打右腳踵，這使七日的行程，只需一天即到達。

2.法要

強烈守持下行風，身站立。觀想具翅二女神，架起腋窩飛翔。再觀想腳下，弓形風輪之一端旗幡「嘩嘩」飄。雙手握拳，伸右手和左腳於身前，左手和右腳向身後挪。如是守功，行走步履敏捷。

3.功效

徒步一天行七日程。

◈◈◈兩種除障肯繁功之獅子抖擻功

1.口訣

消除障礙肯繁功，亦名獅子抖擻功：首先結成跏趺坐，然後雙手置膝上，放聲誦咒「帕哈哈」，止風明點自然隱，上身強健如獅子。

2.法要

(1) (圖2-73) 結跏趺坐，雙手抱膝。

(2)（圖2-74）口念咒語「帕哈哈」，舒
息。

3.功效

排除體內濁氣，使明點隱身，上體宛
若獅子。

❖❖❖獅子嬉戲功

1.口訣

獅子嬉戲事體功：運用自己手指頭，
掩閉口鼻和雙眼，上身轉動如車輪，風脈
明點障礙消，精氣散布四脈輪，修練往生
妙肯綮。

2.法要

(1)（圖2-75）結跏趺坐，用兩隻手掌和
十指，遮掩臉和口、鼻、眼等五竅，旋轉
上體如輪。

(2)（圖2-76）繼而，念咒語「嘛哈哈」
三次，舒息，平攤手掌。

3.功效

消除風、脈、明點之障礙，使精氣散
布於四脈輪。

圖2-74

圖2-75

圖2-76

◇◇◇四種引導明點功之
饋贈須彌功

1.口訣

　　提升明點事體功，亦稱饋贈須彌功：
雙脚金剛跏趺坐，拇指壓住無名指，搓捏
拳頭插腿彎，念誦廿一長短「吽」，止住
遺精向上引。

圖2-77

2.法要

　　(1)（圖2-77）結金剛跏趺坐，雙手拇指
分別壓無名指，深呼吸三次，口念咒字「
吽」長短二十一次。

　　(2)（圖2-78）繼而，握拳，插入大腿旁
。此後，兩手平攤相疊，貼下腹部，猛解
跏趺坐姿。上體向左右扭動，舒息。

圖2-78

3.功效

　　防止遺精，提升明點。

圖2-79

◇◇◇狐狸發笑功 （圖2-79）

1.口訣

　　狐狸發笑事體功：雙手握拳置膝上，
雙脚金剛跏趺坐，念誦「吽」字上吸氣。

2.法要

　　深呼吸三次，鼻哼咒字「吽」，並發出聲，雙手握拳置乳根。解跏趺坐姿，平攤手掌，置於腹部，舒息。

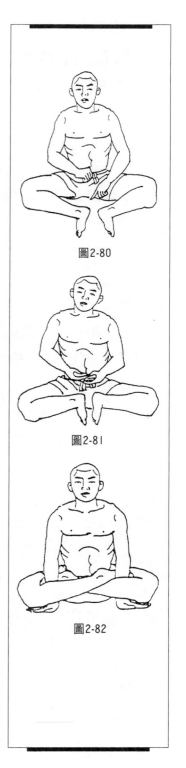

圖2-80

◆◆◆野獸功 （圖2-80、81）

I.口訣

　　繼後野獸事體功：雙脚合攏身站立，雙手掩住兩膝蓋，猛念「嘿噶嘿噶」咒。

2.法要

　　(1)（圖2-80）蹲坐，脚尖著地，臀部觸兩踵，雙手掩膝，深呼吸三次。

　　(2)（圖2-81）繼而，口念咒語「嘿噶」，平攤雙手，相疊於腹部，，舒息。

圖2-81

◆◆◆獅子仰臥功 （圖2-82）

　　獅子仰臥加行功：雙脚金剛跏趺坐，雙手放置盤脚間，猛念「嘿噶嘿噶」咒，繼之如獅抖威風，然後聚神漸放鬆。修練四種功法時，勢如逆泉揮大纛，海浪拍岩須彌崩，導引下氣收四洲。上述功法勤修

圖2-82

練，馬陰藏相明點持，粗細脈結全解開，
容光煥發體態美。延年增壽不衰老，脈陷
皺紋不出現，返老還童容顏俊，內具空行
本尊相，是為各功的要點。

2.法要

結金剛跏趺坐，雙手置於跏趺坐中，
猛念咒語「嘿噶」。繼而，做獅子抖擻姿
。最後，在等引狀態中放鬆身體。

3.功效

勤練上述功法，若獲得妙果，男根隱
沒於陰囊，粗細脈結，全部自然解開，容
光煥發，威光赫奕，長壽，返老還童，身
體的脈管不突出，不長皺紋。如斯等等，
功德不可思議。這在諸多密宗典籍和秘訣
中，均有記載。

以上風、脈、明點的功法之圖釋，係
依據原有插圖的註語，揉合噶舉派先輩大
德們的秘訣，和實修經驗的文字資料。有
關深奧難懂之處，代以通俗行文。

第三章

基位實有法之體性

第一節 引　論

　　一般而言，依佛所說的大乘殊勝道之教誡，不可勝計。但是，即身證得金剛持果位的具德大師那洛巴之功法，分作「以典籍為道」和「以教法為道」兩種內容。

　　首先，應知以典籍為道，和以佛語修持。上師傳承，即由正等覺金剛持、金剛手菩薩等次第傳承。由四位佛語傳承師傳承者，龍樹、聖天、月稱和瑪當格等師為南傳；毗哇巴、毗那巴、拉哇巴、因陀菩提等師為西傳；魯嘿巴、丁格巴、達日噶巴、蘇噶達日等師為北傳；蘇噶瑪斯底、塘洛巴、恆洛巴、噶爾納日巴（別稱金剛鈴尊者）等師為東傳。

　　具德諦洛巴大師，示現依止以上諸師之景，實際上是世尊金剛持加持，並與諸師圓滿俱生的諦洛巴，授法給具德那洛巴，那洛巴傳馬爾巴，馬爾巴傳密勒日巴，密勒日巴傳喇嘛拉吉，喇嘛拉吉傳都松欽巴，都松欽巴傳卓袞熱欽，卓袞熱欽傳邦扎巴，邦扎巴傳噶瑪巴，噶瑪巴傳桑噶拉喀，桑噶拉喀傳名為讓尚者。眾師尊的業績，它書有載，閱而可知。

　　典籍和教言的品類有：世尊金剛持匯集諸母續之密意，演述六法大手印《耳傳・金剛偈句》、薄伽梵佛母金剛瑜伽母，傳給諦洛巴的敕言《根本總括》、最早的經籍《大密靈熱諭書・大密藏》、《肯綮底本》、諦洛巴大師傳給那洛巴大師的散文諭書——諦洛巴的《金剛道歌》、《六法述略》、那洛巴的《金剛語道歌》、《那洛巴之偈句諭書》、世稱那洛巴六法的《卡康瑪》十

五卷本，等等。它們皆係典籍的異品。

關於教言，有馬爾巴譯師的《六法·色敦瑪》、俄巴尊者的《六法詳論》、粗敦和梅敦二師所著《六法記》、密勒日巴的《六法三顯相》和《六法耳傳》、宛若熠熠的珍珠鬘，年梅塔波所說《六法講義》、尊者都松欽巴的《六法教言》、噶瑪拔希寶師所著《深法無邊海·靈熱五輪》、一切智讓尙多吉所著《六法注釋》、瞻林·曲季扎巴匯集以上講義，錄寫爲《筆記》、仲·喀決巴的《六法詳述》等等，均爲教言之極品。

本書爲一切智讓炯多吉的《注釋》之補遺。書云：

實有法的自性是
道和生果的次第。

故論述根、道、果有三。尊者都松欽巴說：「實有法之體性，爲道和生果的次第。實有法之自性有二：心實有法之自性，是大手印的秘訣；身實有法的自性，是拙火靈熱之秘訣。道次爲四種能成熟的灌頂，和能解脫的生圓次第二者。道次又有修持甚深者，爲圓滿次第大手印秘訣；不甚深者，爲風、脈、精。甚深的生起次第爲，風、脈、明點。不甚深的生起次第爲，實修本尊身。以上均爲道次。妙果分位是靈熱、安樂和無分別心；究竟果是自利的法身，和利他的二色身。

第二節 身體實有法之體性

基位實有法的自性為身、心二者。身體實有法若加以區分，雖有三，但於此概述。《密集》云：

人身分作五菩提【註3-1】、
以及風脈菩提心、
不淨實體和清淨，
人身之法遂存在。

以有垢之心，觀察體內光輝熠熠的心性，由於貪住，始有人身。然而，暫以身心之所依、能依的正理來剖析，三界六趣的眾生，皆出自識的「能所」二取。除器世間和情世間，（法界）是無所區別的。至於因位和果位的差別，《時輪》等續釋都有論述，但恐行文冗長，略而不述。在有關教誡的本章，身者由心之支分而顯現。守持所依之心，約束所依之身，甚為緊要。（我）憑依出生於瞻部洲，具足六界【註3-2】的人身來宣說。分作三點：成就人身的因緣、如何成就人身，和講述的目

的。

❖❖❖成就人身的因緣

染污之心和合造作，以實有的業爲因，以父母交媾爲緣。由於三者聚合，父母健康的精和血、中陰身之識，彼三者取名爲月、日、羅睺，方出現身、語、意。《初佛續》曰：

अ 字中央的 यद 字【註3-3】，
三時諸佛大安樂，
虛空金剛勇識尊，
和合身語意三者。
身爲明點月液精，
語爲日血涅槃點【註3-4】，
意爲阿字關口識，
身語意三者和合，
安住廣袤虛空中。

此白分、紅分和識三者，亦名菩提五地：白分爲大圓鏡智、紅分爲平等性智、中陰識如分明的「अ」字【註3-5】爲妙觀察智諸識混合爲成所作智、身體圓滿爲法界體性智。《喜金剛續》云：

男精具備圓鏡智，
第七【註3-6】具備平等性，
獨神種子的標幟，
世稱所謂妙觀察。
切實統一一切者，
圓滿法界清淨後，
智者稱之爲儀軌，
修持五種如來智。

此語將如來藏，和合於能淨。【註3-7】

胎生的此人身，是在父母二者作愛時，中陰身的尋香，來到跟前，領納觸之頑固習氣，遂生起土大種。土大種清除愚癡，即爲毗盧遮那，故由毗盧遮那成就人身。由於菩提——父母精血的自性，遂執持我所有（的意識），這是出現水大種的外因。瞋恚清淨了的水大種是不動（佛）的自性。由動而生起暖之火大種，貪欲清淨了的火大種是無量光（佛）的自性。由動和輕，生起了風大種，忌妒清淨了的空大種是不空成就（佛）的自性。樂是空大種，清淨了吝嗇是寶生（佛）的自性。《喜金剛續》云：

波拉、噶郭和合，
形成堅實的觸感，
堅實愚癡係法故，

愚痴即爲明照佛。
因爲菩提心潤濕，
潤濕變爲水大種，
水靜不動是色故。
二者作愛相和合，
從而恆常生靈熱，
無量貪欲是金剛，
由暖生起那貪欲。
心在私處悄流動，
具足風大的自性，
不空成就爲忌妒，
不空成就由風生。
樂與貪欲變作血，
空大性相是歡喜，
空和㖿齋變金剛，
從空遂起那㖿齋。
妙好心性是本原，
五種精氣來圍繞。

如是，由於識、五大種即智慧界相聚
會，從而成就了人身。

❖❖❖身體是如何成就的？

分作成就脈、風、明點三點。

1 脈是如何成就的？

入胎完畢，在五大種之中央，除阿賴耶識外，七聚識不分明，宛如酒醉似的。繼而，染污意（即末那識）自阿賴耶識突起，隨即由紅、白精氣生起持命風，遂有造作活動。業風【註3-8】刹那間生業，（胎藏）如牛奶變爲酪一樣，結爲凝酪位【註3-9】，（父精母血）混合匯聚，堅實不朽，發育生長，從阿賴耶識出現使心造作活動的作用。

胎藏的第一個七日爲凝酪位，第二個七日爲皮包位，第三個七日爲血肉塊片位，第四個七日爲堅肉位。四位共計二十八天。《律生續》云：

酪凝自性不動佛，
皮包胎位寶生佛，
不空成就血肉位，
毗盧遮那堅肉位。

下面介紹住胎的第五期。第五個七日，是肉團位。在其第一天，形成彼有情的十一又半指的中脈，即命脈。中脈一端，同母體的脈道連接。第二天，出現心臟正中部位的十脈，它們是根本，和支分十風

息的發祥地。

住胎一個月後，每天出現兩百條脈道，每月出現六千條脈，住胎九個月，共形成五萬四千條脈。體表的三部位，在十二個月中，每月增長脈道六千條。所以，共形成七萬二千條脈。

現略述以上諸脈。住胎第一個月，出現胸間脈輪的八脈，和以十二宮來劃分的臍間六十四脈。在第二個月，下行風成就下半身。在第三個月，形成上行風【註3-10】，成就上半身，喉間脈道為三十六，頭頂脈道為三十二。眉間風息清淨脈有六，是頭頂肉髻的自性；肉髻頸部守持火大種的脈道有三，二者共為九。它們從胸間散射出來。下行風運行的（脈道之）下有秘密脈三十二條。六空脈從臍間下行。以上皆屬輪脈。在輪脈的外邊，頭頂有十六條脈，額部有四脈，共計二十條。涎分脈和喉間脈為三十二，胸膛有八脈，共計四十。膽脈和臍脈為六十四，圍繞私處有十六脈，共計八十。它們是風息流動的脈道。集聚在私處內層有十六脈。如斯等等，形成人體六千條脈。下行風和上行風，如魚一般增長的原因，即胎藏同母體的血脈【註3-11】和臍間相連，故氣血旺盛。

在第四個月，遍行風【註3-12】發育出手足。胎藏之手足與頸脖等同，勝似烏龜。

在第五個月，出現等住風【註3-13】，胎動並顫抖，形成血、肉和三百六十個骨節。胎藏形同野豬。

在第六個月，以地大爲性的龍風，發育出胎藏的雙眼。

在第七個月，以空大爲性的龜風發育出胎藏的鼻孔。

在第八個月，蜥蜴風發育出以水大爲性的胎藏的耳孔。

在第九個月，天授風造就火大之性。

在第十個月，財王風發育出以風大爲性的胎藏身體的觸覺。

自第六個月後，（胎兒）始有苦感。從第七個月後，長出三百五十萬根頭髮和汗毛。據說，此時亦能出現神通。在第八個月中未長舌頭，由母體的脈提供滋養。第九個月後，同母體連接的脈道斷了，遂食不淨之物，感受饑渴而生苦。此時，驅除之風息，使胎兒變身、出生。以上係人中獅子（胎藏）的分位。

在概述胎藏之身成就情況後，若不知體內脈道的狀況，便不知風息和明點的情況。故略述脈道狀況，分六點：中脈【註3-14】、精脈【註3-15】、血脈、四脈輪【註3-16】、六脈輪【註3-17】、十八脈輪、七萬二千條脈和微脈道。

I.中脈

分爲修行脈和依止脈二條。其中依止脈被認爲，在人體死亡時，要散滅的，是居中者，其中央僅有馬尾粗細，被認爲事實上，不是存在的。《密集》說：

中脈自身本有三：
方便中脈在正中，
那裏流動白菩提；
智慧中脈是命脈，
那裏流動紅菩提；
人體秘密的中脈，
正直住於二脈間。
比方説是蜘蛛網，
被那日光照射般，
此脈扎根於私處，
上竅契入頂間輪，
存在梵淨穴當中，
貫穿諸脈輪正中，
宛若輪子的軸心。

以上係引述諸續，釋來敍述的。前文在成就人身的行文說，持命風貫穿六脈輪，每段長爲個人指寬的12.5倍，從私處直達囟門。上竅咒字「ཧ」【註3-18】的自性被白分阻攔，臍下處下竅紅分，被咒字短「ཨ」阻攔，二者之間，充滿阿賴耶識

所依止的持命風，猶如空明的虛空一般。
臍處以下的中脈，叫做「東欽瑪」，據說
白分降落於此。其異名有：阿哇杜迪（即
中脈）、蘇蘇拉、袞達瑪、微細色。下竅
叫做「東欽瑪」；上竅叫做羅睺、命脈、
命線、內中一樹、大道、卡噶穆噶、甲東
瑪（意爲鳥面女）、中脈。總之，應知諸
有情的命脈是中脈。

2.血脈和精脈

在臍下三脈（中脈、血脈和精脈）會
合處分岔，同腎脈相連，復在胸間會合，
腋下的大脈叫做塵聚脈，（二脈）在喉間
會合，形成頸脈，穿過耳下部位，同腦、
梵淨穴、所有感官相連，特別是通過兩個
鼻孔，與體外相通。其功用是，上部十二
變遷風息流動之門，得氣後，滋養脈外一
切有情之身，滋養中脈內持命風等。臍下
（三脈）會合處以下，右邊的血脈，控制
血液和大便，左邊的精脈操縱小便。

3.四脈輪、六脈輪

在上文敍述胎藏時已作介紹。十八脈
輪，在手腳十二處大關節【註3-19】各有三
十條脈，共爲三百六十條。二十根手指、
腳趾的三個關節各有六條脈，故其數同上。

【譯註】
3-19 十二大關節，人體腕關節
二、肘關節二、肩關節二，
爲手部六大關節；踝關節
二、膝關節二、髖關節二，
爲腳部六大關節。共爲十
二。

4.七萬二千脈道

囟門等處各有二十四脈，以融入脈（
人體內中脈）、受用脈（人體內右脈）和
主人脈（人體內左脈）來區分，共爲七十
二脈。七十二脈各個分出千條脈道，共爲
七萬二千。七萬二千條脈復分出生長汗毛
的三百五十萬條微脈道。

如是，了解了（人體的）根本狀況，
便知道它並非是一個單純的整體，而是以
諸多脈道組成。而且還應知道，脈道系統
的形態，在從煩惱之網解脫時，要知佛陀
化爲色身。

②風息是如何成就的？

成就風息的情況有四點：五根本風、
五支分風、氣息如何在鼻內流動，和守持
氣息的辦法。

1.五根本風

(1)首先是持命風，存在於中脈「ཝཾ」
【註3-20】二字符之間，染污意和阿賴耶識
，同持命風彼此觀待。部分持命風，現在
出現爲應時風息【註3-21】，主要部分在人
體死亡時，流動一晝夜。其功用是，現在
生起我執和分別心；若竄他處，使人悶絕
、狂亂和死亡。它與明而不悟的智慧風息

【註3-22】混雜俱來，無色，如虛空一般。

(2)下行風，存在於臍下三脈，會合處以下。其功能是操縱大、小便和精液。若竄它處，引起下身諸病患。此風以地大為性。五根本風、五支分風均存在於胸間八瓣脈的以地大為性的地風。

(3)上行風，來自身體前部之畢宿脈。功用是，在喉間操縱語音。若竄它處，引發上身大多數疾病。它是以風大為性的風息。

(4)等持風（別譯隨火風），來自（人體）東南隅象舌脈，進入胃中。功用是區分食物的清濁。若竄它處，引發腹鳴和胃病。它是以火大為性的火風。

(5)遍行風，來自（人體）南部方位的毗紐脈，它同中脈之右的血脈相連，遍布全身。其功用是發育體力。若竄它處，引發目盲和四肢僵直。它是以水大為性的水風。

2.五支分風

(1)龍風，來自（人體）西南隅鬼宿脈。其功用是取色（視物）、俊美身體等等。它是以空大種為性的空風。

(2)龜風，出自（人體）後部方位的佛脈。其功用是取聲（聽覺聲音）、伸縮手腳等。它是以風大種為性的風風。

【譯註】
3-22智慧風息，如羅睺羅強而有力，故別名羅睺風；如虛空界有容有間，故別名虛空風。方便智慧無二以為性，意金剛以為體。每晝夜流行六百七十五次。

(3)蜥蜴風，生自（人體）西北部位懸垂脈中之永巴脈【註3-23】。其功用是專司嗅覺。若竄入它處，引生腹鳴等症。它是以火大種爲性的火風。

(4)天授風，出自（人體）左部方位的伊扎脈。其功用是專司味覺，它同脚相連，又司伸腰打哈欠等。是以水大種爲性的水風。

(5)財神風，出自（人體）東北方位的嬌作脈。其功用是司觸覺，人體死亡後，它在一天之內不消失。它是以地大種爲性的地風。

3.氣息如何在鼻內流動？

鼻內流動的氣息，吸氣入體內，通過臍間脈輪流布體內旁枝脈道。呼出的氣息也是出自臍間。

又，中脈首先分出四旁枝脈，四旁枝脈各個分出三脈，共爲十二。十二支脈復分出五細脈，共爲六十四。它們同血脈、精脈相連，復在三脈會合處同中脈相連，與部分持命風流出鼻孔。

再者，根本風和支分風等，全部流經所有旁枝脈道，復流經臍間十二宮，生起命力，後在鼻孔流動。因此，右鼻爲金牛宮、巨蟹宮、室女宮、天蝎宮、摩羯宮和雙魚宮（的氣息），是爲六參差；左鼻爲

【譯註】
3-23永巴脈，人體心間八脈分入枕骨之脈名。

白羊宮、雙子宮、獅子宮、天秤宮、人馬宮、寶瓶宮（的氣息），是爲六平等。右鼻孔六天流動的氣息爲一大轉氣【註3-24】。首先出現地風，三百六十次。同樣，次第吸入以水大、火大、風大、空大爲性的氣息，次第呼出，各個三百六十次，全部共計一千八百次。其後，左鼻流出太陽風息【註3-25】，首先空風每晝夜，流出三百六十次。繼而，以風、火、水、地爲性的氣息，流出同樣的次數。晝夜十二個轉氣，流出氣息二萬一千六百次。

鼻柱是兩個鼻孔的中膈，兩鼻孔的氣息是水風；二外部是地風；二上部是風風；正中者是空風和智慧風。其色是，地風爲黃，水風爲白，火風爲紅，風風爲黑，空風爲藍。在體外從地風至風風，其厚度次第是十二指寬、十四指寬、十五指寬，乃至十六指寬。

其中，在一晝夜流出兩萬一千六百次的風息中，智慧風占六百七十五次。每次轉氣中，智慧風占五十六又四分之一次。一次小轉氣，智慧風爲十一又四分之一次。據說智慧風存在於轉氣（呼吸）之間。總之，是一次呼氣的三十二分之一。老人因智慧風流動，從而出現死兆。然而，瑜伽行者之功力，使之留於體內，從而成就不死金剛身。

【譯註】
3-24大轉氣，藏醫所說一晝夜間，無病之人呼吸氣息21600次的1/24。
3-25太陰風息，自臍下深處精血二脈經，左鼻孔外出，大種漸增之風息。甘露智慧以爲性，身金剛以爲體，每晝夜流行一萬零四百六十二次半。

百年的業風，總共爲七億七千七百六十萬次。其中智慧風爲二千四百萬次，出現在三年零三個博叉【註3-26】內。瑜伽功力卻可清淨百年全部業風，使之轉變爲智慧風。若此，則證得佛果。鑒於此，（佛）說：「用三年零三個博叉，即能成就金剛持正果。」

總之，一晝夜呼吸二萬一千六百次，其中智慧風爲六百七十五次。在器世間一年有三百六十天零二萬一千六百個時辰【註3-27】。由於日月星宿的周期未繞回，步度有盈餘，多出六又八分之一天，因而全部曆算均有差錯。復因步度虧缺分，故在世人感覺中，一年多出十又四分之一天，積三十二點五個月，置爲閏月。體內智慧風，和器世間的閏月和諧，是內外（時輪）一致的表徵。

質而言之，世間、出世間的一切，皆是風的自性，一切利弊，皆憑依風而有。《金剛鬘》云：

諳熟氣功到彼岸，
風息轉動此世間，
阻斷氣息獲成就。

關於此事，大婆羅門沙熱哈巴說：「風和識無差異，修習識，則間接斷絕風息

【譯註】
3-26博叉，半個月。
3-27時辰，古印度分一晝夜，爲六十等分之一，名一個時辰，相當於現代的24分鐘。

，隨即契入佛境。」又說：「龍樹大師和
海生金剛無差異，正如利刃和銳利程度一
般。」仲毗口四嚕加菩薩說：「自性同一
，性相相異，識即心，風爲能生之色法。
」以上諸師一致地說：「宛若有眼跛脚人
騎瞎眼馬一般，風息驅動識，遂出現迷亂
，把握氣息，即能守持識，由此生起樂明
無分別智，故應掌握修氣。」《密集》說：

如是風與心二者，

作用同一性相二，

自證性相念且明，

風息性相動迷物。

二者性空舉例説，

心似有眼的瘸子，

氣如瞎眼的駿馬，

二者結合遊四方。

同樣識被風驅動，

遍行五門【註3-28】之行境，

心風因緣相和合，

世間諸業生功效。

人馬分離不成行，

道之加行也一樣，

修習中脈住氣時，

猶如無馬的跛子。

缺乏風息心不動，

明智之心雖堪能，

【譯註】

3-28五門，眼、耳、鼻、舌、
　　身五種根門。

卻如瞎眼之駿馬，
能動風馬缺乏心。
不能行走得自由，
此時直指那眞實，
風心自澄登佛位，
珍惜實修守風息。

4.守持氣息的辦法

住持風息的方法有六：學習計數（風
息）、束縛放任的無分別心、學習（觀想
）顏色、風金剛的念誦、強力運氣、寶瓶
氣修練。

無上的塔波寶師說：「（我）所說的
中脈之內，本有的杜迪（中脈）、貝巴（
風息），即留住風息於中脈。留住風息於
心者有三：九身門、四語門和二意門。色
聲等六境的感覺全部消失，所出現的感受
均是樂滋滋的，是爲阻塞九身門；阻塞四
大種之中風息流動，風、心會合於中脈，
是爲阻塞四語門；作爲遠離各種（雜念）
的標誌，打開心間和眉間脈（輪），因諸
脈會合於彼處，是爲打開二語門。一切感
覺無二致，出現安樂，風息契入光明。」

(1)學習計數（風息）

最初分別心頗多，應計數體內穴道等
處的風息運行，並守持心，乃至時辰等。

(2)束縛放任的無分別心

放縱風息後，各個收攝，如斯等等，處於無分別心狀態，從而生起三摩地，由此獲得靜慮之心。因獲得靜慮之心，隨即出現五眼【註3-29】和六種神通【註3-30】。《根本續》云：

禪定具足五支分，
獲得五通人主啊！

(3)學習（觀想風息的）色彩

由於心專注五種風息的顏色，故能清晰地顯現，使之隨欲變化。以穩定之心專注體內外為所緣，從而成就遍處【註3-31】，即邊清淨，地、水、火、風、空其色分別為藍、黃、紅、白、青，是為成就遍處，亦即幻化通。自心和他心相會後，在定中出現他心通。同樣，以過去和未來為所緣，回憶前生。再又，出現能見三千世界之色，和聞悉三千世界之音的天眼通和天耳通。

(4)念誦風金剛

吸氣時默念「ꗷ」（讀音「嗡」），住氣時默念「ꗸ」（讀音「阿」），呼氣時默念「ꗹ」（讀音「吽」）。自然地默念，它是命力寶瓶氣的加行。《續》云：「日月阿、索扎、噶索三咒文以及眾生證悟身金剛，等等。」《密集》云：

語風三字之輪者，

交替吸住呼氣息，

如來諸佛妙精華；

吸氣『嗡』字住氣『阿』，

呼氣『吽』字氣爲三，

或留或生依止母。

(5)強力運氣

有時爲了納氣入中脈，於是保持風息的原狀，眼正視前方，心不散逸，用自己左手或右手的拇指、無名指適度地撽壓頸部的動脈。如是，再三反覆，氣息便進入中脈、生起無分別心。《喜金剛續》云：

受用脈搏共有二，

自己左手和右手，

無名指和大拇指，

瑜伽行者撽壓之，

此時生起原始智。

(6)修練寶瓶氣

①寶瓶氣的主體，首先住氣時，如《密集》所說：

右側鼻孔氣流動，

方便風爲煩惱風，

不留若住氣逆返。
左側鼻孔氣流動，
因係般若智慧風，
住持無過證悟增。
兩個鼻孔同呼吸，
方便智慧無二風，
齊聚體內中脈門，
此時勤練生智慧。

住持風息的方法。《密集》云：

先憋下體氣息往上引，
念誦長「吽」三聲猛吐氣，
下體氣息隨之緊憋後，
吸氣壓抑留住上體氣。
練氣功力達到標準時，
鼻孔排氣似箭射一程。
頻頻再吸再留再吐氣，
住持依止風息時間增。

如所述，首先念誦三聲長「吽」咒字
，呼出濁氣。繼而，閉嘴，用兩個鼻孔，
緩慢適度地深吸氣，咽吞一次口水，壓抑
所吸氣息至臍下。同時上提下體氣息。和
合上、下體的氣息，氣息充盈腹部，是為
寶瓶氣。觀想風息進入中脈；此若不能，
則觀想所有風息，自汗毛孔滲入體內，復

徐徐排出。《續》云：「閉口，由兩個鼻孔吸入體外全部風息。下行風從命脈正中喇叭口，如電火一般進入（中脈）。由於熟習合時【註3-32】，日、月與火等在中脈平等，從而身體齊備食物，雖有饑渴，但不致死亡。」（原文是偈句，爲便於翻譯，改爲長短句）

②寶瓶氣之性相，爲兩個鼻孔吸入的風息，進入中脈後不流動。《續》云：「命和力之道是：二者變輕浮，或者諸持命風進入中脈。」

③修習寶瓶氣的定準。修練得光線繞身，頭生痱子，頭疼，此時不可更多地修練。繼而，收功，舒息，安住於靜慮。超此限度，可能導致死亡，故不可多練。《續》云：「命和力普遍平等，給人以安樂。應知習功直至頭疼；更多地修練，面臨死亡之恐怖，故決定毀滅蘊之量不可毀。其間髮髻被（氣息）沖穿後，一定獲得殊勝的安樂境界。瑜伽師棄蘊進入安樂境，卻在世間留臭名。」

④寶瓶氣穩定之度。能留住風息一合時、三合時、六合時；或者以手旋繞膝部三次，算一次彈指，若能憋氣三十六、七十二、一百零八次彈指，即是修持寶瓶氣上、中、下之度。

⑤諳熟風息的標誌。《密集》云：

【譯註】
3-32合時，一天劃分爲多少段時間，本是任意的，爲了與十二宮配合，劃分爲十二個「合時」。

風入中脈諳熟時，
能生風旗不飄動，
神志所及如蜂叮，
其時風息可堪能。
平庸心智心中醒，
諸法咸是那真如，
證悟原品菩提心，
煩惱自消智慧盛。
識別密氣智慧奇，
諳熟修氣三標誌，
即爲內外密之狀：
體表熱得身顫抖，
懸崖疾馬也無畏；
內證現分是幻化，
不感氣動氣不流，
出現無限衣食等；
樂明無執爲密記，
原品大樂堅而穩，
是爲金剛般禪定。

《密集》又說：

如果除障修風息，
六種神通是功德，
出現五眼無貪著，
心不守持自然靜。

堅穩守持出智慧，
往生奪舍遊虛空，
過石留迹不沉水，
役使神鬼和神行，
自證自在不費力，
長壽自在持明等，
功德無量說不盡。

⑥修練寶瓶氣的妙果是，左右的合時清淨，不遭寒熱等過患折磨，不分晝夜放光明，神通穩定，受到安住其他世界的眾菩薩贊頌。《續》云：「命與力清淨，日月遠離，菩薩供養。」

若能阻塞風息六個月，即能以手印和氣功消除痲瘋病患，返老還童；若能更長久地阻塞風息，則入見道【註3-33】。《續》云：「用六個月時間，消除殊勝人身白痲瘋，除此之外，何可讚？相逢智慧母，隨即守持自己的菩提心，恆常堵住持命風，老人年輕七十歲，兩年之後，必定消除白髮和皺紋，由此趨轉至上道，十天左右成就（大）手印法。」

⑦消除修習風息的過失。《密集》云：

未得上師的訣竅，
無用風息危害身。
總之吸留呼氣息，

不知留住守持量，
脈輪錯亂也危害；
風息漫游命脈後，
若有漏失成狂癲；
風息侵入皮肉間，
痳瘋水腫虱病生；
風入心中患心風；
下行風息若錯亂，
紅白菩提大便漏；
逆反上行頭眩暈，
心煩上體和鼻疼，
練氣過失不可思。
如日除暗消毒法：
修習氣功各座間，
三次念誦長『吽』咒，
連續猛烈哈氣息，
上身平衡銘記心，
從而練功不差池，
是爲獨斷方便王。

風息不是時候地顛倒運行，是死亡的
徵兆。其防止的氣功是：

首先消除身體的疲勞，
觀想清除脈道的過失，
腳結跏趺上身正直坐，
雙手攍壓腋窩的動脈，

均衡束縛上中下風息，

氣息充盈身體各部分，

七日之後死兆自然消。

　　矯正長時流動至一側的偏風，其辦法
是，風息從一側流動之手，摀住鼻孔，用
另一隻手，撖壓風息流動一側腋窩的動脈
和乳根，以風息滯流一側的鼻孔，修習寶
瓶氣。若風息仍邪流，在該側，施以如是
舉措。《續》云：「憋氣後，用力撖壓左
右腋窩和乳根，用右手阻止左側（動）脈
猛流動，乃至以左側腋窩，阻止右脈。具
有瑜伽功力的瑜伽師，能消除死期為半月
的死兆。」

　　⑧修習長壽和運氣消毒，是觀想頂間
大樂脈輪【註3-34】的體相，為被梵文元音
串圍繞的白色明點【註3-35】，其甘露流落
至小舌。張開嘴，上下牙齒互不觸及，觀
想運氣至小舌後面，吸吮、吞咽甘露流，
使之充盈體內所有要害處，從而生起大樂
，住持風息於臍間。《續》云：「脚結跏
趺，口微張，上下牙齒彼此不觸及，吸入
體外之氣，與甘露一起，納入肚腹正中。
觀想殊勝體內，極端的燥熱、饑渴已被消
除和真正地根除了。毒也如此。觀想額間
白色明點，圍繞梵文元音字母，正在滴漏
甘露。」

【譯註】

3-34.脈輪，密乘所說人體中
　　脈，分出若干瓣狀旁枝形
　　成的輪形脈道。大樂脈輪
　　在頂間，有三十二瓣。

3-35明點，精液。密乘所說體
　　內風、脈、明點三者之中
　　的明點，是大樂精髓或種
　　子，以種種精華和糟粕形
　　式，存在於體內脈道之
　　中。

⑨住持風息的功德。尊者噶瑪拉說：

啊！識【註3-36】被風翻攪，
風息堪能可作事；
風息點燃臍輪火【註3-37】，
風息治療雜合病【註3-38】，
調和四大保健康，
禁戒妙行消危難，
生活中的攝生術，
風生大樂「𑐀」和「𑐀」【註3-39】，
由知緣起而升起【註3-40】，
神行【註3-41】成就將修得，
風入中脈是大印【註3-42】

③明點是如何組成的？

明點組成情況有三：根本離戲明點、迷亂無明明點，及其對治明點。

1. 離戲明點

即自心俱生智。其依止處係持命明點。《密集》云：

堅守命的菩提心，
心中血液的精髓，
如鹽裸露蛋大小，
內有光點閃閃亮，

大小豆荚合和般，
能念之心寓中間。

　　此處所說能念之心，其性質是，自性
空、自然明潔、不滅。此三者，作爲三身
的自性而存在，這就是根本離戲之明點。
空與離戲，是法身的自性；明爲報身的自
性；無滅之力爲化身的自性。有如是之性
相，顯現於現在，並不違越一切實有法【
註3-43】自性空。如是，一切顯現爲空；報
身的性相，在眼所行境，出現法界本智的
十種性相；化身的性相是六聚【註3-44】各
個出現現見外境的功用。此三者，眞實無
欺的性相現在顯現爲外境。

　　有境【註3-45】之智【註3-46】是與此相
聯繫的識，其體相爲眞實、遠離分別、無
誤。修習原始智和諧熟風、脈，若掌握元
氣明點，則於持命明點堅守心，眞實地了
知離戲明點。《密集》云：

　　強烈傾心守持心口間，
　　由此放射傾注放射處，
　　鬆弛片刻眞正來堅守，
　　宛若無雲蒼穹自證分【註3-47】。
　　悠閑明亮維持著原狀，
　　猶如明鏡之中的影像。
　　瑩澈內外空明勿執著，

【譯註】
3-43 實有法，具有功用，能生
　　起各自取識和各自後續自
　　果的一切色法、心法及不
　　相應行法。
3-44 六聚，眼、耳、鼻、舌、
　　身、意六識。
3-45 有境，能涉入自境，而與
　　之相應的事物。指一切能
　　解脫之聲音、內心、感覺
　　器官及補特伽羅。
3-46 此指一切有情心中，本來
　　自然存在的明空了別的意
　　識。
3-47 自證分，爲「四分」之
　　一。四分爲相分、見分、
　　自證分、證自證分。相分
　　是見分的對象。見分是認
　　識能力，但見分不能自知
　　見分，如刀不能自割。故
　　必有知見分之用，此名自
　　證分。自證分不能自知，
　　需有證自證分。又作自
　　明。按噶舉派的說法，指
　　直指自心之名。

若是明示直指此自心，
若此則是持命菩提心。
樂空醒悟心的正中間，
遍知一切皆是智慧力，
在那認定俱生智慧時，
心和樂明以及無分別，
自然而然出現彼三者。
再又無有煩惱是安樂，
不滅且無執著無分別，
如是直指自心見自性。
自性清澄本智且明潔，
察見先前從未見過事，
法性本色不染自性淨，
明而不滅無執是安樂。
如是眞實了知之正見，
心不散逸專心去修持，
乃是不損空性的行爲，
回遮最終親切之感情，
憑借證悟正見之威力，
無心貪戀斬斷諸牽累，
遠離能所二取勇武者，
回遮貪戀勇毅機靈者。
若是實修清淨無倒義，
臨終身體力行享果報。
上述持命以及菩提心，
講説無明醒悟無生智，
和那天成自現原始智，

離戲無滅利濟諸有情，
三身任運天成堪稀有。

聖者龍樹說：

諸識之主的諸法，
遠離分別和尋思，
諸法空而無自性，
我說它是法爾界。

2.迷亂無明明點

　　離戲明點，缺乏自知之明，遂出現五大種的實體明點。關於實體明點有三：介紹兩種元氣、糟粕之出現、三十六界的形成。

　　(1)介紹兩種元氣。作爲「ཧཾ」（哈木）字的體相，白分存在於中脈的上竅，作爲短「ཨ」（阿）的體相；赤分存在於臍下，三脈匯合處；阿賴耶識和持命風，穩住二者之間。有情臨終之際，白分下行，赤分上行，持命風散開，識逝往並依附它處。其時白分和赤分，二者之間的持命風和識根基，如《初佛經》云：

在那有情死亡時，
月亮甘露向下行，
上方游塵羅睺狀，

識呈輪廻之相狀。

(2)糟粕之出現。赤、白二分的清濁，是如何出現的呢？由於在胎藏期間，同母體的脈相連，遂生起各種生理結構。出生時，風、火在胃中均勻、研磨涎液【註3-48】，膽囊改色，三者加熱、消化和吸收食物精華部分，經肝臟四條大脈，轉變成血，血之精華變爲肉，肉之精華變爲脂肪，脂肪之精華變爲骨骼，骨骼之精華變爲骨髓，骨髓之精華變爲精液，精液之精華化作力和身。它們叫做七種元氣精華。它們的糟粕，是胃中糟粕，有濃淡兩類，其中濃的一類，經過腸子而去；淡的一類，通過「居卓」脈到達膀胱；元氣的糟粕，亦即血液的糟粕爲膽，肉之糟粕，爲皮膚和汗，脂肪的糟粕，爲肉疣子（淋巴腺），骨骼的糟粕，爲牙齒和指甲，骨髓的糟粕，爲管道中的淚水和鼻涕，精液的糟粕下流（意爲所排男精），元氣化作力量和顏色。

(3)三十六界的形成。三十六界，是由兩種精華（指男精女血）蛻變的糟粕，它們是三十六種生理構造。《桑跋扎續》詳述說：

米切蘇米熱瑪脈【註3-49】，

【譯註】

3-48研磨涎液，人體五根本涎液之一，存留於胃中，功能在磨細胃中食物，使成糜粥。

3-49人體心間八脈，分入髮際之脈名。

長出牙齒和指甲，
……

同樣，《戒律源流》云：

蘇米熱脈在頂間，
牙齒指甲的生處【註3-50】；
頭頂折蘭達熱脈，
毛髮生長的根基【註3-51】；
右耳一側鄔堅脈，
生長皮膚和腸子；
阿魯達脈在頸前【註3-52】，
生長肌肉的根基；
郭扎哇日在左耳【註3-53】，
生長骨骼的根基；
熱米夏熱在眉間【註3-54】，
恆常生長骨骼脈；
德畏郭扎在眼部，
生長肝臟的脈道【註3-55】；
瑪拉雅脈在兩肩，
恆常生長膽汁脈【註3-56】；
噶巴如巴在腋下，
眼珠肌肉之所依【註3-57】；
沃折雅脈在乳根，
恆常生長出膽汁【註3-58】；
直夏古臍在臍間，
生長肺臟之所依【註3-59】；

郭夏拉脈在鼻間，
鬢狀腸子的出處【註3-60】；
噶凌噶脈在嘴部，
恆常糟粕形成處【註3-61】；
朗薩噶脈在喉間，
肚臍恆常生長處【註3-62】。
均是精脈的分支。

又云：從血脈分出的脈道有：

幹基脈是心間脈，
操縱大便排泄脈【註3-63】；
多吉嘿巴在子宮，
確瑪之間所流脈【註3-64】；
哲達布日在私處，
它是分泌涎液脈【註3-65】；
止哈迪哇在肛門【註3-66】，
恆常控制膿液生；
梭布熱喀在兩腿【註3-67】，
恆常控制血液生；
兩隻小腿的賽林【註3-68】，
它是分泌汗液脈；
那噶熱脈腳趾根【註3-69】，
據說恆常長脂肪；
斯杜脈在腳背上【註3-70】，
分泌淚水素堅瑪；
瑪如奪哇在拇指【註3-71】，

【譯註】
3-60原註：即村莫脈。
3-61原註：即色津瑪脈。
3-62原註：即查瑪脈。
3-63原註：即尋瑪脈。
3-64原註：即瓊塘脈。
3-65原註：即辛杜素堅瑪脈。
3-66原註：即瓊瑪脈。
3-67原註：即居津瑪脈。
3-68原註：即覺折瑪脈。
3-69原註：即杜古瑪脈。
3-70原註：即楚瑪脈。
3-71原註：即厥瑪脈。

恆常分泌出唾液；
古穆達脈在膝部【註3-72】，
恆常分泌出鼻涕。

以上二十四處穴位，同體內二十四脈相對應。除此之外，尚有五界、三如是、四如是，在此處是指體內心臟內，真實存在的五條脈，那是支分風息流動的五條脈。

關於血脈、精脈和中脈的功用，《邦阿續》云：

此為向下的三端，
此為向上的三端，
羅睺脈端在正中，
尼瑪脈端排右側，
達瓦脈端在左邊，
水火和空在運行，
中脈下竅左右匯，
大便小便精液流。

此語是說，在三條脈匯合處，風息向上流動，清濁（廢物）向下流動。

《瑜伽母續》載（體內）有三十二脈。在此基礎上，除去流動五根本風的大命脈外，另增加四脈，則為三十六脈，是為《方便續》之明述。故共是三十六類。

如是，依附於上述脈道的界（生理機

【譯註】
3-72原註：即益桑瑪脈。

129

構）是風息和白分、赤分的主體，它布滿並流動，在三千五百萬根厚厚的汗毛中。

特別是上述諸界的精髓月液，從囟門流下十六滴至喉間；從喉間流下一半，即八滴至心間；從心間流下一半，即四滴至臍間；從臍間流下全部，至三脈交匯處的靈火上，從而在「東欽瑪」脈道內，生起安樂，眾有情心情喜悅，首先生起貪欲。繼之，因不理解俱生喜，尾隨愚痴，遠離安樂，遂生憎恨，從而成為生死連綿輪廻的種子。而遺精狀態的安樂等，乃是苦的種子。《時輪續》云：

智慧【註3-73】會合彼遺精，
此時增長彼之樂，
彼因未獲不滴漏，
以漏為樂實是苦。

又云：

野獸之王啖野獸，
一年之中若交媾，
瓦礫蚊蠅為食物；
鴿子經常行淫欲，
二者均無最上樂。
猶如牠們常排精，
情欲者和苦行者，

【譯註】
3-73智慧，緣各自對境所觀察事物，對其本性、特性、自相、共相、若去若取詳細地辨別之最勝心所，具有除治猶豫之作用者。

醒和夢中皆排精，

二者咸無最上樂。

　　《簡略續》云：誰排精，誰就缺乏解
脫，和最上瑜伽之樂。排精，是投生的種
子。因此，應以特殊的方法，束縛精液，
使之不遺漏。」

3.對治明點

　　堅守對治明點，是說臍火熾降【註3-74
】，生起無漏樂空。《密集》云：

臍下四指法源處，

事實臍火針尖大，

向上燃燒紅彤彤，

「ぢ」（哈木）字顛倒頭朝下。

變成光明熔化後，

降下月液十六滴，

此是大樂快活林，

降至腦中生歡樂；

其半八滴降喉間，

生起殊勝的大樂；

其半四滴降心間，

生起離喜空樂喜；

其半兩滴降臍間，

生起等同虛空喜。

樂空無別最上樂，

【譯註】
3-74臍火熾降，融化頂門百會
　　穴中短阿，成爲大樂菩提
　　即月液，下降全身。

131

俱生智慧生歡喜，
不可言表其感受，
認定諳熟彼者時，
樂空無別常證得。

　　按照佛的教誡，和上師的訣竅，以三
法印【註3-75】之火，堅守明點，生起樂空
智，又以寶瓶氣之威力，使菩提心不滴漏
，堅守在「東堅瑪」脈的下端，並淨治一
千八百種分別心之風息。若此，則修得見
道。繼而，若能次第地，憑借提升明點於
六大脈輪，並使之安住於囟門，則次第登
十二地，獲金剛持之果。《續》云：「從
慧和智得安樂。倘若明點鬘不移動，從而
不滴漏，剎那俱生智，將使今生證得法爾
界，摧毀生生世世積累的煩惱魔，在今生
證得神通、遍知地和三界瑜伽師果報。」

❖❖❖風、脈、明點的意義

　　論述風、脈、明點的意義有五：知悉
所淨基【註3-76】和能淨、守持所依，從而
堅守能依、證悟人身是等覺（佛的稱號）
、證悟人身是方便智慧的體相、理解果報
的意義。

【譯註】
3-75三法印，印證佛語的三種
　　標幟：諸法無我、諸行無
　　常和有漏皆苦。
3-76所淨基，生有、死有和中
　　有。

1.守持身體

　　分內外別三點。此處所說的五脈、五氣、五大種、五蘊是五佛的行相。五支分風、五脈、五界是五佛母的行相。五根、五境、五根識【註3-77】，共為十五，世稱菩薩的天母。六識智之界，謂之為金剛持。分別詳述無可估量，此處不贅述。

2.守持所依，從而守持能依

　　勝義菩提心，是本智明空法身的自性，依止於世俗之心，它憑依色法的菩提心（指男精女血）。色法菩提心，憑依風息；風息憑依脈；脈憑依身。所以守持脈，則能守持風息；守持風息，則能守持明點；守持明點，則能守持分別心；守持分別心，則能生起無分別智。無分別智使身體殊勝。

3.領悟人身為等覺

　　如是，介紹身中穴道，即能領悟人身就是等覺。

　　又，應理解「出生」，相當於佛的化身；住胎十月即十地；從胎降生即出家；衣胞即法衣；母親即親教師；合掌於頭頂即敬禮；懂事即為戒律；誦咒即「ㅼ」和「ㅎ」；裸身而來即削髮和剃鬍鬚。《喜金剛續》云：

【譯註】
3-77根識，依存於有形諸根之識，如五門識。

133

胎藏衣胞是法衣，
同親母是親教師，
頭頂合十表敬禮，
利濟眾生表持戒。
念誦咒字「ཨ」和「ཧྃ」，
裸身而來剃鬚髮，
生起咒義是比丘，
眾生皆是正等覺。
上述因緣勿置疑，
住胎十月登十地，
十地自在是眾生。

　　同樣，該書又說，依止四位為報身或四身。《無垢光》說：「沉睡、愚鈍、無知位是法身；夢幻位、持命風彷彿有生和無生，是報身；醒覺位有感知等，為化身；貪戀位是智慧身。眾有情有蓋障，諸佛無蓋障。」

　　雖然體驗到死亡時，宛若法身，但死亡時，六識收斂，色、聲、香、味、觸隱沒，叫做感覺隱沒，是為收斂化身。此時，由瞋恚所變的三十三種分別心斷滅。清淨意隱沒，叫做增相隱沒【註3-78】。生起的識隱沒，叫做收斂報身。此時，由貪著變化而來的四十種分別心斷滅，阿賴耶識會合於光明自相，叫做得相隱沒【註3-79】

【譯註】
3-78增相，密乘修習隱沒次第中，唯見天空日光映射，一片空明紅霞，別無所的微細意識景象。
3-79得相，隱沒次第中唯有深夜一片漆黑，別無所見的微細意識景象。

，即阿賴耶識隱沒後，現見光明法身。此時，由愚痴變現的七十種分別心斷滅。雖然如此，但經典說：

> 所有有情死亡時，
> 隱沒感覺和尋思，
> 粗細意識均隱沒，
> 隱沒之後成習慣，
> 升起自性光明相。

4.領悟身體是方便、智慧的自性

如是，生、住、死也是作為方便、智慧的自性而存在【註3-80】。成就身體，父母是方便、智慧；白分、赤分是方便、智慧；五界和中是方便、智慧；住世時，骨骼和肌肉是方便、智慧；死亡時風心【註3-81】隱沒，是方便，光明作為智慧自性而存在。《喜金剛續》云：

> 因為方便是大種，
> 壞滅智慧滅輪廻。

此外，分別詳述在《時輪經》有明載，茲不贅言。

《俱舍論》云：「這些雖然可以說成是色蘊，但是在此應知脈是人體的自性。風息清淨、時間的形式，以及心意清澄，

被認爲同菩提一起往返，因此身體構造，正如體外宇宙一般。」關於它們壞滅，和收攝的情況，關於脈斷、氣阻、生理機構變化的情況，《時輪經》闡述頗多，在此不贅述。

5.理解果報的含義

果報是由風、脈、明點化作佛之三身，或（佛的）身、語、意。下文將述及。

第三節 心實有法的實質

介紹心實有法有三：有垢【註3-82】心性、離垢的心性，和迷亂的邪分別。

❖❖❖有垢心性

《阿毗達磨論集》說：「心蘊是儲藏被界【註3-83】和處【註3-84】的習氣【註3-85】雜污的全部種子之阿賴耶識。」《再啓幻化匙》說：

例如泥土不稱濁，

【譯註】

3-82原註：離意，不思維；也不了別自境，不想念；遠離外境，不伺察；遠離所緣，不修習；遠離希冀，不思念；僅住於光明，即心自然而住。是爲諦洛巴六法。

3-83界，指識、根、塵。

3-84處，內能取根，外所取境，均爲心及心所諸識未生者新生，已生者增長之處，或生長之門。

3-85習氣，內心對種種善、不善，處中之外境，長期慣習之氣，隱存沾染於心識之上者。

水也一樣不叫濁，
土水混合取名濁。
同樣天下眾有情，
普遍依存有法身，
對此不名阿賴耶；
存於清淨性相時，
不能取名阿賴耶。
法身宛若水一般，
沾染習氣的泥土，
方能取名阿賴耶。

《喜金剛二品續》也說：

一切有情即是佛，
卻被客塵所遮覆，
清除客塵即是佛。

❖❖❖離垢的心性

無垢心的本質，就是阿賴耶識的清淨分。心的本性，是自然地清淨，空，明無阻，遍布一切，無變化，息滅諸戲論。此自性同諸佛的密意，無二致，是原始智，如來藏。《大手印明點續》云：

遍布衆生如來藏，
無一衆生非法器。

《喜金剛續》云：

世間有情皆爲佛，
非佛有情無處尋。

又云：

心者就是正等覺，
我說沒有別的佛。

　如是之心，作爲佛陀三身的自性而存
在。
　再又，心之自性空，就是法身；自性
光明，就是受用身；悲憫無阻，就是化身
；彼三者無差別就是自性身。《密集》云：

心性空者是法身，
明而不滅是報身，
憶念連篇是化身。

《菩提心集續》又云：

心性本是離戲論，
遍及一切爲精華，

其性空而離戲論，
唯它才是佛法身。
心性明而無分別，
光明心有口眼耳，
無所不在周遍行，
它是佛的受用身；
心的各種自證分，
隨境紛紜意識生，
示現本智佛化身。
三身自現自證知，
為利眾生而明現。

❖❖❖迷亂的邪分別心

如是之心不能自知，遂生迷亂。它分為俱生無明，和遍計【註3-86】迷亂無明。

1.俱生無明

俱生無明從何而有？來自守持基位的無明。何謂無明？心本身不認識自己。從何時謂無明？從佛同有情混沌不分的無始以來，遂有。心和無明誰為早？無所謂早遲，二者俱生。故稱心性為俱生智慧，無明為俱生無明。何處俱生？乃法界也。二者是一是異？非一非異，唯有心是否自知的差別。無明之狀為何？由於遍計所執，

【譯註】
3-86遍計，起世俗分別心。遍計無明，由於雜染宗派異說染污之見，使人愚昧，不能如實了知事物的本質。

139

迷亂之故。

2.遍計迷亂之無明

如是之心，不能自知，執他（即阿賴耶識）爲「我」，思慮「我」，內向執持，故叫染污意。心意變動的瞬間，（心之）造作活動如水的波瀾一樣變動，將心的自光，誤認爲外境，於是現起能所二取。接著，意識朝外，五門識尾隨其後，生起各種分別心。隨即取名爲自、他、內外、情器、處所、家宅、父母、夫妻、兒女、財食、敵友等等，並以愛憎對待之。從而造出各種業，此因造就三界六道眾生之果位，經受種種苦。苦，不是他人造作的，而是自心迷亂，造孽所現起的幻象，猶如蠶蟲吐絲，自縛自身而死一樣。六道眾生的種種苦，出自於各自的迷亂心，而無令他受苦的其他一個造作者。《密集》說：

阿賴耶識在最初，
無有做作和染污，
決定遠離那偏袒，
空而周遍虛空般。
自力造作風吹動，
無明尋思的造作，
頑固捨棄虛空名，

力不自主陷被動，
念力放逸和愛憎，
輪廻三界焚自心。

道次與生果次第

第一節 清除煩惱惑的道次

清除煩惱惑的道次【註4-1】有四：能成熟的灌頂、能解脫之道（門徑、方法）生圓次第、堅穩的三昧耶【註4-2】和究竟的行為。

❖❖❖能成熟的灌頂

能成熟的灌頂。譬如在具備水、肥和溫度的沃土中，播種生命力健全的種子，便可萌芽。佛說，同樣，因密咒之旨，從資糧道【註4-3】乃至究竟道，灌頂甚為重要。

再又，隨順所淨基，成就身體的次第是：胎藏位等為加行等；出生後沐浴為水灌頂【註4-4】；蓄頂髻是寶瓶灌頂；耳廓穿孔是飄帶灌頂；模仿動作姿態是金剛鈴灌頂；學習說話是禁戒灌頂；取名是名號灌頂；授記為自類（本族）是隨許灌頂；娶妻是秘密灌頂【註4-5】；領納安樂是智慧灌頂；四位無心【註4-6】是四種灌頂【註

【譯註】

4-1 道次，依次序學習佛法，以修自心。

4-2 三昧耶，密宗戒律。三昧耶者，即是欲得果者不應違越之事，隨順本尊所喜身語意行，進趣善法，遮不善為相。

4-3 資糧道，通往涅槃之本，集積順解脫分善業所攝廣大資糧；由聞及思通達無我總名總義；修四念住、四正斷及四神足，以厭患斷除引輪迴苦粗分應斷；證得天眼、神通，及法纘定所有功德之道。

4-4 水灌頂，寶瓶灌頂的支分，為能淨除弟子無垢故，名水灌頂。

4-5 秘密灌頂，三上畢竟灌頂之一，在上師雙身世俗菩提心壇場中，為弟子語門灌頂，使語門諸垢清淨，有權修習風脈瑜伽，及念誦咒語，於身心中留植證得果位，語金剛圓滿報身緣分的一種無上密乘灌頂。

4-6 四位無心，心識暫時休止的四種狀態：滅盡定無心、無想定無心、極睡眠無心，和極悶絕無心。

4-7】；被指定爲衆弟子之導師是大光明灌頂。

以上爲所淨基。隨順它們施以淨治，即世間十自在【註4-8】、出世間的大手印自在，均係金剛阿闍黎的諸種灌頂。《般若五十萬偈經》云：

> 天下孩子出生時，
> 母親施以水灌頂；
> 存留兒童螺頂髻，
> 附會爲寶瓶灌頂；
> 兒童耳廓穿孔洞，
> 人稱爲寶帶灌頂；
> 兒童説話和顫抖，
> 乃是金剛鈴灌頂；
> 同樣命名是灌頂，
> 隨許授記是灌頂，
> 母親常授誦讀課，
> 如是世稱七灌頂。
> 孩子長大把妻娶，
> 世稱最上的灌頂；
> 授給孩子以慧觀，
> 使之雙手辦事情；
> 方便智慧相交合，
> 領受終極的安樂。

以上相應的果報是：資糧道、加行道

【註4-9】、十地、佛地和大光明灌頂等。《時輪經》云：「施授七種灌頂，由於其善行，將成七地自在。再次對不退轉（精進者）等授給寶瓶、秘密灌頂，彼將入定地。若傳給智慧灌頂【註4-10】，彼即滅除世間怖畏的文殊自在。」《金剛骨盧和合續》說：

經歷十地十灌頂，
因彼之樂而成佛。

如是，菩薩的三種註釋，和諸續論述甚多，《灌頂儀軌》有詳細的表述。此處恐行文冗長，不再贅述。

灌頂的本質，是使未成熟者成熟。因此，首先獲得灌頂甚為重要。雖然諸種灌頂，是道所清淨之基石，而著手入道，從領悟身心之義的角度而言，也是道。

❖❖❖能解脫的道次

能解脫的道次有二：生起次第【註4-11】、圓滿次第。

1 生起次第

如所說：「身體安住於正等覺之身的自性，隨順安住，觀想本尊。在道位，應斷除視身體爲平庸之身，淨治四生【註4-12】。初學者們，應守持心，將內外別時輪【註4-13】合而爲一。在成就果報分位，爲利濟眾生，顯現眾多自在色身，從獨雄乃至無量。總而言之，有多少分別心，就觀想同樣數量的本尊，其面和手，也如此觀想。塔波寶師說：「修持生起次第，上乘者見諦（現證空性），一般者可得轉輪王，差者也可證得天人之果報。」

正如《六法根本》所說：

秘密灌頂等時候，
淨潔無垢寶鑑上，
巧繪金剛勇識像，
恰似顯現其影像。

應觀想（諸法）旣顯現，卻無自性。

② 圓滿次第

圓滿次第有二：依賴風、脈、明點的不甚深之圓滿次第，和甚深身大瑜伽【註4-14】。

依賴風、脈、明點的不甚深圓滿次第，這是主要的。

【譯註】

4-12 四生：胎生、卵生、化生、濕生。人畜是胎生，鳥蛇從卵生，天神是化生，昆蟲皆是濕生。

4-13 內外別時輪。外時輪指須彌山、四大洲和八中洲等器世間；內時輪指五欲界、六欲天、十六色界、四無色外邊等三十一有情世間；別時輪指生起次第的能依、所依壇場和圓滿次第的風、脈、明點等地道。

4-14 身大瑜伽，密宗瑜伽部四印瑜伽之一。消除阿賴耶識客塵迷亂，現見自性大圓鏡智。

「圓滿」即次第修心的方法。《作喜續》云：

觀想心性即成佛，
珍寶自心向外變，
沒有眾生無佛陀。

圓滿情況是，性圓滿，七萬二千脈圓滿於中脈，脈道圓滿於明點的自性，全部明點圓滿於樂空無二的明點，全部明點圓滿於風息，全部風息圓滿於智慧風，全部智慧風和八十自性，尋思圓滿於無二智。

實修圓滿次第中，憑借脈實修圓滿次第有三，不依靠脈輪，觀想空明人體內，三脈具備四種性相。

1.依靠脈輪

一靠觀想臍間梵文字母短「ཨ」；二靠觀想臍間和囟門梵文字母短「ཨ」和「ཧྃ」熾降；四靠（原文如此）觀想四臍輪的「ཨ」、「ཨི」、「ཀ」、「ཨི」【註4-15】等梵文字母升華為五部如來的自性並熾降。《喜金剛續》云：

臍間燃燒猛厲火，
五部如來燃燒起，
眼睛等處亦燃燒，

【譯註】
4-15 「ཨ」，讀為長音「阿」；「ཨི」，讀為「里」；「ཀ」，讀為長音「迦」。

燃燒滴落『ཨ』『ཧཱ』【註4-16】『
ཧྃ』。

又說：

ཧྃ字燃燒流月液。

　以上任何修持，均會出現暖、樂、明
、無分別的感覺。
　在自然的脈道，堅守無分別心的肯綮
，出現煙等精華。

2. 憑借風息
　有：學習放任風息、學習（觀想風息
之）顏色和狀態、計數（風息）、念誦風
金剛咒、修持瓶氣和強力功、矯正邪氣、
修持陰、陽和中性風息、學習住持五種風
息【註4-17】。

3. 憑借明點
　有：依靠自身堅守明點；依靠他身堅
守明點；（明點）滴落自身和他身；住持
明點、阻止明點、明點遍布等四種。
　堅守風、脈、明點的關鍵，從世俗諦
來說，生起暖、樂、空、無分別的感受；
從勝義諦來說，暖、樂、空、無分別四者
空而無我，如幻一般，遠離一切戲論，出

【譯註】
4-16「ཨ」，讀爲「紇里」；
　　「ཧཱ」，讀爲「嗡」。
4-17住持風息，密宗一種修氣
　　方法。修時似乎呼吸已
　　斷，類似道家胎息法。

現如斯的感受和證悟。《喜金剛續》云：

> 無處尋覓的俱生，
> 他人無法來表述，
> 上師及時給教誨，
> 我由福德方領悟。

③ 修持的教誡

　　關於修持圓滿次第的教誡，《父續》敍述的全部教誡為五次第，《母續》傳授的全部教誡，為四印【註4-18】。其中五次第是語寂【註4-19】、念誦風金剛咒、心寂【註4-20】、（臍火）熾降、幻身【註4-21】光明雙運。四印是三昧耶印、業印、法印和大印，四印全都包括在具德那洛巴六法之中。

　　所謂的臍輪火，包括住持風息、五次第的語寂、臍輪火正行、心寂、四印之中的三昧耶印、修持（臍火）熾降法中的業印。六法中的幻身，包括五次第的幻身、四印中的法印。六法中的夢幻【註4-22】包括五次第中的雙運【註4-23】。在道位住持心不散逸，是有學【註4-24】雙運；而僅僅斷除分別心，是無學【註4-25】雙運，係四印中法印的支分。六法中的光明，包括五次第中的光明，和四印中的大印。往生【

【譯註】

4-18 四印，密乘瑜伽部所說業印、三昧耶印、法印和大印。

4-19 語寂，圓滿次第三寂之一。修三明點之心風於鼻、心及私處等三尖端，伸風內滲以生起四空。

4-20 心寂，遠離生死涅槃根本，尋思心風，體性現為空樂無別時，所修圓滿次第瑜伽。又，心寂，三寂之一，憑依內外二邊，使風滲入心間以生起殊勝四空。

4-21 幻身，無上密乘圓滿次第所說，雖無行相而有種種現分，雖有現分而無自性，故名幻身。光明，由修圓滿次第之力，所起虛空形色，如圓光等，是幻身的一種。

4-22 夢幻，幻身的一種。習氣所生微細身心所成，隨處通行無有阻礙。

4-23 雙運，密乘五次第之一。智慧空性與方便大悲，或智慧光明空性，與方便俱生大樂雙運，或指外境完美，與內心永恆大樂雙運。

4-24 有學，尚須修學道位。

4-25 無學，即住無學者，各自證得究竟的補特伽羅。

註4-26】和中陰【註4-27】連接後者，故包括
於此。

如是，包括五次第和四印的那洛巴六
法為何？《金剛偈句》云：

臍火樂暖猛燃，
幻身愛憎自解，
夢境迷亂自消，
光明愚痴自淨，
往生不修成佛，
中陰佛之報身。

關於以上六法，尊者惹瓊巴【註4-28】
說：「和合貪欲於大樂修臍火，和合瞋恚
於光明修幻身，和合愚痴於無分別修光明
，是為三種和合。臍火和合幻身，白日修
；夢幻和合光明，夜晚修；中陰和合轉識
，臨死修；是為三種和合。精進者和合臍
輪火，懈怠者和合夢幻，短壽者和合往生
，是為三種和合。總稱九種和合往生【註
4-29】。

關於那洛巴六法，經籍稱之為四根本
、二支分。但以四要點表述之，除去所緣
要點，下面略述其他三要點【註4-30】。《
經》云：

此處所謂三要點，

【譯註】

4-26往生，即往生奪舍，使死
者靈魂往生淨土，或進入
其它屍體，以借屍還魂。
那洛巴六法之一。

4-27中陰，即中陰幻化。意生
中陰之身，諸根圓滿，通
行無阻。中陰，別譯中有
身，中陰有情。佛教認為
已死尚未投生的中間階
段，仍有過渡的中有身，
類似一般所說的靈魂。

4-28惹瓊巴，全名是曰惹·多
吉札巴(1083-1161年)，生
於後藏貢塘地方，十一歲
時起即從噶舉派密勒日巴
學法，後兩次赴印度，從
底普巴和瑪吉珠杰，學完
無身空行毌法，復返藏傳
給密勒日巴。離師雲遊藏
區南北各地，居住涅、洛
若最久。曾廣收門徒，傳
授教法，並講述道情多
種，及密勒日巴生平事
跡。

4-29和合往生，法界與心識融
為一體，即於法性光明中
任運往生。

4-30舊密大圓滿超越修習之三
要點：整飭身體要點，不
超離三身之三種坐姿；引
導法界要點，不動搖三身
之看法；現象外境要點，
法界本智不分不離，緩息
安住。

身體外境和時位。

I. 身體要點

一般說來，身體要點，有禪定六法，
和獅子臥姿【註4-31】。

關於禪定六法，經書說：

再說禪定之六法，
宛若珠寶穿成串，
十分筆直和彎曲【註4-32】，
大花結子般緊縮【註4-33】，
白蓮一般地生長【註4-34】，
等至定印揑得緊【註4-35】，
格子似地相交叉【註4-36】。

以上所云，對守持脈、風息保持原狀
，生起暖樂，斷滅分別心，神志清醒等有
所裨益，故需依此修持。

下行風存在於私處。爲了堅守該風和
脈道，格子似地交叉脚，肛門如花疙瘩似
地緊閉。爲了守持臍間的隨火風【註4-37】
和生起暖樂，挺腹、臍下作等引姿態【註
4-38】。爲了把握心間持命風，和使風息
維持原狀，脊椎應如銅錢重疊一樣伸直，
上半身如獅子一般挺起，雙肩應如靈鷲的
翅膀一般伸展。爲了把握喉間的上行風，
並爲斷除分別心，頸脖應如孔雀（頸）一

般俯曲。為在「綏杜」等身之四門處把握五種支分風息，並為清醒神志，應舌抵上顎，眼光注視鼻尖。為把握全身的遍行風，並為使整個身體的要點無誤，身姿應具備禪定六法。《密集》云：

安住靜處軟墊上，
景仰我慢本尊明，
雙腳金剛跏趺坐，
脊椎端正疊金幣，
上身如獅傲岸心氣昂，
孔雀頸脖一般俯曲觀，
雙手等引猶如野獸爪，
雙眼微閉注視鼻子尖。

2.時間要點

它應結合四位。《經》云：

在此說明簡要點，
沉睡夢幻等至位、
普通位等共為四。

所有有情的分別心，不超越四位。若結合基、道、果三位【註4-39】，則是：所淨基四位為所淨【註4-40】四種迷惑，能淨有四種道次、四印，淨治的果報是四身【註4-41】和成就四智【註4-42】。

(1)在欲念位。八識不受阻塞，各個明淨，具備安樂和無分別，無煩惱，卻不知所生樂空智，是法界智，從而在安樂感受中，生起三毒【註4-43】。此迷亂以靈熱道淨治，並守持業印瑜伽。其果報，是成就法界體性智，現見智慧身。

(2)普通位。不知六識現見各種外境的感受，是心本身的光明，現空無別的成所作智，從而加以取捨。此迷亂以幻身道淨治，並守持法身印瑜伽。其果報，是成就成所作智，現見變化身。

(3)夢幻位。染污所及，分別心浮動，通過脈道，形成夢幻。不知夢幻是自心，自心是平等性智【註4-44】和妙觀察智【註4-45】，卻愛戀於他（自己以外的他）。此迷亂以有關夢幻的教誡淨治，以變化智印瑜伽堅守之。其果報是成就平等性智，和妙觀察智，現見受用身。

(4)沉睡位。六識不明淨，集中於阿賴耶識。雖然光明是大圓鏡智，卻被俱生無明覆蔽。此迷亂以光明道淨治，並以身大印瑜伽堅守之。其果報是成就大圓鏡智，現見法身。

3.外境要點

《經》云：

【譯註】

4-43 三毒，即貪、瞋、痴煩惱三毒。

4-44 平等性智，通達一切生死涅槃之法，體無善惡性實平等之智。

4-45 妙觀察智，為轉凡夫之第六識，而得至於佛果、觀察諸法，而說法之智。

外境要點分爲二：
應知身外和體內，
身外顯現白和紅，
體內脈輪有四種。

所以，體外顯現之六塵【註4-46】爲幻身之境，體內拙火與脈輪爲同一，即收斂普通的顯現後，以拙火堅守臍間幻化臍輪。

在欲念位，臍火熾降後，守持（大樂菩提）於頂間脈輪，據說是爲外境。在夢幻位，守持（大樂菩提）於喉間脈輪。在沉睡位，守持（大樂菩提）於心間脈輪。因此，也稱四脈輪爲境。

4.所緣要點

有四：未守持者守持之、守持者堅守之、堅守者使之發揮效益、保存固有的自性。它們均來自實修。

4 六法的四根本訣竅

1.臍火，暖熱自燃

首先，臍間火有三：實物臍火、體內本尊臍火，和守持秘密風息的臍火。

實物臍火和體內本尊臍火，易於理解，略而不述。守持秘密風息的臍火有四：憑依明點的臍火、憑依他身的貪欲臍火、

【譯註】
4-46六塵，色、聲、香、味、觸、法。

憑依自身爲所緣的臍火，和憑依空性的智慧臍火。四種臍火合修，遂感受樂明空智，同於五次第中的心寂要點，在修證無明的明增得相【註4-47】後，可證得智慧的明增勝解【註4-48】。此又分作二：

(1)所斷【註4-49】無明的明增得相，由四緣【註4-50】生起的五根識，叫做顯境和明相。繼而，神志向境擴展，叫做明增勝解。神志斂入境時，乃是明得勝解【註4-51】。明相、明增勝解，和明得勝解三者，叫做空、極空和大空。無分別經常憑依三明，生出分別心等八十自性的明相。這是應斷除的。

(2)對治亦即智慧明增得相是，修持命力和能取（心）後，由於同業印【註4-52】合修，明點移動，生起樂空智的感受，有大中小三種：首先，由能所二取的分別心，生起空的樂空微細感受，叫做明相智慧。此時，斷滅了由瞋恚變化，而有的三種分別心。

其次，生起能所二取的分別極空的中等樂空感受，叫做明增勝解智。此時，斷滅由貪欲變化而來的十種分別心。

再者，能所二取的分別心極爲大樂，生起樂空大感受，叫做明得勝解智。此時，斷滅由愚痴變化而來的七種分別心。

以上三智叫做證悟空、極空和大空。

它們遠離能所二取的八十種分別心，叫做心寂。是為以智為喻。緊隨其後，明點堅穩不移，在心中生起離戲的樂空感受，是為真實智慧，即現見心性光明。

2.幻身，愛憎自解

關鍵的訣竅有四：以幻身為喻，鏡中的影像；真情幻身，自己的五蘊；幻身的自性，顯現卻無自性；修習幻身的意義。是為守持夢幻和明樂雙運的證悟。

3.夢境，迷亂自消

關鍵的訣竅有四：以夢境為喻，夢的感受；真實普通夢境的感受，顯現為夢境無自性；修習夢境的目的，在於中陰不受生，即能證得雙運之身。

4.光明，愚痴自消

關鍵訣竅有四：以光明為喻；憑依慧的本智；領悟真實光明後，隱沒於光明時，光明的自性，明而無分別；修習光明的目的，在於中陰身時通達光明，不在世間結胎，不投生為別的。

5.不修轉識，即身成佛

其關鍵訣竅有四：以往生為喻；有架子；真實的轉識，係決定的轉識；轉識的

自性，是轉依成佛；修習轉識的目的，是
斷滅身語意迷亂之輪

6.中陰，佛之報身

　　證得幻身和光明無二雙運之身後，利
濟眾生。若知現見是幻象，則知夢幻是幻
境，中陰是幻境，遂通達光明。守持之，
則趨轉雙運之身。修持那洛巴尊者，三幻
象相續的此教誡，甚為重要。

　　六法的四根本訣竅，消除四位的迷亂
，借以證悟四身。若即身未證得果報，臨
終時修持往生，和中陰教誡，亦能證得果
報。因此，六法中臍火，是道的核心，幻
身是道的奧援，夢幻是道的制衡，光明是
道的本質，轉識和中陰是道的媒介。

5 臍間火——道之核心

　　道之核心，臍間火甚為重要，應稍加
詳述，分為三點：守持心於臍火；若未守
持，約束的辦法；標誌和功德之出現。

1.守持心於臍火

　　有四：未守持者守持之；已守持者堅
守之；堅守者發揮效益；保持固有的自性。
　　(1)未守持心者守持之，即淨治風、脈
、明點。其原因是，六界俱全的人身之內

，因憑依地、水、火、風、空，又憑依外緣無明、行蘊【註4-53】、識的習氣，從而成就大果是人身。人身是蘊、界、處、風、脈、明點的主體，最終具有牙、指、汗毛。因此，人身憑依大種，大種憑依七萬二千脈道，脈道憑依命脈之風，風憑依意和明點。故脈若不清淨，則風息不清淨；風息若不清淨，則不能守持明點，不守持明點，使之不遺，則智不清淨。若脈清淨，則能守持風息；能守持風息，則能不遺精；能不遺精，則在心中生起俱生智。所以守持風、脈、明點的要點甚為重要。《密集》云：

脈道依存人體內，
脈道內住菩提心。
菩提心融化以後，
燃起樂空智慧輪。
是故匯集菩提心，
珍惜臍間猛厲火。

守持風、脈、明點的關鍵，有四次第：隱藏脈道於須彌山之側、隱藏風息於如意樹、隱藏明點於秘密壇城、隱藏心於無生界。

①隱藏脈道於須彌山之側，分作兩點：領會意義和修持。

【譯註】
4-53行蘊，使心造作活動的作用。

領會意義。依止之脈如紛亂的髮縷，遍布體內，計其數有七萬二千。所觀想的四脈輪，有脈道一百二十九，主要脈道是血脈、精脈和遍動脈【註4-54】。

修持。隱藏脈道於須彌山之側，實際是人體具備禪定六法，淨治體內空明，如吹薄膜似的空朗後，若身體正中端直，三條主脈，宛若空房子的柱子。

又，心中朗然觀想中脈，從梵淨穴至私處，右為血脈，左為精脈，下竅在陰毛邊沿部位。在臍下四指處三脈會合，同中脈合一，其粗細若麥穗、若竹簽。若說顏色，據說應觀想為右紅、左白、中藍，或隨意觀想。它們具有白、直、空、明四種性相。在未守持心之前，應作如是淨治（觀想）。血脈、精脈是能取脈、所取脈，使生死連綿。中脈是涅槃脈，增長無分別智。觀想血脈、精脈進入中脈的要點，是眼珠不轉動，睫毛不閃動，凝目直視，甚為重要。《密集》云：

如是左右兩下端，
挿入中脈功德是，
滋養風脈中脈風，
挿入中脈大印顯。
同樣風入中脈時，
尋思自天智慧顯，

【譯註】
4-54遍動脈，中脈別名。從此生起一切精液、脈道和風息之樂。

所以命脈中脈是，

無分別法界智脈。

②隱藏風息於如意樹。隱藏風息於如意樹，分作兩點：領會意義和修持。

領會意義。人體有五根本風和五支分風等等。風息在體內生、入、住同呼吸同存，一晝夜流行二萬一千六百次。另外，智風【註4-55】流行六百七十五次。十二合時的每次轉氣，風息流動一千八百次，其中智風，流動五十六又四分之一次。每次小轉氣【註4-56】，風息流動三百六十次。另外，智風流動十一又十分之一次。業風全是有尋思的風息。因此住持氣息，使之進入中脈，並停止流動，則轉變為智風。若經常使風息流入中脈，三年零三天即可成佛。此在《觀音時輪經》有載，甚為重要。

修持。隱藏風息於如意樹，實際上它具備吸氣、鼓氣、消氣和射箭似地射氣，叫做具足四性相。首先多次舒息，觀想消除全部疾病和罪障。接著，閉口由兩個鼻孔，小聲徐緩，適度深吸氣，叫做壓抑體內上部三分之一的風息，將它們壓至臍間。鼓氣是上引體內下部的全部氣息，上下氣息相會，鼓脹臍間，進入中脈，不流動。消氣，在我宗是觀想氣息，從毛孔滲透

出去，這就是寶瓶氣的運氣。射箭似地射氣，有時是觀想氣息，從梵淨穴青煙般地直冒，多次觀想，遂與轉識法雷同，不宜多做。練寶瓶氣至頭疼爲止。再多練，就會出現死亡之怖畏。繼之，引導氣息下降，並呼氣，安住於靜慮。關於練寶瓶氣的量，若能鼓氣一個合時、三個合時、六個合時，是爲小中大之量。

③隱藏明點於秘密壇城有二點：領會意義和修持。

領會意義。一般說來，明點有三類：一是具備不變化特點的明點，它有住於基位三種明智，以空爲體，明爲其用，悲憫無礙，作爲三身而有；二、離戲大樂明點的眞情是，憑借淨治實物明點，親證樂空無二的俱生智；三、五界實物明點，雖有排出體外的明點（精液）七十二萬（滴），其中的精華，卻是從父親得來的月（液）菩提心存在於頂間；從母親得來的日（液）菩提心存在於臍間，以二者守持穴竅，即能證悟離戲大樂，亦即原始智，故應守持之。

修持，即隱藏明點，於秘密壇城。觀想眉間三角形脈輪上，同梵淨穴相連，在此三角形內，觀想風心的自性，是白而閃亮、滑利滾動的一滴明點，大若中等豌豆，它顯露後，伴隨清脆之聲，趨赴梵淨穴

，守持心於那裏。再觀想它經中脈，往下滾動至私處根或頂端，並守持心於該處。因為隨順風息作觀想，故所緣之處，均能守持心，觀想直至真切感受安樂。停止修持時，收斂風心於眉間。以上功法，叫做三淨治，其自性是守持分別心。若能守持無分別心，則能守持風息。它使血液發熱後生暖，生暖能引生安樂，安樂引生無分別的靜慮。

④隱藏心於無生界，即法爾界

分作兩點：領會意義和修持。

領會意義。心的要點，是五十一心所，或有八十自性之心、心的自性八識、心之根本阿賴耶識。心的自性，是八識自身進入四智。

修持。隱藏分別心於法爾界，是指所取之境無自性、能取之心無自性，能伺【註4-57】之心識，自地解脫，在此狀態中，不改變心，轉變意識為法爾界，以他處無心的正理，心明而清楚，不加造作地保持本來狀態。它僅僅不失自力地，有頃刻憶意。

由於守持風、脈、明點和心的要點，從而出現堪能之道的四種標誌，和獲得自在的四種標誌。它們是：脈堪能，故居住任何地方，均匯聚人和空行母；因風息堪能，故身體輕於柳絮，可置身於松樹之頂

；明點堪能，故體內明點不移動；由於證得自在，體內明點，有如水銀似的感受，能食體外石頭之類東西；心堪能，故能將樂空感受，轉變為任何（東西）；心獲得自在，故心安住所緣；風息獲得自在，雖未修習，卻可自然生暖；識獲得自在，以眼作僵直之法，一瞥野獸等，牠們隨即僵直不動；智慧獲得自在，故能使被殺者復活，和向他人示現本尊的壇城。

以上四種淨治，是使未守持心者，守持心的方法。

(2)已守持者堅守之。修持臍輪火堅守心有四：明點堅穩，是旃陀離臍輪火；憑借他身是貪欲臍輪火；憑借自身是所緣臍輪火；憑依空性是智慧臍輪火。

修持旃陀離臍輪火。身姿要點的準備活動完畢後，觀想之處是臍間正中，私處的上方，盤腸聶波切（疑為一段腸子的稱謂）部位，三臍交匯處。觀想臍火短「ཨ」的自性為明點，行相為火，色紅，觸感為熱，具備安樂。守持心於此。觀想它燃起針尖大小的火，甚為清晰，靈火燃至兩指高，和四指高，守持心於靈火，從而生起暖樂明無分別心的感受，並使先前生起的感受穩固。

(3)使堅守心於臍火發揮效益。作如上觀想，若尚未生暖，可觀想靈火燃大。觀

想短「ᢈ」生起猛火，靈火遍布臍間以下。此種感受穩定後，靈火蔓延心口以下。此種感受穩定後，靈火蔓延喉間以下。此種感受穩定後，觀想靈火遍布全身。如是觀想，促進功法；並進以美食，即可生暖。

①發揮安樂的效益

臍間短「ᢈ」燃起八指高的靈火後，在頂間梵淨穴，明點自性為白色的「ᢙ」【註4-58】字顛倒，頭朝下，滴降一滴白芥子大小的明點於靈火，從而燃起樂暖。接著，流下馬尾毛粗細的明點，流至「ᢙ」上，同靈火混合，守持心於樂空境界。若認為不勝其樂，則練回遮和攤開之功。是為三昧耶印，實際上體內白、紅明點混合的安樂，是因為外部淨治業印習氣之意。若以上功法，雖生起樂暖，但未生起無分別智，為了使之生起，應以三法印之火，守持明點。

②發揮無分別(意)的效益，有三印：

第一，憑借他身的貪欲臍間火，乃是業印，即獲得金剛持的隨許，遠離普通人的貪戀，具備三種想【註4-59】，甚深觀想，風心可堪任，通達樂明，無分別空慧，與空性融為一體。

第二，憑借自身的所緣臍間火。遍計所執是智印【註4-60】，了知（遍計所執）為心之境，了知內證是心，領納空性，將

【譯註】
4-58「ᢙ」，讀為「哈」。
4-59想，自力辨察各種對境，不共形相之心所。
4-60智印，深明無二智。

樂明無分別空慧的感受，算作法性。

　　無論憑依他身或自身，積留、阻止、分散風息的功法，甚爲重要。

　　由於如斯修練，生起（大樂菩提）下降四脈輪的四喜【註4-61】，向上返回，復生起四喜的感受。親證安樂是喜；它摧毀粗分分別心是勝喜；證悟樂空在事實上，無分別心、遠離迷亂是俱生喜；契入樂空無別後，斷滅希求安樂的耽著是離喜。這又叫四頃刻。四喜永遠不遠離尋覓安樂的分別心，它有安樂的經驗，又叫做形形色色的頃刻。勝喜，存在貪著安樂的分別心，其時有內向的經驗，它又叫做異熟頃刻；俱生喜，領略離喜之前，全部外向尋思隱沒的安樂，它又叫做離相頃刻；離喜，分析、尋思、修習密咒的眞義時，領受的安樂，它又叫做無相頃刻，它使三毒的八十分別心，隱落於無分別智，抉擇所知爲遍計所執【註4-62】、依他起【註4-63】和圓成實性【註4-64】三性。

　　第三、依勝義的智慧臍輪火，即是身大印瑜伽，它分兩點：領會意義和修持。

　　領會意義。憑依爲譬的智慧，生起眞實的智慧。眞實的智慧無顏色、形狀和中邊，宛若虛空，雖感受安樂，但其體不可知，不可言說，如靑年感受安樂（指性交）形形色色的方便，隱沒於法爾界，宛若

【譯註】
4-61 四喜，喜、勝喜、殊喜和俱生喜。
4-62 遍計所執，自取分別心所增益的假有。於一切事物遍起計度之意識，虛妄執著人、法，增益爲我、我所及名言等。
4-63 依他起，依他緣生起的實有事物，是遍計所執，假設施處阿賴耶識，性屬三界倒分別識，體爲實有，於妄情中從因緣生。
4-64 圓成實，勝義中所有的眞實法性。假有應破遍計所空的無爲法，遠離二取清淨無分別智所緣，而外別無所有，是圓成實。

被劫末之火焚毀，不存在任何實有法。其自性不可思議，宛若未覺知的實有法。

修持。以此正見爲外境，在無相心的狀態下，觀想樂明空智，置於輕鬆自然中。

以上三者，是發揮無分別心的效益，亦即憑依上述，發揮效益。

(4)保持固有的自性

以眞實智爲境，截斷二取之心流動，轉心識爲法爾界，保持心識喜滋滋，樂陶陶，赤裸裸，清澄澄。用銳利的心識，根除頓生之念，轉外鶩之憶意念爲本智。後得位【註4-65】的諸種顯現，僅僅是無遮【註4-66】遍計所執，應爲現空雙運。若問何爲依他起性？它雖是明空雙運，心卻不住所謂雙運之邊，即在無相的狀態中，置心於輕鬆自然中。如是，則符合中觀極不住的正見。密宗的正見，不比中觀深奧高妙，但因其方便（菩提心）而殊勝。如是修習，則能生起樂明無分別智空性的四種感受：領略安樂、無以言狀、宛若年輕女子（交媾）之樂；心識明如油燈；分別心不波動，猶如海底之水；心識自性空，宛若虛空之中央。

2.心未守持，約束的辦法

約束的辦法有四：按照外、內、秘和空性（瑜伽）來調伏。

【譯註】

4-65後得位，修行者出定以後的時間。

4-66無遮，認識自境之心，或稱述自境之聲，僅直接破除自境之應破分，以進行認識。如云：「人無我」，在破除我之處，不引出其他事物。

(1)按照外（瑜伽法）來調伏，修行的要點有四：坐姿妙好的瑜伽如龜；眼不眨的瑜伽似兔；阻止命力的瑜伽如旱獺；不造作，維持本性的瑜伽如孩童【註4-67】。

(2)按照內（瑜伽）來調伏分四點：依據念知【註4-68】不放逸，如守望怖畏；辨別過失【註4-69】如等候有過失的人；迅速克服過失，如來到懷中的毒蛇【註4-70】；能引發過失爲功德，如對毒物念咒。

(3)按照秘密（瑜伽）來調伏分四點：以智慧爲喻，宛若認定小偷【註4-71】；了知眞實智慧，如照鏡子知曉面容【註4-72】，一切安樂同一，宛若大海；安樂於不空融爲一體，宛若點金劑【註4-73】。

(4)按照空性來調伏，分四點：世間和出世間無別，如銅與銅礦石；心和心性無別，如形與影；樂空無別，如金子和黃色；等引和後得位無別，如水與波。

3. 出現標誌和功德的情況

證悟心性的方便（方法）是守持風、脈、明點的要點。其功德和標誌出現情況是：

(1)守持五風的標誌

守持體內土風的標誌，是發現體外如煙一般；守持水風，發現體外如陽焰一般；守持火風，發現體外如螢火蟲一般；守

持風風，發現體外如油燈一般；守持空風，發現一切有法，如虛空般空無。

(2)守持五風的五種功德

守持土風，則身體結實；守持水風，則膚色潤澤；守持火風，則膚色明亮；守持風風，則身體輕快；守持空風，則心識明亮、聰睿。

(3)堅守的三標誌

左邊精脈下竅風息穩定，體外的標誌是（感覺）如旭日東升，體內標誌是感覺身體沉重、肩部腫脹。夢境中出現夢魘之類時，引導土風流入中脈，從而生起無分別意，那僅僅是寶生如來智的一部分；右邊血脈的下竅，水風穩定，體外標誌，是感覺月亮和星宿之類（幻覺），體內標誌是感覺大地走動，在夢境夢見「大」【註4-74】時，引導水風流入中脈，所生無分別意，僅是毗盧遮那佛智慧的一部分；右邊血脈的下竅，火風穩定，感受體外如火燃燒，體內如逝往虛空，在身體和夢境中出現大火時，引導火風流入中脈，生起無分別意，它僅僅是無量光佛智慧的一部分；左邊精脈的下竅，風風穩定，體外感覺出彩虹，感覺體內飛游虛空，夢境中夢見飛翔和跳懸崖，其時引導風風流入中脈，生起無分別意，它僅是不空成就佛智慧的一部分；在三脈會合處「舌狗」穴位下，

【譯註】

4-74「大」，或譯覺。「大」指其包羅了無始以來一切變異。「覺」指其由渾沌之體，轉而有知，外生起物質世界，內生起有情心識，由不知轉而爲有知時是總知覺，故名爲大。

引導空風，流入中脈的標誌是，感覺體外有黑暗的羅睺【註4-75】、黑色的明點鬘，體內感覺是臉龐腫脹，鼻的左右，彷彿有蛇爬行，耳際彷彿有蜂鳴之聲，「舌狗」下處，和周身生起有漏的大樂，夢境中也生起安樂，此時引導空風，流入中脈，生起無分別意，它僅是不動如來佛智慧的一部分；臍下東堅瑪脈道內，智慧風息穩定，在體外虛空中，發現中脈宛若蛇冠【註4-76】顯現本尊神、受用圓滿身、幻化身、佛像，它們卻無自性，猶如看見水中太陽之倒影，體內出現樂明無分別意，同空性無別不退轉的感受，在夢境中也出現此種感受，其時，引導智風流入中脈，那僅是第六佛金剛持智慧的一部分。

無論出現以上何種感受，不能視為過失和功德，應視為現空、明空、了空【註4-77】雙運無別。心也不住所謂無別之邊，即在無別境中修心。

(4)不定幻象的標誌

觀想力引發先前的壞習氣，並使之清淨。再者，私處屬風，風心若匯聚嫉妒脈，遂出現較之他人，更為嚴重的嫉妒感；臍間（屬地），風心匯聚於我慢脈，遂生無限的驕傲自滿情緒；心間屬水，風心匯聚於瞋恚脈，遂出現殺盡有情，尚不滿足的感覺；喉間屬火，風心匯聚於貪欲脈，

對財食和有情的貪欲如火燃；頂間屬空，風心匯聚於愚痴脈和種子（脈），則愚痴如黑暗籠罩。無論出現何種情況，均是風心匯聚的徵兆。故不應造任何愛憎之業，封以空性之印，視其本來面貌，爲空明離戲。

又，宿世生爲地獄有情的習氣，和種子存在於心和腳掌，風心匯聚於彼處，遂出現目睹地獄的感覺；風心匯聚於嘴部，和喉間野獸脈，則感覺饑渴，和看見野獸；風心匯聚於頂間旁生脈，則出現看見各種牲畜的感覺；風心匯聚於三門不善脈，則空前地渴望行十不善。

無論出現何種情況，均係風心匯聚的徵兆，應修習對三惡趣衆，有情四無量【註4-78】和發心，與氣息同時吸入體內，觀想融於臍間五色火，從而消除一切罪障，轉變心識，爲空明的法身，並將那些意念，和氣息同時排出。如是修練，則不生於三惡趣。

若風心匯聚於魔障脈，則會出現眞正的，或感覺之中的各種神變；宿世自己加害他人的各種習氣，和風心匯聚於脈道，則會出現仇敵、軍旅和怖畏（的感覺），出現各種逆緣。無論出現何種，均是自心迷亂圖，不要執以爲眞，修習具足四無量的菩提心，並照舊同風息一道修習，其後

【譯註】
4-78四無量，指佛菩薩爲普渡無量衆生而具有的四種功德：⑴慈無量，對衆生發慈悲心；⑵悲無量，想如何爲衆生消除苦難；⑶喜無量，見衆生離苦得樂，感到喜悅；⑷捨無量，對衆生無憎無愛平等對待。

，安住於離戲狀態之中。

疾病與四相和合【註4-79】的種子（精液）匯聚於脈道，則出現各種病患。此時勿打卦、占卜，仍舊摻雜觀想。如是出現何種感受，觀想力引發一切罪孽，並將其全部淨治。故應更加精進修行。若匯聚於二十四聖地脈，則現見二十四聖地的勇父和瑜伽母，感覺在烏仗那等地，舉行薈供輪【註4-80】；匯聚於菩提心脈道，則親見文殊師，同彌勒等菩薩探討佛法；匯聚於獨覺脈，則出現自己單獨涅槃的感受；匯聚於法性脈，則親見衆多阿羅漢，參禪入定；匯聚並汗毛脈，則親見幻化身及其方域；匯聚於支分（即四肢）和脊椎脈，則親見父續和母續之諸護法神，示現各種神變。以上所有感受，會出現於夢境中。

如是，無論出現何種內心感受，和所見情景，均是生起各種功德的先兆。不要顧及過失和功德，而應修練止觀的技能。

⑥ 甚深身大印
——甚深圓滿次第

經云：

身大印瑜伽訣竅，
從口訣略文即知。

【譯註】

4-79 四相和合，風、膽、涎液和心和合，或地、水、火、風四大種和合。身體內部所有四大種微細成分性質各異，互相依存。

4-80 薈供輪，佛教行者，觀想憑借神力加持五欲及飲食，成爲無漏智慧甘露以供師、佛三寶及自身蘊、處、支分三座壇場，積集殊勝資糧的儀軌。

甚深圓滿次第，就是身大印瑜伽。故其秘訣從口訣，略文和《俱生和合》即知。

❖❖❖使之穩定的三昧耶

能解脫的三昧耶，分作四點：體相、區分、守護法、敗約者改正法。

1.三昧耶的體相，不超越方便、智慧二者的自性。

2.三昧耶的區分

有四：以寶瓶灌頂【註4-81】三昧耶，守護根本三昧耶，和二十五支分三昧耶；以秘密灌頂三昧耶，服用五肉【註4-82】、五甘露【註4-83】；以智慧灌頂三昧耶，不捨明點；以第四灌頂【註4-84】守護五種特殊的三昧耶。

3.守護情況

有四：依照顯密經典的規定來守護；依照有的隨許、有的禁止之規約來守護；了知諸法無自性後，若與之不悖逆，則以無守來守護；若守護得不違空性和悲憫，則是無背約顧慮地守護。

【譯註】
4-81 寶瓶灌頂，內外續部共同傳授的成熟灌頂。在彩粉和繪畫的壇城之中，加授水和冠冕等事物於弟子身上，使身門諸垢清淨，有權修習生起次第之道，於身心中留植，證得果位身金剛緣分，的一種無上密乘灌頂。

4-82 五肉，密乘內供用甘露品，五種肉類：象肉、人肉、馬肉、狗肉和黃牛肉，或孔雀肉。

4-83 五甘露，密乘內供用品：大便、小便、人血、人肉和精液。

4-84 第四灌頂，又名句義灌頂，三上畢竟灌頂之一。在勝義菩提心壇場之中，為弟子身、語、意三門灌頂，以使三門諸垢，及其習氣完全清淨，有權修習自性大圓聖道，於身心中留植，證得果位智金剛自性身緣分，的一種無上密乘灌頂。

4.敗約者改正法

　　若出現根本墮罪，則以灌頂恢復之；若違背支分三昧耶，則舉行薈供曼荼羅；若出現重墮罪【註4-85】，則向上師懺悔；若出現惡作【註4-86】，則向任何上師懺悔。

✢✢✢究竟行

　　究竟行有四：密行、明行、部行和全勝行。

① 密行

《喜金剛續》云：

　　稍稍獲得靈熱時。

　　此為何意？身之九門【註4-87】阻塞，從而使二取的分別心清淨。語之四門【註4-88】阻塞【註4-89】，從而在五根本風方，面獲得自在。打開意之二門【註4-90】，引導風息，流入中脈，斷滅分別心，從而在明點方面，獲得自在。其後，成就四業【註4-91】和八種成就【註4-92】。繼而，希求感受密行（性交）者，在屍林或樹下等處所，一道依止助伴，具相手印母【註4-93】

【譯註】

4-85 重墮罪，隨似密乘律儀根本，故是支分。雖非捨戒之他勝罪，但能障礙迅速獲得成就，罪孽重故，名為粗墮。

4-86 惡作，五篇罪之一。五篇罪：他勝，違犯別解脫律儀，和菩薩律儀根本戒，所構成的重罪；僧殘，指比丘犯罪，瀕臨於死，因此，須向僧眾懺悔；墮落，指墮獄之人；向彼悔，向其他比丘作懺悔，便得除滅之罪；惡作，指所作之惡。

4-87 原註：色、聲等六塵之所有顯現泯滅，所出現的均是樂滋滋的感受，是為身之九門。

4-88 原註：阻止四大種的風息流動，風心二者在中脈，互為緣起，是為語之四門。

4-89 原註：鼻孔的風息流入心臟。

4-90 原註：心臟為無明門、中脈為智慧門。打開心間和眉間的脈道，諸脈會合於彼處，是為二意門。

4-91 四業：息業、增業、懷業、誅業。

下接176頁

，貪欲摻合大樂，行無貪著恚摻合空行，行無真實；愚痴摻合光明，安立無分別意，將顯現的各種尋思，摻合原始智，進行修習。其人將向他人，示現通慧和神變。密行瑜伽修練止觀的技能，猶如快馬，尚須鞭策，猶如鳥盤旋，尚須展翅，密行瑜伽，尚須修練技能。

②明行

所謂的明智禁戒行，是裸露身體，佩戴骨飾，偕同助伴手印女，一道遊行鄉村等一切地方，在不捨棄宿世感受的前提下，實行身明智禁戒行【註4-94】，有的人舞蹈等，無不用其極；語明智禁戒行，有的人唱歌等，無所不說；心明智禁戒行，此人無所不想；無別法性明智禁行，決定諸法盡是法性，且觀察修持，是否有盈虧，觀察能否改變他人的感受。如是辦後，尚須觀察因緣，能否損害。

③部行

為實行部行，前往大庭廣眾，或集市、或賤民、下劣種姓的家宅，盡情歌舞，行無貪行、無怒行、無分別行和無畏行。雖遭反對、責罵和毆打等，但宛若火蔓森

上接175頁
【譯註】

4-92 八種成就：解脫、善解脫、究竟解脫、成樂、樂態、極樂、樂、聖樂。

4-93 手印母，瑜伽咒師所依止的明妃。

4-94 疑為明妃禁行。密法三種禁行之一。授明妃禁行者，謂第四灌頂後，將明妃手置弟子手，以左手執彼一手，以右手執金剛杵，置弟子頂，教雲：「諸佛為此證，我將伊授法。」謂以諸佛為證。「非他法成佛，此能淨三趣，是故汝與伊終不應捨離。此是一切佛。無上明妃禁行，若愚者違越，不得上悉地。」授與明妃禁行。又，三禁行，密法之一，即明妃禁行、金剛禁行和行禁行。

林，若一切轉化爲禪定的助緣，則了悟（
法性）。

4 全勝行

行全勝行，無所謂應做此事，不應做
彼事，卻成就四業：識之業，顯現爲能向
他人示現的本尊之壇場；本智之業，能復
活被擊殺者；禪定之業，能隨意觀想；智
慧之業，能證悟一切均係空性。由此出現
三種全勝行：一切已見壞滅，故勝於已見
；不執取（不執爲最優秀）死亡、煩惱、
五蘊和功德，故勝於四魔；覺悟諸乘爲一
，故勝於小乘。斷除一切貪著，遂叫做全
勝行。

有人說，驅除無明，故勝於睡眠；雖
吃毒，卻能轉化爲甘露，故勝於食物；有
漏風息被阻塞，故勝於風息；對世間出世
間，不偏不倚，故有四種全勝。如是觀修
，其瑜伽行必究竟。

第二節 生果次第

關於生果的次第，經書說：

由此出現的果報，
教言秘訣和感受，
計數次第而出現。

關於教言，首先不違越佛語，了知義
共相【註4-95】，爲聽受之果。秘訣，是證
得迅速通達止觀，眞義的智力，爲思維之
果。感受是見、修之果，即世間和出世間
的兩種果報。《經莊嚴論》說：

異生凡夫的菩薩，
如實通達二法後，
因爲心識也圓滿，
盡力承辦隨順法。

❖❖❖世俗道

世俗道有二：資糧道和加行道。

1.資糧道

上、中、下品資糧道的標誌，聖人已
有詳述，茲略而不述。關於密咒的意趣，
具備智慧和精進的人，依止合格的上師，
領悟勝義，妙善地領受灌頂儀軌，妙善地
了知羯磨（業）、生圓次第的要領，通達

【譯註】
4-95義共相，概念共相之一
　　種。僅存在於思維過程中
　　之增益部分，即心中現起
　　的外境形象，如思維中所
　　現抽象之瓶。

世俗諦和勝義諦，生起能依，和所依的菩提心，並具備三昧耶，著手如理修持勝解行【註4-96】者，可希求三種資糧道中，任何一種。《現行續》說：

> 生起純淨的信仰，
> 精進不怠住瑜伽，
> 生死連綿千萬世，
> 我的本智來激勵。

按照上文修持的標誌是，任何人修習生起次第，可證得乃至三有之頂的全部成就。憑依此四業，和諸種成就，是證得資糧道和加行道的標誌。此在《世俗無垢光論》有載。

四大業是：息業【註4-97】、增業【註4-98】、懷業【註4-99】、任意殺戮【註4-100】、勾召教敵、驅逐【註4-101】、惡趣和合【註4-102】。

八種成就是：隱身、金丹【註4-103】、眼藥【註4-104】、神行【註4-105】、寶劍、土行、丸藥【註4-106】、空行。以上八種成就，外道也可以有，故甚低微。

如此之道圓滿次第的標誌是：首先（感受）樂、明、無分別（意），繼而感受煙、陽焰、螢火蟲、油燈、明亮的天空等景致，是為夜晚的五標誌；出現太陽、月

亮、羅睺、黑暗、劫火與雷電、虛空、再次燃燒等景象。五智的支分明點有五色，加上白晝的六種標誌，共為十一（原文如此），它們首先成為資糧道。

2.加行道

守持風、脈、明點，阻止風息流動，從一個合時，乃至六個合時，在明點穩定後，遂出現證得資糧道的諸標誌。繼而隨順般若之本意，證得初禪心【註4-107】、次禪心【註4-108】、三禪心【註4-109】，即為加行道。

加行道有八功德，其中色、聲、香、味、觸五者，叫做太陰功德；塵、暗、精力，即貪著、瞋恚、愚痴，叫做太陽功德。由於此八種功德【註4-110】不清淨，遂出現世間諸苦。此時以定力觀色，即是空，空即是色，親證和通達色諦、常、生、滅和無自性。同樣，親證和通達空聲、香空、味空、觸空。由於通達貪欲為空，從而回遮貪著三界之心；由於通達瞋恚為空，從而斷除三界，回遮執靜【註4-111】為善行之心。由愚痴即是空，了知、親證、通達緣起，從而回遮愚痴。其原因為：此時封閉六脈，隨即出現六種神通，閉塞左邊太陰精脈，出現天眼通；閉塞右邊太陽血脈，出現神境通；封閉正中羅睺中脈，出現

他心通；阻塞左邊小香脈，出現天耳通；
阻塞右邊大香脈，出現宿世通；阻塞東堅
瑪脈，出現漏盡通。關於此六通的體性，
《密集》云：

　　數如恆河沙粒的眾佛，
　　安住在那三金剛聖地，
　　正如自己的手放身上，
　　以那金剛慧眼來觀察。
　　數如恆河沙粒的國土，
　　所有發出的音響，
　　神通之耳皆聞悉，
　　就像發生在耳際；
　　數如恆河沙粒的國土，
　　所有有情的心識，
　　以身語意爲標誌，
　　了知它心如樂器發音；
　　數如恆河沙粒的劫中，
　　生死連綿住世間，
　　宿世處所的情況，
　　想起恰似剛三天；
　　數如恆河沙粒的軀體，
　　佛陀事業等等作裝飾；
　　數如恆河沙粒的劫中，
　　充滿彼等殊勝的神變。

富樓那【註4-112】因聞悉，隨順對義共

相識的領納支，在感受和夢境中了知、親見和通達（所聞佛理），從而如實示現神通。然而，卻非漏盡通，而是來自靜慮支。

　　如是，（修氣）同顯敎密乘，有何差略？上師們多次闡述風、脈、明點之中風息的功德，將太陰左鼻，當作太陽右鼻，復將五種風息，和精液統一起來守持，把日、月、虛空三者，視爲男精，取名爲所謂的土風功德等。此與經典，有何違越？持邪見者們，卻不了知顯密意趣，同一的諸功德。《莊嚴經論》詳細闡述說：「靜慮所得係神通，……」可以引申開來。《根本續》也說：

　　憑依靜慮的五支，
　　生出五通的人主。

　　以上兩處引文，是一個意義。總之，以風、脈、明點守持心的諸肯綮，進行修持，憑借資糧道，必能成就加行道的果報。

　　證得以眼作法的神變，
　　智者方能干預衆有情。
　　修習功法六個月，
　　證得悉地無庸疑，
　　出現成就誰懷疑？

修練寶瓶氣等功後，通達瑜伽，清淨（屬分別心的）一萬八千風息，堅守明點於「東堅瑪」脈，證悟白晝不間斷的全部夢境如幻，隨時隨地，化爲具有婆婆羅（一大數名）之多的功德。無庸置疑，此爲殊勝之法。關於這點，所有續釋均有論述。

◈◈◈出世間的果報

出世間之果有三：見道、修道和究竟道。

1.見道

修習寶瓶氣，修持一晝夜十二個合時的風息。此時，在「東堅瑪」脈的下端守持所有菩提心之明點，修練分別心的風息，一萬八千，明白現見世間十界的究竟，於神變必定獲得自在，是爲見道。《根本續》說：

由於恆常守持故，
金剛勇識眞證成。

2.修道

分爲修練六脈輪，和所謂眞成就兩點。阻塞中脈的十二支分，阻塞十二組流動

一萬八千次的分別心風息，封閉於中脈的十二支分，修習智慧明點——十二支分方便智慧，修習十二緣起。同樣，修習命自在、業自在、解自在、資具自在、願自在、神力自在、法自在、心自在、受生自在、智自在，共為十自在。再加證得十地、十波羅蜜多【註4-113】，是為修道。將地分作十二，第一地是勝解行，第十二地是灌頂地。十二波羅蜜多之首，為妙蓮波羅蜜多，第十二是金剛業波羅蜜多。自在之首是真如自在，第十二是佛菩提自在。《續》云：

羯摩等等諸宮處，
無明等等逆其道，
十二佛地將證得。

又說：

清淨一萬八千業風，
次第登佛地。

3.究竟道

究竟果是以持命風，阻止二萬一千六百名想分別心，復以其支分——流動七億七千七百六十萬次的百年業風，阻止煩惱尋思，所有脈道散開後，明點具備一切種

【譯註】
4-113 十波羅蜜多，超脫三界苦海，次第證得十地果位之道：布施、持戒、忍辱、精進、禪定、智慧、方便、願、力、智。

相之殊勝，等同虛空時，以百年業風之數量，證得本智，八萬四千分別心，逕直轉化爲本智，遂稱爲成佛。此時，身、語、意、本智四者，和四喜因本智堅穩，從而十六喜、十六空性、十六悲憫均究竟。它們或者以空性等五者爲所緣，即係五蘊；以有情爲所緣，即系五悲憫；以勝義空性等五者爲所緣，即係五界；以法爲所緣，即係五悲憫；以無散空【註4-114】等諸法自體無自相之五空，爲所緣，即爲五根；再加不可得的五悲憫，共爲十五。第十六空是一切種相空，即無法自性空，是佛的大悲。十六空究竟，用三年零兩個月半，徹底修練百年智風，即可證成智慧身。《初佛經》說：

凡夫平庸非殊勝，
二萬一千六百地，
頃刻圓滿王者啊！
金剛勇識自我變。

此時，**醒悟的平庸顯現六識**，及其隨從心清淨了，轉變成所作智，和妙觀察智，即是幻化身；持命風所生夢境，迷亂清淨了，轉爲平等性智，即是受用圓滿身；沉睡無心的四位清淨了，轉爲法界體性智，**即是自性身；貪著位清淨後獲得大樂，**

185

轉爲大圓鏡智，叫做法身，或者叫做智慧身，二者意義一樣。

再者，略述五智的自性。《本智不可思議續》云：

其中大圓鏡智者，
譬如明淨無垢鏡，
顯現影像極清晰。
同樣心識的寶鑑，
清除煩惱污垢後，
如幻似幻見諸法。
在那心識寶鑑上，
所顯僅僅是幻化。
不分差別平等智，
在那平等性智上，
照了假有全是幻。
業和性相不混淆，
妙觀察智即是它。
鄭重以它作種子，
乃是不空成就智。
諸智法界別無他，
故爲法界體性智。
何處生起五種智？
和合正中的八脈。

關於諸智的功用，《根本續》云：

彼等智慧的功用，
來自無緣悲幻網，
宛若稀世如意寶，
滿足眾生的要求。

　　關於諸智的轉依，《經莊嚴論》有論
述。關於其事業，《寶性論》有介紹。此
外，結合菩薩三類注釋的闡述甚多。此處
，僅供理解要義，敍述理解六法教誡的提
綱。瑜伽師讓侕多吉，在德欽丁寺，撰本
文的大綱，嗣後，證悟圓滿的喜饒仁欽，
依照法主（讓侕多吉）的講解，在噶瑪巴
的山中小廟，稍加闡述，撰寫以上文字，
涉及（氣功）的本質、道和生果次第。

拙火爲道之主體

◆正行六法之1◆

◆◆◆正行六法之概要

　　以教語為道分三點：前行——四加行
次第、正行——甚深那洛巴六法、結行—
—守護感受，並封以迴向發願之印。

　　前行。如何步入解脫道，應知有別的
四點：皈依發心的秘訣、清淨罪障，念修
金剛勇識的秘訣、令二資糧圓滿壇城的秘
訣、使之迅速進入加持上師瑜伽。

　　正行六法是：拙火——道之主體的秘
訣、幻身——發揮道之效益的秘訣、夢觀
——道之制衡的秘訣、淨光——道之寶炬
的秘訣。據謂此四者，是根本教誡。經書
說：

　　　睡眠夢境與等至、
　　　普通位等計四種。

　　因此，一切有情的心，不超過四位的
分別心。拙火清淨貪著，幻身淨治普通的
感受，夢境以有關夢境的教誡，淨治之，
沉睡等無心位，以光明清淨之，中陰——
堅定道之信念的秘訣，往生——道之護送
者之秘訣。據謂後二者是道之支分。

　　據謂四根本教誡，分別有身體要點、

境的要點、時間要點，和所緣要點。又說，身體要點，爲靜慮六法。境的要點，有內外兩種，其外部感受，爲紅白二色，體內所緣之境，爲四脈輪，因此，體外的感受，是色、聲、香、味、觸顯現爲法，是幻身之境；體內一臍火輪，在收斂普通位的感受後，守持心於臍間幻化輪，在貪著位（月液）熾降，據說頂間脈輪，是守持之境；夢境位守持心於喉間；沉睡位守持心於心間，故四脈輪被稱爲境。時間的要點，是白晝的感受和夜晚的感受。所緣要點，據說有四，即對每種所緣，未守持者守持之、已守持者堅守之、堅守者令其發揮效益、恢復固有自性。這些均出現於修持中。

《六法詳論》說：「暫以甚深旃陀離（即拙火）的秘訣，清淨大樂智慧界；以幻身的秘訣，清淨地界；以夢境的秘訣，清淨火界；以光明的秘訣，清淨水界；以中陰的秘訣，清淨風界；以往生的秘訣，清淨空界。

同樣，以旃陀離秘訣，清淨等至位；以幻身秘訣，清淨覺醒位；以夢境秘訣，清淨沉睡迷亂位；以光明之秘訣，清淨沉睡位；以中陰秘訣，清淨從出生至死亡的氣息存在位；以往生的秘訣，清淨死亡位。

同樣，以旃陀離秘訣，清淨大樂智慧

蘊；以幻身秘訣，清淨色蘊；以夢境秘訣
，清淨受蘊；以光明秘訣清淨想蘊；以中
陰秘訣，清淨行蘊；以往生秘訣，清淨識
蘊。

同樣，以旃陀離秘訣，清淨大樂智慧
脈；以幻身秘訣，清淨堅實脈；以夢境秘
訣，清淨燃燒脈；以光明秘訣，清淨潮濕
脈；以中陰秘訣，清淨波動脈；以往生秘
訣，清淨開闢脈。詮解空之力後，分階段
詮釋光明。

同樣，以旃陀離秘訣，清淨大樂智慧
風息；以幻身秘訣，清淨地風；以夢境秘
訣，清淨火風；以光明秘訣，清淨水風；
以中陰秘訣，清淨風風；以往生秘訣，清
淨空風。

同樣，以旃陀離秘訣，清淨大樂智慧
明點；以幻身秘訣，清淨持實明點；以夢
境秘訣，清淨靈熱明點；以光明秘訣，清
淨下降明點；以中陰秘訣，清淨波動明點
；以往生秘訣，清淨充盈明點。

同樣，以旃陀離秘訣，清淨薩刹雜，
亦即俱生喜；以幻身秘訣，清淨極喜；以
夢境秘訣，清淨勝喜；以光明秘訣，清淨
殊喜；以中陰秘訣，清淨平等性喜；以往
生秘訣，清淨無別喜。

同樣，以旃陀離秘訣，清淨【註5-1】
熟透了的菩提心之遷流；以幻身秘訣，清

【譯註】
5-1 原註：當上端大樂菩提，
　　彷彿降滴時，從髮髻至私
　　處，次第應用猛厲火秘
　　訣，於六脈輪；當下端彷
　　彿堅實時，從私處至髮
　　髻，次第應用猛厲火秘
　　訣，於六脈輪。

淨初始的遷流；以夢境秘訣，清淨中間遷流；以光明秘訣，清淨成熟的遷流；以中陰秘訣，清淨十分成熟的遷流；以往生秘訣，清淨末尾的遷流。

拙火的自性，是樂空俱生智；幻身的自性，是現空【註5-2】俱生智；夢境的自性，是了空俱生智；光明的自性，是明空俱生智；中陰的自性，是三時俱生智；往生的自性，是無別俱生智。

所謂拙火，指迅速賜予眞實智慧，故名拙火；顯現卻無自性，故名幻化；執境之命、色，故名夢境；雖無自性，卻任運顯現，故名光明；存在於前世後世之中間，故名中陰；雖無自性，卻遍入，故名往生。

正行六法彼此的差別：拙火的差別，有基位和方便道拙火，等等；幻身的差別，有淨與不淨幻身，等等；夢境的差別，有憶念和心識，等等；光明的差別，有白晝光明和夜晚光明，等等；中有的差別，有初始的和中間的，等等；往生的差別，有法身和報身，等等。

在果報方面，拙火之妙果，爲清淨的金剛勇識之種性；幻身之妙果，爲清淨的善逝佛之種姓；夢境之妙果，爲清淨的覺母種性；光明的妙果，爲清淨的金剛種性；中有的妙果，爲清淨的羯磨種性；往生

的妙果，爲淸淨的珍寶種性。

在證得六身方面，拙火爲淸淨的殊勝身；幻身爲淸淨化身；夢境爲淸淨的受用圓滿身；光明爲淸淨的自性身；中陰爲淸淨的法身；往生爲淸淨的大樂身。

在智慧上，拙火是大樂俱生智；幻身是法界體性智；夢境是妙觀察智；光明是大圓鏡智；中陰是成所作智；往生是平等性智。

仲‧袞邦巴，將瞻林巴所講之法，記錄成文說，在基位有情的心，續存在貪著位的迷亂，以拙火道淨治，以身業印瑜伽守持之，其妙果，爲法界性智，證得智慧身；基位有情的心，續存在普通位的迷亂，以夢境道淨治，以語法印瑜伽守持之，其妙果，是證得成所作智和幻化身；執持白晝紅、白顯現爲實有，以夢境位夢境（道）淨治，以智印瑜伽守持之，其妙果，是證得平等性智、妙觀察智和報身；有情之心續覆蓋無明——沉睡位的迷亂，以光明道淨治，以身大印瑜伽守持之，其妙果，是證得大圓鏡智，和法身。

塔波寶師說：身體、風、脈、明點四要點，是修持拙火瑜伽。壓抑上體的風息，上引下體的風息，心識專注鼻尖或虛空，是爲智慧拙火（瑜伽）；身業印瑜伽和臍間「ཨ」（阿）字二者無異，心專注臍

間「ᕤ」（阿）字，是爲羯磨拙火（瑜伽）；了知一切顯現無二致，心識散漫無拘束，是爲身大印瑜伽。

　　隱藏身體於智慧輪，隱藏脈道於須彌山側，隱藏心於私處，隱藏風息於如意樹。此四「隱藏」捨棄業【註5-3】和事，是安樂的緣（外因）。根門暢通，係明潔之緣。遠離愛憎，爲無分別意之緣。守持心於不造作狀態，爲不相異緣。是爲四緣。無論居住何處，空行與婦女匯聚，是爲脈道堪能；坐在水面和戈上也安居，是爲風息堪能；消化食物，爲心堪能。享用樂明，爲菩提心堪能。四堪能成就四業，故爲事業自在；引導風息，流入中脈，是心自在；修定之中，和出定以後，無二致，是智慧自在；遠離風息進出，是風息自在。

❖❖❖觀修拙火道主體的祕訣

　　觀修拙火道之主體的秘訣有四：身體要點、境之要點、時間要點，和所緣要點。

1.身體要點
　　憑依身體的要點，是身體呈毗盧七法：雙脚似格子交叉【註5-4】、脊椎如箭正直【註5-5】、手結定印【註5-6】、肩臂如靈

鶖翅後張【註5-7】、頸部微俯【註5-8】、舌尖抵上顎，唇齒閉合得當、目視鼻尖【註5-9】、策勵身心【註5-10】。

密勒尊者說，頭俯曲，則羞明【註5-11】、發怒、眼睛不明亮、貪眠、神志昏憒。上體舒張，則心神不安、尋思散逸，上半身疼痛。上體俯曲，則抽長氣、不歡愉，出現心風，故上體應伸直。若向右歪斜，則不能守持所緣，欲出行，戀財。向左歪斜，則貪婪、折壽、眷屬離散、辦事不成。尾脊骨觸地，則遺精、患腎病、懶惰、懊惱。因此，應經常弄直身中穴竅而坐。是為毗盧七法。

或者，上身高聳、雙腳交叉似格子，以腰帶或靴帶、禪帶束縛之，則風疾刺痛輕微，生暖迅速。

或者，腳背如駝背似地重疊，手如裙帶似地束縛（腳），這也能迅速生起樂暖。

2.境之要點

境之要點，是臍下四指，三脈交會處。

3.時間要點

時間要點，是業印和晝夜之時。

4.所緣要點

所緣要點是：未守持者守持的秘訣、

堅守修持拙火的秘訣、堅守者發揮效益大修持之秘訣、樂空發揮效益，維持固有自性。

❖❖❖所緣要點

1 未守持者守持的秘訣

有四：修習影像之身，淨治穴竅【註5-12】；守持基位法胤【註5-13】，淨治脈道；以三密的步法，淨治風息；以水月【註5-14】舞蹈，淨治明點。其中穴竅有四：不淨身之空明、清淨本尊神之空明、學習（觀想）形狀、學習（觀想）顏色。

Ⅰ.修習影像之身，淨治空明

(1)所修內容心中放

顯現為內、外所有身體，本來現空無別，其自性任運天成。先前未明白生起真實地通達成就之心，故專心致志地渴求「現今以先師的秘訣，明白地顯現出來」。

(2)修行指導要實踐

①不淨身之空明

在靜處的修行者，身體呈靜慮六法，前行諸法完畢後，觀想自己體內純潔、清

【譯註】

5-12 穴竅，體內猶如樓房的天窗、壁孔一樣，不與臟腑相連的空竅。

5-13 法胤，即香巴拉的妙吉祥稱法王。傳時輪金剛灌頂時，把日車仙人等許多不同的梵淨仙人，合為一個金法種兄弟，同時傳授，因而得到這個稱號。

5-14 水月，佛家用以譬喻一切事物，都無實行，後以廣泛指一切虛幻景象。

淨，如吹氣的薄膜一般，空明【註5-15】。

再者，從頭頂觀察至腳趾，發現是空明。復從腳趾觀察至髮梢，發現是空明。再觀想身體之量，爲白芥子粒，或四寸、一寸。清晰地以身體，和四肢爲所緣，又觀想身體碩大，指頭也能掩蔽宇宙，觀想它空明的情況。再觀想身體恢復原狀，觀想它空明的情況。此爲觀修不淨身是空明，觀修時間爲一座。

②觀修清淨本尊神爲空明

楚普巴・絳央欽波・頓珠臥色寶師說：「萬物——世間和出世間的諸法，均呈法基三角形行相。大樂，或不散明點、普通的心識或心，無論安立任何名言，卻咸安住於身語意，或塵、暗、精力；或風、膽、涎分；或種子的自性之中，故爲三角。再者，世間出世間所攝諸法爲一，所以細微本源，和關於佛的諸種證悟，朝前逐漸增長，遂成佛，是爲寬綽。未受煩惱染污，是爲自在妙蓮，和無我之光，其上具有方便之月、智慧之日的自性坐褥。坐褥之上，有象徵識之自性紅色『ཧྲཱིཿ』字。心識向外散逸，從而『ཧྲཱིཿ』字發射光芒。在其本體所顯境上，顯現形形色色的心，發射光芒，從而淨治了二取的蓋障。由於清淨了無二心識的罪障，遂顯現爲無，其色若水月，或顯現爲無，顯現卻不存在。（

本尊神）身口手之顯現，叫做體外如幻的聖像。這就是本尊神空明之含義。」

　　隨順前文所述，前行儀軌身體要點，觀想自己的身體，頃刻變爲尊者金剛瑜伽天母，膚色極紅而明亮，一面兩臂，手持彎刀和頭顱，風華正茂，彷彿韶年正十六，佩戴五種骨飾，明澈而無質礙，聖體宛若用紅綢，搭設的帳幕，又如內點油燈，光焰無際。如此觀想，稍穩定後，隨即修練大瑜伽和小瑜伽。

　　大瑜伽謂觀想自己，爲天母之身，逐漸變至須彌山大小，又逐漸增大，最後頂間的髮髻，到達梵天世間【註5-16】，腳踏下方世界。總之，觀想自身充盈所有世間。此時，倘若昏沉，神志不清，自己的心識越來越高，則專心致志地，以天母的眉間爲所緣；若心思散亂，卻無睡意，在心識越來越低後，觸摸脚部，心專注於脚拇趾尖。此爲除障的次第。

　　小瑜伽。觀想天母的身形，越來越小，約有一寸，芥子粒大小，最後約莫爲馬尾大小，卻很清晰。據謂此係極爲深奧的瑜伽。其後恢復身形，觀想情況，如上所述。觀想清淨本尊神的空明，一座時辰。

　　③學習（觀想）形狀。次第觀想自身，爲四方形、圓形、半圓形、三角形，等等。每種形態又觀想無數和各種大小。

④學習（觀想）顏色

觀想自己身形，爲四方形時，色黃；圓形時，色白；半圓形時，色紅；三角形時，色黑；肩胛骨狀時，色青。復觀想每種形態，轉變爲顏色俱全。用以上顏色，觀想影像之身，是空明的，爲時一座。

(3)修行妙果要達標

如是觀修，在禪定中，極其明白地顯現，是爲正行。正行中出現與之相應的感受，白晝觀修夜間睡眠時，出現的相似情景，是爲（修持）夢境。以正行、感受、夢境，來抉擇果報。

2.守持基位法胤，淨治脈道

詳情見上文，關於實有法之本質脈道一節。密勒尊者說：「細分體內的脈道，同汗毛數量相等，簡化之，爲二萬一千；再簡化，爲七萬二千（譯者註：原文如此。按上下文推理，是否爲七千二百。）；再簡化，爲三脈四輪；再簡化，爲中脈、精脈和血脈；再簡化，爲唯一的中脈。」

又，淨治（觀想）中脈、血脈和精脈。同樣，淨治（觀修）六脈輪、十二脈輪、十八脈輪、支分和分支脈、淨治（觀修）七萬二千脈道、三千五百萬脈道。

如所說，「體內如同體外般」，在外部器世間，山谷有寬窄，谷距有長短，地

方有沃土，和不毛之地，等等。體內脈道種類，亦有相應的類別，諸根本脈，有的如伸直一般，有的如錯亂的髮縷一般，有的如松樹一般，等等，類別繁多。

大尊者那洛巴說：

觀想機體的要點，
觀察心性的深處，
體外幻術本尊身，
體內三脈和四輪。
上邊『ᠣ』『ᠣ』有明點，
下邊短『ᠣ』拙火，
中間感受樂空明，
上下風輪的正理，
名叫臍火的教誡，
譯師領悟肯綮否？

守持基位法胤，有三點：觀修內容心上放、實修指導要實踐、觀修妙果要達標。

(1)觀修內容心中放

據謂「一般而言，心中明白顯現的一切景象，作爲多如海洋、塵土的瑜伽母，本來就存在，特別是心中明白，顯現它安住於自己體內。」

(2)實修指導要眞正實踐

在此被認爲是宛若那洛巴尊者，傳規的華蓋和傘柱。修行者的前行次第，隨順

上文，觀想自己，是金剛瑜伽母，其身形、飾件等，如上文所述，明亮而瑩澈。是為此法傳規，最為深奧的訣竅。

繼而，在安樂的坐褥上，脚結跏趺，上體正直，手結定印，等等，觀想自己，是本尊神的宮室，內中一切潔淨、瑩澈，如吹氣的薄膜。觀想正中中脈，如中柱，粗細如麥穗，上窮觸及梵淨穴，狀如打開的天窗，下窮在臍下「聶波切」穴位，如銅號口開闊。同樣，右側為血脈，左邊為精脈，二脈在中脈右、左二側，與中脈相距各約一指。二脈上端進入兩鼻孔，下端在臍下四指處，同中脈會合。

所謂三脈，具備四性相是：白而明、直而空，應作如是觀想。這時，若神志昏沉不明，應專注於脈道之上部；若心神散逸，不安住，應專注脈道的下部；身心平安者，則以整個三脈為所緣。觀想得乃至不守持心，或者觀想數日。結合眼神來修習，甚為重要。修習一座。

觀想臍間幻化脈輪【註5-17】脈瓣，為六十四，從中脈生出旁枝脈道的形態，是四方各有八脈瓣、四隅各有八脈瓣，脈端觸及穴竅，卻未連接。

同樣，觀想心間法輪【註5-18】脈瓣為八。絳央大師說：「右面所取境之本體，為血脈，色紅；左面能取心之本體，為精

203

脈，色白。心中明白顯現，三脈和四脈輪，其中三脈，如前所述。由於體外，有四大種，故體內有四脈輪。在別壇城有「ཨ」、「ཧ」、「ས」、「མ」、「ཡ」【註5-19】。諸續云（象徵）四洲有四咒字。由於有四位，遂有四輪。心間法輪的脈瓣有八，猶如繃拉細繩一般，在中脈周圍。長短等同身量的中脈，分出旁枝脈道，內外有孔穴。內中所流，風大種的體相是色青。五蘊的自相，即是五如來的眞義、四大的本體，五佛母的本質，是八脈瓣。或者八座的自性數爲八，或者再加上、下二者計爲十。

喉間受用脈輪的脈瓣爲十六。由於心識旁鶩，脈瓣向上，呈傘面狀。火大的自性色紅，六味【註5-20】滋養六蘊。因如斯等等的緣故，脈瓣爲十六，或者因十六個半段時限的體相，爲十二宮或十六宮，故脈瓣爲十六。

頂間大樂脈輪之脈瓣，爲三十二，呈華蓋狀。水大自然地下沉。顱骨頂部有孔穴。水大的體相色白。五蘊、五大種、六根、六塵、五天命、五境之數共三十二，作爲其自性，脈瓣三十二。或者每一時辰算作一須臾【註5-21】，因三十二須臾的體性，故脈瓣爲三十二。

臍間幻化脈輪之脈瓣，爲六十四，狀

如衣服側邊的袖子，脈輪的直徑，等於身粗。精液的自性色黃，以塵、暗、精力，或以身、語、意來區分，則界有十二種。又以四時來區分，則為六十四，或七十二。因六十四個時辰的自性，脈瓣數為六十四。應觀想上述旁枝脈道內外，均有孔穴。

心間脈瓣為八，即四方各一旁枝脈道，四隅各一旁枝脈道。

喉間受用脈輪【註5-22】之脈瓣為十六，即四方各有兩根旁枝脈道。

頂間大樂脈輪【註5-23】之脈瓣為三十二，即四方各有四條旁枝脈道、四隅各有四旁枝脈道【註5-24】。

臍間左右二旁枝脈道的頂端，穿過腳的二穴竅（別譯東熱穴），直至「茨芒」穴，然後變為五微脈，進入五指的穴竅。臍間左右兩「吉沃」，兩膝部，兩「茨芒」等穴位，分別在三十脈瓣，腳趾的關節，各有六脈瓣。如此觀修一座【註5-25】。

心間左右旁枝脈道，穿過兩面頰、雙手的穴竅，直至「茨芒」穴。然後變為五微脈，進入五指的穴竅。在左右肩、兩肘關節、兩「茨芒」諸穴位各有三十脈瓣，手指各關節，各有六脈瓣。觀想顏色和四性相，為時一座。

（脈瓣）具備中脈的四性相，細如蓮花莖脈，直如芭蕉樹幹，紅似紫梗花，明

若芝麻油燈。

　或者，觀想中脈象徵意密，色藍；左側精脈象徵身密，色白；左側血脈象徵語密，色紅。臍間屬地大種，脈瓣和其支分色黃；心間屬水大種，脈瓣和其支分色藍；喉間屬火大種，色紅；頂間屬風大種，色青；右手屬風大種，左手屬火大種，右腳屬水大種，左腳屬地大種，故可觀想爲不同的顏色。把它們觀想爲直、明、空，顏色相異，是爲具備四種性相。觀修一座。

　臍間幻化身的種子根本字爲「ཧ」【註5-26】；心間法身的種子字爲「ཧཱུྃ」【註5-27】；喉間報身的種子字爲「ཨོཾ」【註5-28】；頂間自性身的種子字爲「ཧཱུྃ」。諸種子字，本來就存在。

　外部器世間地域顯現爲廣闊、狹窄和不寬不窄，等等。以地大種爲主的實有法，應觀爲明空的金剛芽。

　若此，體外世間和體內諸脈，首先以其本色來觀想。嫻熟時，單獨觀想「ཧཱུྃ」字【註5-29】，再觀想「ཨ」、「ཧ」，以及上述三字，觀想佛之陽體與陰體等，呈現爲種子字的多種行相。同樣，觀修身大印瑜伽，乃至身密。六種顏色把所有種子字，加以改變，復觀想每個種子字，分爲憶念圓滿等三位。

　(3)觀想妙果要達標

觀想妙果要達標，即親見脈道，真切明亮，親見實際、感受和夢境三者的性相，以它們來守持基位法胤，淨治（觀修）脈道。

3.以三密之步法，淨治風息
　　(1)所謂風息

　　　所謂風者造諸業，
　　　虛空成就明等業，
　　　風操驅除和殺戮，
　　　火管懷柔和勾召，
　　　水管息業和增業，
　　　僵硬昏憒地之業，
　　　智慧囊括一切業，
　　　心性明而無分別，
　　　自性智慧大風息，
　　　風息推動輪迴轉，
　　　風息證得般涅槃。

　　雖然說守持風息，有多種不同的方法，但據謂練氣具有六支分。又說守持氣息的方法有八種，風息的自性為七十。關於陽氣、陰氣、中性氣、風息守持法，和修練外氣、內氣、中間氣，有噶瑪拔希寶師所著《風心要點之鑰匙》。

　　密勒尊者說：「不是老人和兒童，而

是健康的壯年漢，晝夜氣息進、住、出三者合起來，爲二萬一千六百次。若以五大種的風息來區分，五種風息各流動四千三百二十次。概括起來，分爲五根本風，和五支分風，總計爲十，歸結爲命、力二者，流向體外，生起分別心，叫做力；流入體內，生起壽考，叫做命。雖然說守持五風的方法衆多，但那洛巴尊者承認，風息具備四種性相，叫做寶瓶氣，寶瓶氣無所不包。他說：『修練寶瓶氣，有吸氣、鼓氣、消氣和射箭似地射氣四種。』若不知風息的自性，功德有轉變爲過患之虞。」

(2)修練寶瓶氣

《金剛空行續》說：

鼓氣清淨了身體，
消除毒和瘟之熱。
倘若守持寶瓶氣，
閉塞九門的穴竅。
匯聚各種離散風，
中間消氣除疾病。

《喜金剛續》說：

吸進風息來威懾，
氣息不暢遂僵硬，
猛烈消氣除病患。

①首先按照清淨本尊神，之空明之身一節所述，舉行前行儀軌，觀想脈輪等。接著排除三種濁氣【註5-30】，緩而深長地，吸氣入體內【註5-31】，左右側的血脈，和精脈如向下吹腸子一般，從下面三脈匯合處，由下向上出現青煙【註5-32】。咽吞一次口水，觀想成雨狀，迫降至臍下，體內之心入三摩地。自認稍稍不能，了知精氣風息的要點後，徐徐不斷地呼氣，最後排得空蕩蕩的。

②如是修練數次後，及時稍事休息。應依據身體健康狀況，逐漸增多修練的次數。若最初練氣過猛，則會出現違緣，顧慮以後，大量練功受挫。故應辦法善巧地練。如是修練一座。

③鼓氣。上引下體全部氣息【註5-33】直達腹部，儲存於中脈【註5-34】，是爲鼓氣。

④消氣是按照規矩，釋放氣息【註5-35】，觀想風息從汗毛孔滲透出去。

⑤似箭地拋擲。有時觀想梵淨穴，青煙直冒。此功多練，好似往生法，不要多練【註5-36】。

⑥如是修練，雖長時消氣，卻無疲乏和不安之感，是爲較熟練。此功修持一座【註5-37】。

【譯註】

5-30原註：觀想全部病魔罪障，從下體的孔穴離去。

5-31原註：觀想世界全部光華，和能量如長香的煙子，進入體內。

5-32原註：觀想青煙，散失於心間脈輪處，身體、容光、體力全部增長。此是向內吸收。

5-33原註：宛若地風，屬黃大種。

5-34原註：上體氣息如香的煙子。

5-35原註：下體的氣息如地風一樣，消向肛門。

5-36原註：年梅塔波寶師說：「風息的要點有四加行，其實修是，由鼻孔吸氣，觀想氣息經（血脈、精脈）二脈而下，是爲閉氣。觀想導氣入中脈，是爲消氣。觀想在三脈會合處內，中陰聚合風心的白芥子大小，的白色明點，從囟門整個兒地射出，風息也變成直冒的青煙離去。繼之，壓抑上體風息，上引下體風息。兩種風息會合後，壓縮於腹部脊椎。其後觀想臍間，形如垂直的短音「ᩅ」字，它宛若印度梵文的垂符，以

下接210頁

209

(3)風息依存於身體和功用，即風息的自性、依止處、功用和流動的情況。首先，持命風具有「ꚙ」字的行相，以空大種爲性；下行風以地大種爲性，具有「ꚙ」【註5-38】字的行相；上行風以火大種爲性，具有「ꚙ」字的行相；等住風以風大種爲性，具有「ꚙ」【註5-39】字的行相；遍行風以火大種爲性，具有「ꚙ」【註5-40】字的行相。五支分風是龍風，以地大種爲性，具有虛空「ꚙ」字的行相；龜風以風大種爲性，具有「ꚙ」字的行相；蟲折蝎風以火大種爲性，具有「ꚙ」字的行相；天授風以水大種爲性，具有「ꚙ」【註5-41】字的行相；財王風以地大種爲性，具有「ꚙ」字的行相。

①關於持命風，如云：

光明心性智慧風，
藏識屬空染污意，
風來造作無感覺，
造作屬水色屬地。
説是次第能所長，
風息住身造作業，
一般遍布在體内，
憑依中脈持命風。
堅穩正中的藏識，
世稱虛空的怙主，

上接209頁
【譯註】
火爲體相，有針大小。盡量壓抑風息。

5-37原註：消氣有四種：向上消、向內消、向外消和向下消。首先，鼻梁屬北，兩鼻孔屬水，兩鼻孔外邊，被認爲屬火，鼻孔兩上方屬風，兩下方屬風、地，正中屬虛空智。其色是，地、水、火、風、空被認爲分別是黃、白、紅、黑、青。關於氣息，流至體外的距離，從鼻尖算起，地風外流十二指，水風外流十三指，火風外流十四指，風風外流十五指，空風外流十六指。其原因是大種的輕重之別，遂有遠近之分。此在《時輪經》有載。

《密集》的部分教誡認爲，（體內）有四脈輪（虛風智風造諸業）和四種業風，從頂間（操持驅除和殺戮之業）出現風風，外流二十指，從喉間出現火風（操懷柔和勾召之業）外流十八指，從心間出現水風（主息業和增業）外流十六指，從臍間出現地風（主令人僵硬和愚痴之業）外流十二指。

下接211頁

死時藏識直流出，
現生我執和憶念。
若錯使人昏厥死，
說是業同本智混，
不錯宛若那虛空。

②下行風，依存於臍下三脈會合處以下，其功能是，控制大小便和精液。因此錯誤流動，將引生下體的諸種病患。

③上行風，依存於身體前部的喉間段脈道，其功能爲操縱語言。若錯流，則引生上體諸種病患。

④等住風，進入胃中，分開食物的精華和糟粕。若錯流，引生胃病。

⑤遍行風，同右側血脈相聯繫，散布體內諸關節，引生肢體殘廢、僵直等症。

龍等五種支分風，
龍風俊美目與身；
龜風生長耳手腳；
嗅覺腹鳴和心煩，
蜥蜴風息來操持；
味覺呵欠歸天授；
財王風息同觸覺，
身亡之後方消散。

另外，若想修練風息守持六法之氣功

上接210頁
【譯註】
5-38 「ऌ」，讀音爲「魯」。
5-39 「ऴ」，讀音爲「伊」。
5-40 「ॡ」，讀音爲「甌」。
5-41 「औ」，讀音爲「奧」。

，按上述六事體功法修之。密勒日欽尊者說：「所謂自然智燃燒，顯現一種業，其含義是，首先以九種秘訣，淨治風息過患，向右、向左、向正前方，各強而長地三呼氣，觀想所有病魔，和煩惱如煙似地，從體內排出。吸氣時觀想世界上全部壽考聚爲光線形態，滲入體內，化爲光華和精氣。接著，觀想雄勁的風息，即連續向下，壓抑上體氣息，觀想像吹腸子一樣心風，從血脈和精脈，流入中脈，盡量住持風息。一旦不能住持，即向左中右消氣。吸氣再吸氣，叫做急促吸氣。再連續朝下，壓抑九頭穴、上體森加穴的風息，再次吸氣，如前文所述地守持。觀想雄勁氣息若干天，能調柔風、脈後，遂出現適宜的靈熱。

(4)爲堅守風息，需修持四種功法：吸氣、鼓氣、消氣和呼氣。

①吸氣，吸入微量風息，向下壓抑。其後是鼓氣，雄勁地吸氣，盡量向下壓抑。繼之是消氣，當不能向下壓抑時，彈指一瞬間，向外排出少量氣，剩餘的盡量向下壓抑。最後是呼氣，一旦不能壓抑，就徐徐地全部呼出。以上功法，差池任何一步，即錯誤四分之一。故應憶念若干座，待嫻熟後，再專心致志地修持。

其後，是具備三曲折的除滅風息：略

帶喉音地深吸氣，接著盡量向下壓抑，當不能壓抑時，略挺頸背，不帶喉音地舒息，隨後停氣一息。此法畫夜修練，在人前亦不被人覺知地練。以上三種氣功要修練適度。

②所謂「下方燃爲無漏大樂，顯現肛門之精華」，是指過分壓抑上體氣息，風心逸散，於大小便依止處，從而輪廻得勝，涅槃中斷。而風心流入中脈，則涅槃獲勝，輪迴中斷。世出世二者之衝突，在臍下四指處。向下壓抑上體氣息後，羅刹（脈）收縮，精力集中，上引下行風，身體微動，是爲寶瓶氣功。

③所謂「中間燃得世出世中斷，顯現脈、風的一總綱」有三點：由於修持身體——幻輪之要點，中斷身體離合；言說方面，因修練氣功之要點，中斷瞎說之離合；在秘密意方面，由於專注於所緣，中斷虛妄分別之離合。

(5)修習指導要實踐

再者，法主一切智瞻林‧曲季扎巴貝桑波說：「若按金剛持喀決巴‧智美益西所繪舞蹈、灌頂圖來修持，則應：所修內容心上放、修習指導要實踐、所修妙果要達標。」

「所修內容心上放」，是指觀想世間和涅槃諸法、淨與不淨生命之變化、我抉

擇唯一甚深續部，所述內容爲此爲彼。「修習指導要實踐」有三點：安置甚深要點爲基礎、飲四加行之甘露、以四面之飾件爲飾。

①所謂「安置甚深要點爲基礎」，即靜慮六法。在靜慮的坐褥上，脚如格子似地交叉，呈金剛座坐姿或菩薩座坐姿（即雙盤腿或單盤腿），密脈、下行風、智慧風等結子散開，阻止流遷，消除（精液）滴漏。

此外，手結定印置於臍下，以擠壓脈結，流遷至穴位，從而清淨臍脈、等住風、以地大種爲性的明點。梵淨肌腱（即脊椎）正直，上體雄勁。肩臂如鷲翅後張，因而同時清淨了心間脈、持命風和以水大種，爲性的明點等。頸脖略俯，宛若騏驥、孔雀。與此同時，舌和齒任其自然，從而清淨了頸脈、上行風和以火大種，爲性的明點等。全面地緊縮四肢和支節。附帶的法門是：眼光注視關鍵（即眼視鼻尖），從而清淨頂間脈、遍行風和以風大種，爲性的明點等。由於如空花結子似地，約束體內上下穴位，從而清淨四肢，和其分支的臍道等體內所有脈道、流動和急流的五支分風，以及以空大種，爲性的明點等。交叉、擠壓、正直、彎曲、收緊、束縛等，是爲靜慮六法。應當斷除前挺後駝、

左歪右斜、上下抖動等六種過失，從而恰到好處。

②所謂「飲四加行之甘露」，分作兩點：領悟意義和修持。

領悟意義。領悟意義分三點：本質、不淨和清淨。

本質。作爲不動的智慧風，雖是本來無差別的法性，卻顯現爲眾多活動的生命變化。雖然顯現，卻無自性，是爲一味之義。

不淨。持命風同中有之識，一起投胎爲具有六界的人身。該人身生長能取的持命風、下行風、上行風、等住風、遍行風等。按照次第，風息之數爲無量，它們均是清淨的。一般而言，脈、風、菩提心，特別是肌肉、血液、骨骼、皮膚、指甲，乃至汗毛等人身，所有支分的生起、發展、增長、隱沒、收斂、寂滅皆是諸種風息所致。同樣，體外諸大種和諸大種，成就的實有法之壞滅、形成、空、住等眾多行相，其完成者，亦是諸種風息。總之，三界所有世界，僅僅由風的造作而成就的，故爲不淨。

清淨。風息自性清淨，眞實成就本尊的身、臉之行相、種子（字）、手印、咒韻，以及心智的諸多變化、他們之所依無量宮、善逝主從、無量的法蘊等等。清淨

智慧風的變化，是不可思議的。它本來清淨，卻顯現為不淨，和極淨的形態。所有甚深續，皆肯定佛僅在智慧風中，永遠不動。

修持。修持分作四點：修持無分別意的氣功、修習分明顯現的氣功、修習安樂的氣功，和修習三者圓滿的氣功。

第一、修持無分別意的氣功。全面了知風息自性的修行者，心如實地，安住於依止上文所述，人體空明之風息的呼吸，不外鶩於他處。再次僅僅專注於呼氣，隨即觀想以吸氣，壓倒妄分別。除吸氣外，不以呼氣為所緣。最後憶念呼、吸二者皆無的住氣。氣息的進出，被解釋和決斷為六組，即學習計數水風，決斷為三百六十組、計數刻【註5-42】的氣息，決斷為二萬一千六百次、計數晝夜的氣息。同樣，計數博叉的氣息，乃至一個月的氣息，住於極為廣大的禪定之中。同樣，觀想風息流入體內為生，流出為滅，住氣為住。生滅住三者，概括了諸法。

再又，隨念風息清淨之狀。僅僅納入清淨風息為身（即身金剛），排出為語（即語金剛），住氣為意（即意金剛）。觀想納入清淨風息為欲界，排出為色界，住氣為無色界。吸入為境，排出為有境，住氣為無別。吸入為樂，排出為明，住氣為

【譯註】
5-42 刻，一晝夜的六十分之一。

無分別意。吸入爲生起次第，排出爲圓滿次第，住氣爲生圓無二。吸入爲脈，排出爲風，住氣爲明點。吸入爲空性（解脫門），排出爲無相（解脫門），住氣爲無願（解脫門）。吸入爲幻化身，排出爲受用圓滿身，住氣爲自性身。吸入爲身密，排出爲語密，住氣爲意密。總之，修持清淨禪定，觀想諸法均係風息。以上修持，將生起無分別意，和無垢勝觀。

　　修習分別顯現的氣功。觀想地風色黃，水風色白，火風色紅，風風色青，空風色藍。觀想光之明點大小，如山綠豆的種子，或者量等自身，其光亮如粗牛毛織品光熠熠的行相，寬窄不一。心專注於遍行各方的光輪，觀想它決定具有堅實、溫、燃、動、開放的性相。學習（觀想）顏色，並觀想地風爲四方形，水風爲圓形，火風爲三角形，風風爲半圓形，空風爲圓形或六角形。按上述意念活動，來觀想各種風息，各自具備不同顏色，寬窄適度，是爲學習（觀想）顏色、形狀。嫻熟這些憶念活動，遂成熟遍處和勝處【註5-43】。住於禪定之中，可觀想任何一種大種的顏色或形狀，把欲見之色的行相，置於定中，把欲聽之聲，置於定中，引心趨向所緣境。與此同時，遂證得天眼通和天耳通。這就是以分明顯現爲道的氣功。

修習安樂的氣功。捨棄觀想風息的進、出、住、某種特定的氣功和所緣，以放縱自如為禪定，從而生起清淨的安樂感受。

修習三者圓滿的氣功，分為前行和正行。

前行，猶如洗滌骯髒的容器，使之清潔一般，身體坐姿錯誤，和風息流動不合規範的標誌是，風息不能從血脈流出，和二十四種支分濁垢，不能及時排出體外，成為身體患病，和心中生起苦的根源。為了清除體內這些濁垢，應以消氣為道。安住於前文介紹的身體要點，由鼻孔緩緩吸氣，使體外的風息，在體內圓滿，再猛烈地呼出。此時觀想，自無始以來所積之全部罪障，從篩子眼似的毛孔、根門和全身，所有穴竅的各種孔穴，排除出去，勢如狂風。極為清淨的身軀，如無垢的水晶瓶，將心置於內中。身體健康狀況正常者，消氣三次，患心風和心狂亂瘋癲等毛病者，消氣九次等，應以適當為量。以上為前行。

正行。正行四功是：「鐵鈎似地彎曲」、「大海似地充盈」、「水渠似地消氣」和「射箭一般地引發」。

第一，清淨左鼻太陰道，和右鼻太陽道，無聲地緩緩引氣，觀想風息，泛淡藍光，猶如長香的煙子，從體外十二指，至

十六指處，經二（鼻）道真正進入體內。
同時，從羅刹門，吸入少量氣息，守持之
。

　　第二，召引上下的持命風，使之住於
中部。同時，真正守持於臍間，上下無誤
地鼓氣。

　　第三，僅僅觀想由二道，進入體內的
氣息，流入中脈，到達臍間，和心間脈輪
之間，然後消散，心專注中脈內的穴竅。

　　第四，若消氣的時機來到，心專注於
體內氣息消散處，風息以光的行相，到達
梵淨穴，隨即離去，是爲消氣。

　　此功在修練之初，修持三次或五次，
乃至七次。若過量，將有魔的禍害。因此
，從氣息真正進入中脈之部位後，復又宛
若光線的行相，排出體外，從二道行至體
外十二指，至十六指的空間，並消失於那
裏。風息再次出現於該處空間，進入體內
，融入中脈正中。如斯等等，如上文所述
。若此，「如箭引發」功之後，所緣不生
障礙，而是生起功德之所依。

　　消氣有外消、內消、上消、下消等多
種消氣。在此指的是，向內消氣。引、鼓
、消、射四種功法，是以風息爲道祕訣的
精華。「金剛頂合」、「對開印模」、「
寶瓶氣」、「鳥臉坐騎」等，其異名甚多。

　　最初，風息不帶喉音地，進出體內三

次。由於學習極緩呼吸，可以發覺氣息，似乎不能長久住持體內。但是，不管怎樣，臍下當出現寒熱摻雜的感覺。縱然長時約束氣息，也有無不安樂的感受，進而獲得自在，將根本風和支分風、體內與體外，統一起來。間接出現如斯等等功德。

其次，修練時不應過分饑飽，應斷除憂苦傷心，觀想過程中，僅僅正確守持時間第四要點，或轉氣時間，是為時間要點。精神鬆緊適度的靜慮法，是身體要點。堅定地憶念風息進、住、出體內是境的要點。要隨時隨地不離此三要點。

「以四面飾件為飾」，即所謂的「純淨的上臉」功、「純淨的下臉」功、「接吻」功和「口直爽」功。其中，「純淨的上臉」功，不混雜下體風息，以擠壓上體風息為道，以擠壓所吸氣息為道，每類又有靜、猛、短促、有聲、無聲等式樣。「純淨的下臉」功，是僅僅制服下行風的規程，即引氣、消氣和合氣，三者中有強弱、長短、前後、左右等各種差別。「接吻」功，是以持命風、下行風、等住風為主的四要點，或者守持各種細微部位，此為大瓶氣的差別品。「口直爽」功，真正捨棄持命、下行二風，使大樂智慧充滿貪欲華蓋脈，此功法應該保密。總之，精通修持氣息的標誌，是親見實際、感覺和夢境

的性相，以三密淨治流動的風息。

4. 以水月舞蹈，修練明點

　　根本離戲明點【註5-44】。離戲明點，不能自知，遂有五界實物明點，即紅、白種子，亦即迷亂無明明點。三種明點的論述，甚深續部均有載。無明明點的對治【註5-45】是太陰自在甘露菩提心。因為從父體，所得的是太陰界的支分（意為男精），故色白。因為智慧之自性，與旃陀離相隨，故如珍珠粒光熠熠。因為菩提心具有甘露精，故滑利。因為在任何法胤之依止處，進行淨治，均感安樂，故應全面約束。總之，具備四種體相。其修持分作三點：所修內容放心上、修習指導要實踐、修習妙果要達標。

　　(1)所修內容放心上

　　由於現證諸法，僅僅是法身明點，從而不淨明點，和準清淨明點一味，所淨和能淨的多種光明自性，大清淨一味。應生如此之憶念。

　　(2)修習指導要實踐

　　分作三點：樂明點、明明點和力明點。關於樂明點【註5-46】行者，觀想自己為佛母之身，其體內顯現三脈和脈輪，從中脈頂端，引氣至眉間，在那裏樂明點【註5-47】如水銀珠的行相，白而無垢，滾動

【譯註】
5-44原註：指自心俱生智，其體為空，自性明而無滅。
5-45原註：觀想猛厲火熾降，生起無漏樂空。
5-46原註：據謂具備四種性相。
5-47原註：絳央大師說，觀想其自性色白。以水大種為性，故所觸為涼。因係一切精華的精華，故滑利。因具備升降之真情，故滾動和輕快，如向虛空拋擲石頭一般。

，且具有澤潤之月亮的自性——光明，約有白芥子大小【註5-48】，或豌豆大小。在心中，它極為明亮，要不散逸地專注它。若心能守持小的為佳。守持一座。

其後，隨順吸氣，伴隨清脆之聲，引導該明點，至頂間大樂脈輪正中，消氣時，徐徐送至眉間脈輪。同樣，隨順風息來淨治。修持一座。

繼而，如上所述，隨順風息，從頂間脈輪，引導至喉間脈輪，從喉間脈輪，引導至心間脈輪，從心間脈輪，引導至臍間脈輪。修持一座。間歇時，送至眉間脈輪。

再次隨順吸氣，引導至大樂脈輪正中。消氣時，送至大樂脈輪東脈瓣內。吸氣時，送至大樂脈輪正中。同樣，觀想它次第在三十二脈瓣，右旋和左旋。其功法遂成。

相反的功法是，吸氣時，明點行至脈瓣，消氣時，來到脈輪正中。再觀想它右旋和左旋運動。同樣，次第修練四脈輪。間歇時，送至眉間脈輪。修持一座。

再次，隨順吸氣，大樂脈輪的諸脈瓣，如充滿牛奶的麥穗管道，一樣伸張。消氣時全部收縮於脈輪正中，其功遂成。相反的功法由此可知。

同樣，隨順氣息，逐次修練四脈輪。間歇時，送至眉間脈輪。修持一座。

【譯註】
5-48原註：白而閃光，滾動而滑利。

再次隨順吸氣，明點運動使四脈輪，和全部支分脈瓣，像灌滿牛奶的麥穗管道，一樣伸張。消氣時，送至眉間脈輪。修持一座，其功遂成。再做相反的功法。

修持樂明點後，修持明明點。白界（男精的異名）具有月亮似的白而明亮的自性，以心守持之，修練如上文所述。修持一座。

力明點。觀想在中脈上竅五股金剛，有青稞粒大小。有時守持心，觀想自己融入金剛，金剛內空然，或者在定中，觀想那金剛如虹一般，消失於空中，觀想法界，與心合二為一。

同樣，隨順風息進行觀想，以何為所緣均能守持，一直修持到真切感受安樂。間歇時，收攝力明點，於眉間脈輪。

觀想樂明點、明明點、力明點叫做三淨治，能守持各種自性。若守持心於無分別意，則能守持風息，它以熱血而生暖，暖生安樂，安樂引生無分別靜慮。專心於所緣，心恆常不外騖。如斯等等，經籍有記。修練以上功法，嫻熟的標誌是情不自禁地，出現煙和陽焰的景象。

教誡之次第，如經書所記。余在此抄錄了實修程序。

(3)修習之妙果要達標

無論觀想何物，均應極端清晰，無論

引導氣息、守持心風，以及對戲論，均應獲得自在。至於夢境的諸般感受，亦如前文所述。最後要與廻向、發願相聯繫。

②修習堅守的旖陀離秘訣

1.關於臍火

密勒日巴尊者關於臍輪火的論述有：拙火的差別、功用、結合同法喻（的講解）、原因和燃燒方式。

拙火的差別有四：內、外、密和空性拙火。

功用。外拙火降魔八萬；內拙火醫治四百零四種疾病；秘密拙火摧毀八萬四千種煩惱；空性拙火直指自己的本智。

結合同法喻（講解），外拙火與火同法，即在火中，投入一根柴亦燒，投入一百根柴亦燒。同樣，一個魔能燒，八十個魔亦能燒。內拙火與藥同法，正如良醫用藥，除病一樣，修練拙火可除病。秘密拙火與獅子同法，正如獅子威儡所有野獸一樣，修練拙火摧破一切煩惱。空性拙火與寶鏡同法，正如對著明潔無垢的寶鏡，可照見的面容一樣，修練拙火可明白親見自己的佛智，而往昔卻不知佛智，就在中脈。

原因即釋名。拙火針對所斷而言，譬如一個執持武器的勇士，消滅士氣低落的

軍隊，英勇兇狠叫做猛厲。所謂「ཚ」【註5-49】是對功德而言，譬如一個品德巨大的美婦，生下一個相好圓滿的孩兒，遂出現世間的樂果，所有殊勝和共同（成就）咸由此生起，故稱之爲「ཚ」。

拙火的定數，定爲四。少於四，則功德不齊聚。若無外拙火，則不能除魔；若無內猛厲火，則不能治病；若無秘密拙火，則不能摧破煩惱；若無空性拙火，則不能放射本智。多於四，無意義，消滅四魔、四病、四煩惱，認明本智，拋棄負擔，遂成佛。譬如渡過江河，不用船一樣，成佛後無需猛厲火砍斷全部煩惱，故稱拙火。

再者，有憑依脈道的拙火、風息流動的拙火、觀想位的拙火、殊勝勝義拙火。風、脈、明點三者，猶如密咒金剛乘四續部，之酥油的精華；殊勝勝義拙火是中轉法輪無相之義；觀想位的拙火，斷除過失，成就功德，當是戒律之學處，故亦是初轉法輪的意趣。總之，它不違越一切顯密內外乘，海洋般經典的精神，將它們集中起來。憑依脈道的拙火，是信服三脈和六脈輪等，具備四種性相。風息流動的拙火具備四種功法，正如修氣一詞所表述的那樣。修持三摩地的拙火，是如實觀想拙火之諸理。殊勝勝義拙火，是依據本來離邊了義正理來進行修持。所謂猛厲，它斬斷

225

或摧破一切煩惱的束縛，故名為拙火。

2.修練拙火

分三點：所修內容放心上、修習指導要實踐、修習之果要達標。

(1)所修內容心上放

菩提心——太陰根同有情們的迷亂習氣相隨，是結縛【註5-50】世間的無盡束縛，它以無上的辦法，全面地束縛（有情），故應觀想，即身證成，遠離一切煩惱的金剛智慧身。

(2)修習指導要實踐

即堅守（臍間脈輪），生起寂靜的旃陀離小火。如何修持呢？實行身體要點，發心、觀想上師，祈禱在心中生起禪定。繼而，遵循經籍的規定觀想佛母之身，心中明白顯現在中空的身體正中三脈，具備前文所述的四種性相，所謂的拙火短音「ཨ」具備火的性相，從而種子（指明點）具有太陽之自性，明點之行相為火，色紅、熱觸。

無比的塔波寶師說：「一般說來拙火『ཨ』字有五種行相：即扁平『ཨ』、明點『ཨ』、新月『ཨ』、彎形『ཨ』和垂符『ཨ』，以其中形如垂筆的短音『ཨ』字為所緣。臍間的一垂符，類似印度文字的分句線，它以火大種為性，約有針大小

【譯註】
5-50結縛，由煩惱故，心於三界貪著無厭，不行善行，力行惡行，後來定為眾苦繫縛。

，應專注它。」

都松欽巴尊者說：「一般說來，在世俗（短音『ぬ』字）為形象瑜伽母【註5-51】，在勝義為法性瑜伽母。其中『形象瑜伽母』是說瑜伽母的身色、臉面、手、飾件、坐褥等，均有一定規定，可以觀想。而勝義瑜伽母是無生的法性，在勝義，什麼自性都不成立，叫做無修，應修持它。」

絳央大師說：「（拙火）為一切精華之精華，故滑利，其法性是色紅，向上燃。功用是具有燃的性相。其法性是無生自性空，是大佛母般若波羅蜜多的自性，或者為金剛亥母、無我女【註5-52】。外部馬面火，與體內短音『ぬ』字拙火二者相應。」

將心守持於山綠豆大小，十分微小的拙火，運氣功法，如前所述。觀想由火生力，身體感受安樂。修持一座。

《六法詳論》云：「佛母，金剛瑜伽母，以明點的行相而存在，以太陽為性，色紅；風息以具備火暖而存在，故為熱觸；法界以般若波羅蜜多為自性，故如水日，不得有自性；菩提心係神聖的智慧甘露，行相為安樂。具備上述四種性相的菩提心，大小如山綠豆，極其細小，以它為所緣，是諸關鍵的關鍵。一心一意地守持拙火，心輕盈，全部妄分別自我約束，是為

約束心。對所緣，若心太勤奮，遂成發射虛妄分別的外因，做到心不鬆懈，是心之寬縱狀態。如是，輕盈、約束、寬縱三種狀態復以身、語、意三者來區分，遂成九。應安住於心和明點無別、樂明、無分別的境界。」

火力增大，豌豆大小的（短音「ᠠ」字）上端有野獸毛大小的靈火。《六法詳論》說：「嫻熟前者時，二界之風息，急遽流動，其力點燃細微的菩提心。在細約馬尾粗細的靈火上，安住殊勝的三身，每頃刻三身，不停地閃動。靈火上端極為鋒利，具有無限的熱觸。靈火閃動，彷彿是智慧大樂的舞姿，它擴大至半粒青稞大小，半指、一指，乃至二指。它具有聖母的傲慢相，不離身、語、意，發出激勵佛母事業的無上音樂。這些秘訣的精華，是短音「ᠠ」字拙火生起一切珍貴功德之所依。觀想拙火彎曲而熾燃。修持一座。

此時，若憶念模糊，則觀想火焰，一指高的油燈。修持一座。繼之，守持心於三脈會合處。該處靈火色紅、自性安樂、行相明亮、熱觸，並作幻輪觀。修持一座【註5-53】。

如果甚為昏沉，則守持心於拙火尖，而彷彿晃動的頂端。如果心思，甚為散亂不集中，則守持心於拙火徐緩、溫和的底

228

部，作不動觀。總之，（佛）再三說守持心於越小的拙火為好，它將生起樂暖、樂明、無分別意，使先前生起的感受堅穩。

都松欽巴尊者說：「眉間白毫的脈管，紅彤彤，粗細略如豌豆，內中明點大小如白芥子，白而閃光，滑利且滾動，樂觸，伴隨噶熱熱之聲，左旋運動。心專注於該明點，首先生起安樂之感，繼而周身遍布安樂。安樂不成就任何自性。放鬆心，安住於自然固有的狀態。」

(3)修持之果要達標

由於以靈熱之智，守持基位，所緣極為清楚，從而長時住於禪定。瓶氣堅穩，明白地親見夢境和感受的諸標誌。

③ 守持者發揮效益

大修習之秘訣，即生起或觀修猛烈旃陀離大火。《六法詳論》云：「（堅守者發揮效益有）靈熱發揮效益、安樂發揮效益和無分別（意）發揮效益。」

1.火暖等發揮效益及補遺

有火力充盈三脈、火力燃至四脈輪、四肢和支節的脈輪，由於以上部位猛燒逐蔓延至七萬二千脈道和汗毛孔。若任何部位不生起火暖，該處便不移動地生起火力

。據謂觀修七日，有補身健體、除障、驅魔等多種效益。

首先，前行次第，按上文所述辦理，觀想自己是佛母，心中明白，顯現空明體內的三脈，守持心於三脈交會處的根本火，呼吸幾次，使氣息向上流動。修持一座。

修練氣息，觀想從而短音「ᢇ」字上火猛燃，遍布整個臍間。修持一座。觀想火穩定後，遍布心間以下。修持一座。觀想猛厲火，燃遍喉間以下整個身體，色紅，具有熱觸，自性安樂，行相明亮，可遷移數日或一個時辰。若身體健康和飲食好，一旦觀修，即能生熱。修持一座【註5-54】。

「中間等處滿盈」，謂觀想本尊神空明的體內，具備的三脈、四脈輪。修練氣息使根本火極旺，臍間脈輪六十四脈瓣內，火勢猛烈燃燒，難以忍耐【註5-55】。修練使身體具有巨大的燥熱力。拙火燃燒，脈輪正中的根本火，宛若油燈的燈芯。由於它燃燒，屢次引燃心間脈輪的正中央，喉間脈輪的中央，和脈瓣也猛燃。該拙火，又經中脈上竄，引起頂間脈輪中央，和脈瓣猛燃。舉例來說，它不像蛇頭的蛇冠，而像傘骨的梢端（即呈半圓散射狀）。據謂觀想火舌，稍微扭曲。

現在要觀想火勢，進入四肢，和支節

【譯註】

5-54 原註：若流汗，身體不動，沐浴，使火變小。座間，迴向發願，收攝遍布全身的猛厲火於根本火。

5-55 原註：絳央大師說，宛若野獸的毛梢，汗淋淋猛厲火的火屑，遍布喉間脈輪、頂間脈輪，乃至七萬二千條脈。從中脈經眼睛，噴出火屑，閃電一般地閃爍，從左耳後繞頭三匝，從右耳後射向十方世界，擊中一切情器世間，情器世間一切熔化為本尊身色的甘露。收攝火屑，經頂間脈輪入體。觀想猛厲火遍體所有脈道。此與諸續所述增大拙火的教誡，是同一的。

的諸脈輪。臍間幻化輪火勢，猛烈燃燒，由此根源，拙火竄至頂間、肛門二處、左右膝關節的脈輪。同樣，蔓延至踝骨和腳趾尖。

此外，應知手等部位的脈輪之情況，亦是如此：心間脈輪火勢熾盛，竄延至肩膀的脈輪，乃至臂肘、手腕、手指尖均充盈拙火。七萬二千脈道，也在燃燒，滿盈拙火。觀修每一脈輪，燃燒一座時間。

「無間滿盈」謂守持心於臍間以下，穴竅均充滿具有四種性相的拙火。修持一座。

同樣，以心間以下、喉間以下、頂間以下充滿拙火【註5-56】為所緣，各個修持一座。

微細脈道，乃至汗毛孔，是如何燃燒的呢？舉例來說，專心觀想它宛若獸毛，火的頂端尖而有熱觸，顏色是紅彤彤的。由此可了知界和靈熱生起的情況。若神志昏沉，則專心觀想下面的火勢，十分熾盛，致使有難忍的燥熱和熱觸等。同樣，要求並使體內的火勢，生起體外的火勢、體外的火勢，生起體內的火勢。身體困乏者，守持心於根本火，是為殊勝的等至。不生起靈熱者，就地認真觀修拙火所緣並消氣。

所謂「七日」，指六脈輪，加上根本

火，共爲七。

　　感覺靈熱微弱者，據謂應敷設日座、帷幕和華蓋等。

　　現在介紹「除障」法。隨順向對方吐氣，觀想爲發射鐵鈎似的火光，安住任何加害自己者的胸間。隨順納氣，極其迅速地，將他攝入體內，投入根本火，巨大的燥熱力，使之難忍，隨即將其燒毀無遺後，在無分別狀態中靜慮，並行廻向祈禱。

　　所謂「長身」法，指觀想從四肢、支節的諸脈輪，經腳趾到下方金子地層，猛火燃燒。

　　所謂「護輪」法，是了知如何在拙火所緣中，觀想守護自他的火輪和火網。最後，收斂全部猛厲火，於根本火，隨即入定。至於廻向、發願等，可依照別的教言來進行。它與靈熱，發揮效益相聯繫。

2.發揮安樂效益

　　現在介紹「安樂發揮效益」。若生起暖，卻不生樂，則拙火憑依二脈輪【註5-57】，即心中明白顯現清淨本尊神的空明之身、三脈和四脈輪等，修練氣息，燃燒臍間脈輪、腳脈輪及微細脈道，焦氣直冒。同樣，燃燒心間部位【註5-58】的四脈瓣。繼而燃燒眉間四脈瓣【註5-59】。

　　同樣，燃燒手脈、喉間和頂間諸脈瓣

【譯註】

5-57原註：馬爾巴譯師說：「樂、暖、空的經驗，超越苦和捨二者，我有臍火熾降的教誡。」《續》云：「臍間猛厲火燃燒。」

絳央大師說：「修練氣息，燃起火，到達臍間，燃燒三脈和諸脈輪。所謂『焚燒五如來』，指燃燒心間的四脈瓣，和上方的脈瓣，又燃燒眼睛等處。故係燃燒眉間四脈瓣，和下方的脈瓣。又一詞是說，燃燒喉間脈輪，使之沒了。關於『四喜』的次第，一般而言，守持心於月界壇城（即大樂菩提或月液）欲滴，心住於樂明之中。因白分（男精）故安樂，因赤分（女血）故明亮，是爲『種種喜』；混合白分、赤分，住於雙運，是爲『勝喜』；諸法遠離認定空性之自性，是爲『俱生喜』。燃燒五如來，又燃燒眼睛等，燃燒使得太陰『ㄢ』字滴漏。」

故在修習臍火熾降時有所謂「燒」、「熔」、「降」、「匯集」、「退

下接233頁

。所謂「熔化」，指心中明白顯現諸脈，觀想大樂脈輪，如秋天明淨天空中【註5-60】的十五圓月一樣。心中明白顯現，從父體所獲白分精液光輝熠熠。觀想修練氣息使臍間短音「ᢀ」字燃起高約八指的火，白分精液熔化，「ᢀ」字頭朝下。

所謂「滴降」，指觀想從「ᢀ」字滴下白芥子大小的一滴明點，落在三脈交會處的火上，燃起樂暖。繼之，從「ᢀ」字流下馬尾粗細的明點流，到達喉間脈輪，是爲歡喜智。明點流到心間脈輪，是爲勝喜智【註5-61】，明點流到臍間脈輪，是爲俱生喜智。明點流至私處脈輪，白分與赤分相混，形成紅而白的光澤，守持心於樂空境界，故爲離喜智。相反，修練氣息使赤分紅，如紅寶石的熔液，它流到臍間脈輪爲喜。到達心間脈輪爲勝喜，到達喉間脈輪，是俱生喜。到達頂間脈輪是離喜。

所謂「散布」，指觀想白分、赤分混合後，由於修練氣息，整個身體，猶如裝滿牛奶的皮袋，形成白而紅的光澤，此種光澤充盈全身，從而心中生起樂空三摩地。

所謂「送至依止處」，指鼓氣的同時，收攝所有白分於「ᢀ」字，收攝所有赤分於短音「ᢀ」字。

以上諸成就法，修持一座。

再又，噶瑪拔希寶師在《五輪論》中

上接232頁
【譯註】
回」、「散布」、「送至依止處」。譯者註：捨，於身心無損害故，不欲遠離，無利樂故，不欲值遇，平等正直無功用住。

5-58原註：「五如來」之義。

5-59原註：即「四佛母」。

5-60原註。絳央大師說：「伴隨憋氣觀想，從眉間許多白分液滴，一滴接一滴向上流動，如風吹雨似的。」

5-61原註。深恩法主通窪頓旦說：「精液在頂間脈輪動蕩，感覺樂滋滋的，是爲樂智，它斷除粗分虛妄分別。精液到達心間脈輪，是爲勝喜智，它斷除我執之虛妄分別。精液到達臍間脈輪，安樂增廣，是爲離喜智，它斷執持手印的妄分別。精液到達私處脈輪，身語意三者安樂，且無妄分別，是爲俱生喜智。三種喜斷除能取心的一切妄分別，生起樂、空、明三者無別的感受，認定它，並現證在一切時，所體驗的樂空證悟。」

說道，臍間燃起猛厲火，一事的意義是，用證悟自心的智慧火，頃刻燃燒三界輪迴的柴薪。唯一無垢法身，叫做智慧拙火，作爲方便（方法）的無所緣拙火，指在私處三脈交會的三叉口，自心同方便智慧的種字「ｓ」無別，從此處智慧火猛燃，此火底部粗，頂端細，有熱觸，呈三角形，大小如油燈火焰。它焚燒五脈輪的種字後，是所修穴位的拙火。諸《母續》說有四印，即外業印、內三昧耶印——拙火、現分法印——幻身、大印——光明與俱生和合。夢境是幻身的支分，往生和中有同後者相聯繫，包括在後者。三昧耶印的本義，是混合紅、白明點，借以修練手印的習氣。

倘若尙不能生起遍布全身的暖和樂，則在生暖之前，強烈地修練臍火所緣，用手掌揉搓（臍間），感到安樂時，頂間脈輪「ㄅ」字上出現一個白色的「ㄊ」字，將它觀想爲珍寶之底部或頂端。繼而提升下體氣息。若尙感安樂不足，則強烈觀想那「ㄊ」字行至頂間脈輪。以上修持，若生起樂暖，卻不引生無分別意，則認定所出現的虛妄分別爲心，視爲不渙散的意念，轉移所緣，進行觀修，守持心於如來聖像，或木棍、石子等【註5-62】。

修習之果達標後，修持涉及下文所述

【譯註】

5-62原註。絳央大師說，所謂「上師拙火」，指在別的時候，或就在此時，一般說來，觀想自己所信仰的上師，或密勒日巴尊者，或都松欽巴，身著具有火之自性熱燙，如火的布衣或法衣，手執血淋淋的顱骨，口飲盛滿顱骨，具備安樂自性的腦血，舞蹈蹁躚。伴隨觀想上師，修練上文所述，瓶氣從頂間，進入體內。按照次第修練瓶氣三、四次，觀想上師由從私處脈輪，行至猛厲火。臨近下座時，觀想上師在猛厲火中舞蹈。若因心風等原因，心感不安，則觀想上師於心間。此外，什麼部位不舒服，就觀想上師在那裏。世稱此成就法爲「上師武器」。若出現筋絡扭挫，和氣息錯亂等風息障礙，則觀想疼痛處爲空朗朗的，此叫「空武器」。再又，觀想疼痛處的猛厲火，是爲「安樂武器」，或者分析該病患的自性，成立不成立，從而發現在任何地方，都看不見疾病的自性，是爲「無二武器」。

觀想臍火的優點。

　　觀想樂空發揮效益，正如法主瞻林‧曲季扎巴貝桑波所說，以父親、母親血統而尊榮的粗樸寺寺僧，遁世者袞噶洛追在草稿中，闡述了安樂發揮效益有三：「熾降」、「條理」、「追緝」。

　　(1)「熾降」。前行儀軌，按上文所述。根本火勢猛燃，全部熔化「ཧཱུྃ」字，出現白芥子大小，或馬蘭草籽大小的一滴明點，降至臍輪火頂部，發出絲絲聲，樂暖旺盛，心情喜悅，專注地守持心於它。最後舉行迴向等儀軌。

　　(2)「條理」。前行儀軌同上。根本火猛燃達八指，或者燃至喉間脈輪，使得頂間脈輪明點本體，頭朝下的白色「ཧཱུྃ」字猛燃，細如蓮花的一根花蕊，或馬尾的明點，連續不斷地降流，落到拙火上。隨意地守持心於樂空，不散逸。座間或臨起座時，觀想白分、赤分各個存在。舉行迴向等儀軌。

　　(3)「追緝」。觀想上述，火勢猛燃，逐漸引燃全部頂間脈輪、脈瓣，乃至頂髻輪，火舌觸及「ཧཱུྃ」字，作為明點自性之流，注觸及火舌，從而火勢越來越低。流注同時滲入根本火。再次觀想火勢，熊熊燃燒，火的頂端燥熱，能量增強，致使明點的效力越來越大，一起融入根本明點。

據謂二根本種子，永遠不會燒焦。起座時，收攝二種子的白分，於眉間脈輪，收攝赤分於臍下的種子。應知發願等儀軌，同於其他。修持一座。

「貪欲次第」。上文敍述了如何修練三脈、六脈輪、支脈、分支脈，乃至汗毛孔，使白界和赤界的明點，遍布脈道之中。憑依根本火，脈道內火勢猛燃，使上方囟門的白界「ཧྃ」字頭朝下，如黃牛的乳房，三個「ཧྃ」字朦朧不清。三脈的上竅猶如切除了癟疤的空竹管，「ཧྃ」字在穴竅中探出頂端晃動，由於火之威力，從「ཧྃ」字不斷流出馬尾粗細的流注，上下追緝，從而感受到安樂。同樣，觀想追緝至臍間，幻化脈輪的諸脈瓣，從而感受到安樂。同樣，入定觀想追緝至五脈輪、四肢的脈輪、支節的脈輪、七萬二千脈道、微脈管，乃至汗毛，白、赤兩種明點，遍布全身，從而感受到安樂。修持一座。

或可這樣觀想：心間以下充滿陽界猛屬之火，與心間以下，充滿陰界之白明點，猶似匣子的兩半和合，守持心於其間。練臍火時所說的除滅魔障，爲射集的光焰，把一切魔障挽扭後，將其置於紅白明點和合的正中。故應消除惡毒，與加害之心，而得喜樂之感受。

3.無分別意發揮效益

　　觀修熾降拙火，使安樂興旺。其時，考察安樂的自性，思索何為樂？是身還是心樂？若身體安樂，該樂來自體外，還是體內？來自上方還是下方？認真找尋、研究。若未發現來自何處，僅出自自心，再觀察、思索、探討是來自過去的心，或是將來的心，還是現在的心？過去的心不返回，未來的心尚未生，現在的心是一念頃，自性空，不停留。如是考察安樂的自性，安樂之任何自性，皆不成立，決定任何亦無所緣，從而了知、體驗到安樂，是不生不滅不住，依緣而生的甚深道理。

　　總之，以上觀修，使無分別意發揮效益。修持一座。

　　現在介紹長久堅持原始心。諸法之真，如遠離一切戲論之邊。在光明境界中入定，觀想離戲心的真實本性，長久堅持和護持原始心。

4.拙火的功德

　　下面介紹拙火的功德——臍火所緣的零星次第。

　　觀想自己為佛母，安住在自己臥處三角形火法基（火塘）正中，在三角形（火塘）中由「ཨ」字生起三堆火，是為「曲烱瑪拙火」。

安立火種的數量，等同體內脈道、四肢和支節脈輪的脈瓣。觀想修練氣息，和幻輪的威力，火堆在各處右旋、左旋、燃燒，是爲「讓昌瑪拙火」。

作爲中脈的翻江倒海杵，血脈和精脈的氣息，真切攪動中脈，中脈火猛燒，觀想體內外，各處遍燃，叫做「蘇辛瑪拙火」。

在一肘高的臺地上摔倒，將上體的氣息，引向私處（原文直譯爲女生殖器），將下體的火引至上體，真切發熱。站立，又摔倒，叫做「迪東瑪猛厲火」。

架設日座、太陽靠背、太陽傘於近處，或安立於坐褥、臍間、喉間，或者任意處，進行觀想，叫做「尼瑪松塞拙火」。

對形形色色的火，不加限制，即觀想體外四方八維，各有一個大小不等的智慧火團，火團的內徑可隨意，高低亦隨意，真切地觀察一個火團，下方火團的光束向上，上方火團的光束向下，彼此交織，構成火光帳幕的撐架，帳幕上束以光之纓珞和半纓珞，帳幕外智慧火之火舌，包圍帳幕旋轉，把帳幕遮蔽得無縫隙。帳幕下方，是大火熊熊的地基，具德上師的身像光輝熠熠，作爲表現火團體性的寶頂，安立在帳幕上。按照經書的規定觀修幻輪，修練氣息，是爲「古塔瑪拙火」。

「崗森瑪拙火」是：心中明白顯現自己是佛母，觀想空明體內的三脈和四脈輪等；觀想臍間脈輪，有青色的「ཀ」字，周圍環繞六十四個「ཀ」字；觀想心間脈輪，有紅色的「ཨ」字，周圍環繞八個「ཨ」字；觀想頂間脈輪，有藍色的「ཧ」字，周圍環繞三十三個「ཧ」字；觀想羯磨空行、蓮花空行、珍寶空行和金剛空行等，以文字的行相出現，文字作爲神佛的自性而存在，在臍間脈輪爲「ཧཱུྃ」【註5-63】字，私處脈輪爲「ཨ」【註5-64】字。結合修氣觀想火猛燃，引燃臍間脈輪、心間脈輪、喉間脈輪和頂間脈輪的種子（字），在各處燃起顏色各異的火。此外，四肢和支節脈輪四個字【註5-65】燃起火，火旋轉。把體內一切，視爲智慧火的體性，就是「崗森瑪拙火」。

同樣，心中明白顯現自己，是手持刀和顱骨的金色空行母，迎請十方諸佛菩薩、無量勇士男和瑜伽母，融入自己體內。由此威力，體內外各處咸是火山和火堆。再次觀想衆佛菩薩，和多得不可思議的勇士男、瑜伽母雲集，融入體內，成爲火猛燃的外因，三千娑婆世界成了大火團，心安住於遍處火之禪定。精進於氣功幻輪，叫做「拉巴瑪拙火」。

觀想具德上師，坐在本尊神臍間的日

座上，其身宛若鐵匠炭火中，燒紅的鐵件，放射無量的光芒，此光迎請十方所有三時善逝佛，融入上師體內，引燃自己的拙火。心專注於自己體內外一切情器世間遍布上師的火光團。修練氣息和幻輪（即成就法，下同）如前。叫做「上師拙火【註5-66】」。

心專注於周身遍布火，即點燃、放射、聚集智慧火，身體真切搖動，叫做「帕瑪拙火」。

修練上述拙火外燃的成就法中，任何一種都要觀想汗毛孔，均有微細的火，如野獸周身長滿毛。火舌略左旋後猛燃，燃至四指高時，整個身體無間隙地燃燒。特別是從諸根門冒出羂索、毿毹、粗牛毛織物等行相的火焰罩身體的前後左右上下，繼而變為彩虹宮、無量宮的行相。最初智慧火團有自己的臥室大小，然後擴大到住地大小，然後有所住谷地大小，然後逐漸蔓延，四洲世間、二千中千世界、三千娑婆世界，全都普遍燃燒起來。明白地看見在火中自己，是本尊之身，具備火的體性，（感到）三十七練身法，和六幻輪法切實有效。最後，收攝體外的火於汗毛之火，收攝汗毛之火於四肢之火，收攝四肢之火於根本火，收攝根本火於頂間脈輪火，收攝頂間脈輪火於臍下細微的智慧火。繼

【譯註】
5-66原註：崗森瑪猛厲火、拉巴瑪猛厲火、上師猛厲火是都松欽巴的密法。

而修習等至。

「變化智慧輪」，即諳熟如是流散，和收攝的禪定。它以觀修變動智慧火為道。法界性智之火，白而明，平等性智之火，黃而明，妙觀察智之火，紅而明，成所作智之火，青而明。觀想次第改變，收攝甘露的各種顏色。同樣，所謂「火的唯一形相、太陽的行相、明點的行相」等形態的變化。所修「ཤྭ་ཤྭ་ར་」、「རྨ་ཚ་ཞང་ཁ་རྨ」、「ཤྭ་ལི་ཀུ་ལི」、「ཨ་ཀ་ཙ་ཊ་ཏ་པ་ཡ་ཤ」【註5-67】等有多種字形。輪、金剛、珍寶、蓮花、劍等係定印的多種變化。陽體善逝、佛母、靜像、猛像等是聖像的多種差異變化。如是正確區分所修咒字，和清淨本尊的多種變化，入定觀想各種粗細趨轉。

4 恢復固有的自性

觀修殊勝拙火即恢復固有的自性。噶瑪拔希寶師說，（世人）執事和相，而諸法自性平等，為了解脫至此，應縱念身為智慧身，無需精勤；脈係智慧脈，無需觀修；心為智慧心，不做任何種類的觀想；語是智慧語，不可言說；六識的感覺是智慧的顯現，無破立；風息是智慧風，無來去。故殊勝拙火，是守持唯一無垢法身境

界，熟練它則在法身即身成佛。

　　從根本火乃至四肢和支節向外，和附近眞切地發射燥熱，即觀修火、明點和太陽等拙火的所有形態變化。其時，該行相雖十分清楚，卻無自性所緣。應入定專心觀想眞實明空，無別平等之義。如是，各種性相所緣，紛紜顯現，無阻地證得無二俱生智，叫做殊勝拙火，又叫「密義近護虛空旆陀離」。

　　「虛空」一詞，謂諸法之法爾界本來大空，指自性清淨的法爾界。以如實證悟其自性的清淨智慧，焚燒一切執相的虛妄分別，因它極其勇猛，故云拙火。如斯，遂稱虛空旆陀離。它不是愚夫們的行境。因係極難通達的法，故稱近護。它是諸佛密意的精髓，較之別的秘密最爲秘密，無上之義遂成立，僅能以其名來表述。如此之眞義，名殊勝拙火。它不僅是不可分析的俱生眞實智，而且是任運天成的無垢虛空藏，三摩地大海自在僅僅是它。

　　以上述拙火的熱暖、智慧爲所緣，部分修習完畢後，尚有觀修以拙火爲食、爲衣、爲坐騎、除障、轉爲武器、安立爲住宅臥具，觀想爲翻江倒海輪、除魔、一切直指身大印瑜伽。

　　是爲修習之果達標。

　　又，觀想上師在喉間脈輪，本尊神在

心間脈輪、護法神在臍間脈輪。它們是智慧火的自性，臉上均顯現有「ᵞ」字。觀想諸種飲食，爲體現火之自性的甘露，焚燒了一切罪孽。觀想所有修證功德，光輝閃耀，獻予上師和神佛，使之喜悅。

此外，觀想上師、本尊神之身不可思議，是金剛身，本來就存在，他們因供養而歡喜。是爲以拙火爲食。

同樣，觀想頭頂上上師，是火之自性，發出火光，身著肩帔和裙子，佩戴各種飾件。將這些衣飾，穿戴自己身上，從而體內各處，遍布智慧火之靈熱，十分溫暖，遠離一切逼人的寒冷。以體內外的甘露，沐浴作前行，按摩身體、四肢和支節，同時修練氣息。是爲以拙火爲衣。

專心觀想下方，也眞切地燃起智慧火，安立寶座和靠背，讓智慧火，遍布各方。特別是下方所有佛土智慧火猛燃，火舌觸及自己的坐褥。是爲以拙火爲坐褥。

無論前往哪裏，均貼金剛拳於腋下，觀想長有雙翅的兩位淺綠色女風神架起自己的腋窩。左右腳下，有兩個淺藍色的業風輪，風輪頂點配備飛幡，腳踏輪上，風吹動風幡，自己眞切地行走。修練柔和的氣息，凝視天空。是爲以拙火爲坐騎【註5-68】。

觀想在自己的心間上師之身，呈金剛

忿怒明王舞蹈之姿，攜帶智慧火、寶劍、彎刀、鉞斧等多種堪畏的武器，向作障和興害的所有人，和非人戳去，大殺其威風。全部爲害者，化爲智慧火的自性，融入上師體內。是爲轉拙火爲武器。它是滅除災難諸緣的最佳手段。

　　觀想自己所住全部地方、地區燃起智慧火，火燃之處呈三角形，面積無量。火的大地、火的屍林、火的無量宮，猛烈燃燒。同時，修練氣息外消。是爲以拙火爲住處臥具。

　　不論自己住在何處，觀想在視野內，具有千萬根輻條的火輪，向各方轉動，防守所有災難。火山猛燃，多得不可思議的勇士男、瑜伽母遍布十方，所有邪魔鬼怪沒有了。同時，修練氣息，諷誦咒字「🔥」、「ཨཾ」【註5-69】。此叫觀修拙火爲護輪。

　　觀想三脈交會處的「ཨ」字燃起火。修練吐氣功，從右鼻孔呼氣，由左鼻孔納氣。觀想最初氣息遍布頭部，繼而次第遍布頸部、心間、臍間等全身。修練吸氣、鼓氣和消氣等吐納法時不觀想。再次觀修如前。因具備守護所有機體等多種功德，叫做持界拙火。

　　在心間等任何不舒服部位安立「ཨ」字，觀想用風息點燃「ཨ」字，焚燒這種

【譯註】
5-69「ཨཾ」，讀爲「頗」。

或那種病患。在臥處觀想具有甘露丸自性的具德上師之身像，具足安樂本性，並對之祈禱，從而成爲總管一切病患的除病旆陀離，遍行於體內，這就是所謂「醫療法雖然數不盡，卻應重視拙火武器」的含義。

另外，一心專注赤分在喉間脈輪，劇烈地搖擺，是爲幻化拙火瑜伽，（成就此密法），逐對深廣的幻變法獲得自在。

觀想赤分在心間脈輪，是爲光明拙火瑜伽，（成就此密法），逐證得白晝、夜晚和往生時的光明。

如是，據謂僅僅修練甚深旆陀離，便順利無礙地成就幻變、夢境、光明、中陰、轉識等成就法。其教誡的關鍵如此。

「直指身大印瑜伽」。經書云，由教誡的省文便了知。若覺得拙火非身大印瑜伽，則思維並守持具備火暖的風息、生起暖樂的明點流，和脈的行相，本是旆陀離的一部分，若視爲全部內容，便造成混亂，心強烈散逸，違越無上金剛乘的規定性。

原始智、法身、俱生藏的眞義，係諸法的遍主，叫做勝義旆陀離，是暫時生起樂、明、無分別意的所依。顯現脈、風、明點的諸種旆陀離，以彼爲道的各種方便旆陀離，是把總稱當作個別名。在表述時未發現實有穴道的生盲們對片面情況妄加評論，是不正確的。身大瑜伽存在總別的

各種差別，抓住它的個別支分，宣說它是空明身大印瑜伽的另一變異。關於此經籍，有所論述。錯誤地對待教誡所說的解脫者，未見事情的本質。故眞實地表述，勝義拙火身大印瑜伽本來面貌的秘訣，是極難覓得、極爲深奧珍貴的諸續部精華之精華【註5-70】。

修習之果達標，指嫺熟觀想次第，從而所緣境之諸種性相，將出現於實有法、感受和夢境。

以上介紹臍火所緣的大端，下面敍述餘義。一般說來，初學修脈時，守持心和眼觀的方法，甚爲重要。若能守持心，則修練氣息不難，自然生起樂暖。此時若能守持心，小臍火所緣甚爲重要。熾降過早，會有明點方面的障礙，宜修持一小座時間。

一般而言，密咒的要點，是以三毒爲道，憑依拙火淨治欲念方面的妄念，觀修風、脈，生起類似欲念的安樂，守持自性空而不實，甚爲重要。雖消除明點方面的障礙，但最初身體煩亂時，修練也無益。其後長時觀修，也要有效地修練，此甚爲重要。

《初禪五支分》云，伺察諸所緣是對治，專心是靜慮的本質，喜樂二者是功效，喜自心上起，樂自身上生，但勿貪著於

此，應更加發揮效益。憑依幻身，心上生起歡喜，甚為重要。發揮「明」的效益也僅僅是幻身。若不認識此安樂，過患甚大。有的人覺得觀修某些幻身，會起貪心，由此妄念而生苦；有人認為觀修某些幻身，成為修習的障礙後，形成婦人等妄念。應知那是功德，但勿貪著於它，要封以「空」之印，甚為重要。總之，無論生起好壞的證悟，或是虛妄分別的幻變，勿得貪著，應像水流一般地不間斷修持。

關於諸除障成就法，他書有介紹，茲不敍述。

諸續詳細闡述的，
臍火指導的實修，
口耳相傳此次第，
讓尚多吉大師著。
教誡要點的拙火，
就是那《五脈輪論》，
世稱它為六幻輪。
腰部右旋和左旋，
臍間脈結自解開；
扭轉上體向左右，
心間脈結自解開；
轉動頸脖並上仰，
頂間喉間脈結散；
手腳活動伸與縮，

關節脈結自解開；
搖擺身體並按摩，
調伏全身所有脈，
有緣者們請修持。

　　都松欽巴尊者，所著《雪山雄獅拙火傳規之幻輪法》說，身體要點為脚，以格子似地交叉，雙手如禪帶束縛（膝部），頸脖如鐵鈎俯曲，深深吸一口氣，盡量住持，頭向右轉，又吸一口氣，頭向左轉。若身上出汗，練身十二次，結登地定印，向右扭腰三次，向左扭腰三次，手抱右膝扭轉三次，抱左膝扭轉三次。拇指內曲，如拋羂索一般抖手三次。繼而呼氣，同時上體如馬打滾，嘩嘩地抖動，是為十二練身。

　　噶瑪巴寶師所寫《三十七練身法》說，運氣，是修練氣息的要點，應圓滿。在氣息圓滿狀態中，由鼻孔呼氣三次，隨即住持氣息。雙手結登地印，右旋和左旋各三次，共六次。抱右膝右旋、左旋各三次，遂練身十二次。抱左膝右旋、左旋各三次，遂練身十八次。拇指撤壓無名指的脈道，握拳，做投擲羂索的姿態，向左向右各三次，遂練身二十四次。做高強箭手引弓放箭之姿，向左向右各做三次，遂練身三十次。為了解開脈結，按摩手內側、外

側各三次，遂練身三十六次。爲了排出濁氣，如馬窣窣窣地抖動上體，遂練身三十七次。然後盡量練身一百次，乃至千次。疲勞時，心不散逸於任何地方，入於空明無蔽的定中。如是，利根者一次練身，即可斷除能取心；資質中平者，以六個月或六年時間即證悟法身；資質低下者，據說可即身成佛。

又，那洛巴說：「觀修六個月，可守持六種風息，三十七頃刻，可證得三大阿僧祇劫地道【註5-71】的智慧。」法相師認爲在三大阿僧祇劫行善積德，方可成佛。而那洛巴認爲在此生三十七頃刻便可成佛。故應練身，不間斷地修持身大印瑜伽。是爲精勤練身的要點。

密勒尊者說：「點燃拙火方法的加行有四要點：祈禱爲加持的要點、除障爲念修的要點、協調爲外因的要點、秘密爲三昧耶的要點。」

第一、修持上師瑜伽。在此，耳傳加持道是因愛戴而祈禱之道。祈禱是強烈禱告得從心中、脚內、骨髓流出淚水，啓請上師點燃樂暖智火。

第二、除障爲念修的要點是不讓魔、病、煩惱作障，直指拙火，念誦佛母三十四萬次，遂從違緣中解脫出來，獲得加持之樂暖。

【譯註】
5-71 地道，大乘菩薩十地和正道的簡稱。

249

第三、協調爲外因之要點，分八點：
住處爲依止處的要點——白天無俗人之嘈
雜，夜晚無匪盜，易於籌措生活資料和柴
水之處；親睦是助伴的要點——守護三昧
耶和戒律，見行與上師一致；飲食瑜伽，
即若甚炎熱，則用涼爽（的飲食），若甚
冷，則用含有暖熱精華（的飲食）；穿戴
爲衣服的要點——雖熱不裸體，雖冷不穿
狗皮，不離空行母所喜之布衣，它策勵精
進，應備辦之；安樂是臥處的要點——臥
處與禪帶等長，頭不著枕；不離爲禪帶的
要點——禪帶之量是對折起來長一肘零四
指；男子觀修瑜伽母，瑜伽母融入體內，
婦人觀修呬嚕迦，趨轉時觀想陽體、陰體
本尊擁抱，互不騎跨；無厭倦的行爲是，
行坐、負重、跑跳之事不要弄得身體疲勞
和出汗，不喧嚷和嘻笑。

　　秘密是三昧耶的要點——一般而言，
指耳傳教誡，特別是指耳傳的所緣；幻輪
是風息的要點，感受煙等景象爲修行標誌
，是秘密之要點。

　　如是修練，若間斷生起靈熱，則修習
穩定；若一時生起，則不穩定；若不及時
觀修，則不會出現（上師）加持之靈熱。
脫下一件衣服、兩件衣服後，穿卡其或棉
布衣修練。太熱則觀想冷；出汗，則揉擦
身體。繼之，以豌豆粉擦拭污垢。最後在

任何場合棉布衣亦可禦寒。若此，則遠離
穿衣的希求，叫做藐視大種的證果者，滿
足於以風息為食物。

再者，觀修方面時間的要點，過飽、
過饑之時修習，會有脈停，氣息散走的過
患，勿修習。子夜觀修，氣息逸走鬼脈，
會出現鬼怪的感覺，勿修。各種妄念散射
時，心王位於幻化脈輪，可修習。子夜後
天亮前是涎分【註5-72】屬水之時，修習拙
火，四大調和（身體健康），所有脈道都
空朗，引導風息、明點流入脈道，散布全
身，風、脈遂成菩提心，大有效益。

行為舉止謂不騎馬，不吹號，不曬太
陽，不烤火，守護明點，不吃過於辛辣的
食物、薑、青頭蒜、藿香、魚肉、腐肉、
酒、麵粉，不飲冰水，白天不眠。另外，
身如幻變的神像，語如念誦風金剛聞空之
音，心不離空性悲憫之禪定。

發揮幻身道教益的教誡

◆正行六法之2◆

關於修習幻身道的教誡。具德那洛巴說：

🐝【註6-1】字種子在喉間，
外部顯現僅是幻，
體內感受不可言，
晝夜顯現僅是幻。
名叫幻身的教誡，
譯師扭轉貪心否？

馬爾巴說：

生係俱生幻化身，
住爲共知幻化身，
死是光明幻化身，
應知萬物是幻變。
解除二取之束縛，
自我解脫三中陰，
我有三幻身教誡。

都松欽巴尊者說：「若不知顯現是幻變，則不知夢境是幻變；若不知夢境是幻變，則不知中有是幻變。若不知此義，便在輪廻中浪游，故關於幻身的教誡甚爲重要。」

幻身成就法有四要點，其中身體要點同於拙火成就法；境的要點是外部顯現爲

255

白晝，和紅色的景象；時間的要點多數是白天；所緣要點有四：使未守持者守持，即整體地修練初幻變、使守持者堅守是未淨幻變（法）、堅守者發揮效益，是清淨本尊神的幻身（法）、恢復固有的自性。

❖❖❖ 使未守持者守持 ——整體修練初幻變

1 前行

仲・袞邦巴說，首先修習前行——幻變之三助伴，即回遮貪著世間、觀修死亡無常，從而極度傷感、篤信三寶的功德，從而皈依。

1.皈依境

皈依境——三寶，以發願、入道、發殊勝之心、菩提心，此為前行。作意於如是之希求，觀想在六趣無論何處，苦業不可思議，寒熱地獄之苦慘烈之至，無法長時忍耐。同樣，觀想別處的諸苦，於是回遮貪著世間。

2.觀想死亡無常，極度傷感

前往屍林等處，認真觀想其事，或者

手拿住親友死後的一段遺骨，作如是憶念：他們活著時，種姓、門第是那般，音容是那般，那些日子是那般，現今卻是這般，一直觀想到苦痛，這正是「眾生的壽命，宛若天空的閃電，比陡山石雷石還快。」作如是想，心中生起悲傷。又觀想，我也將如此死亡，何時死亡沒有定準。先前出生的已死亡，現在活著的，百年之內會死得一個也不剩。任何人都不能從閻王的口中逃脫，轉輪王英勇頑強，擁有輪王七寶【註6-2】，統治四洲，他們最終也孤獨死去，大梵天、帝釋天等天王也將死亡，我等低賤如水泡之身，壞滅更是勿庸待言的，而且具有無礙五通，和神變的聖者阿羅漢們、自在菩薩們和世尊薄伽梵等，也要示寂，其他的更不消說了。

3.篤信三寶的功德，從而皈依

　　如經云：

　　　　任何佛陀和獨覺，
　　　　成佛斷除了煩惱，
　　　　捨棄如幻的軀體，
　　　　一般凡夫何須言。

　　眾人未超越死亡，壽命是剎那無常的，住世時間無定準。要死，老幼無定準。

在自己憶念中死亡的數字，使自己愼重起來。了知死亡後，心情極端傷感、厭煩。心中這般變化，必定考慮到有誰能拯救自己，出離世間之苦。除了三寶，誰都無力拯救。因此，應篤誠信仰三寶的功德，皈依之。皈依三寶，觀想死亡無常，觀想世間的罪孽，以此三者作前提，是爲幻身成就法三助伴的敎誡。

《六法詳論》說：「另外，如所說，任何緣生均是無生，法身即是諸佛之身。」如是，內外諸法咸是緣生，萬物自性，遠離生、滅、住諸邊，自性清淨。善逝的法身，眞實無誤，凡夫們受到染污的心中，雖感覺有衆多行相，但各自的自性，無任何改變，這就成立了無上幻化的流轉性。如所說：

> 不誦多次祈禱和敬禮，
> 有益敎誡目的即是此，
> 請你留意稍加考慮吧，
> 世尊說心是諸法之本。

上文所述心調柔後，在寂靜處，專注修習幻變之類三摩地時，清楚觀想在靜慮的坐褥上，毗盧遮那尊者脚結跏趺。自己明白地修習「清淨」和「興旺」等前行次第，銘記「嗨呀！諸法自性清淨，隨時顯

現之相續無阻攔，卻如幻變，爲此事，我等修習三摩地。」入定專心觀修過去的法，不追蹤，未來的法不迎逢，現在的法不作意，保持心的原狀。

② 修習幻變成就法

I.八喻

(1)如夢境般修持。八喻中第一喻是，如夢境般修持，即皈依發心，乃至修習上師瑜伽。繼而祈禱加持自己，諳熟幻身成就法。接著，考察外部諸種顯現，均如幻變八喻，即色等，它們由心迷亂而顯現，在外部無有，宛若夢境和幻術；它們由緣而生，宛若回音或影像；無常如露珠或水泡，雖顯現卻無自性，宛若陽焰或彩虹。如是觀修，斷除認爲顯現是穩定的妄念。

《六法詳論》的詳釋是：如是，萬物即世間出世間所攝諸法，純粹無自性而顯現，正如夢境喻一般。任何人睡眠時，夢境中所顯現的地方、住宅、男人、女人、牛、馬等，若對這些是來自何種外境，加以考察，未見來自東、南、西、北、方隅、上、下，這些夢境來自任何外境，是不能成立的。又加以考察，這些形形色色顯現，本是安住於體內，在睡眠時釋放出來，而顯現的嗎？也不是。有人說「夢境中

的牛馬等這些稀有的形象，是安住於心和肺等人體的支分，由眼等根門釋放出來」，若找尋，隨時隨地都不能覓得。如是，不是出自體內外任何地方，在顯現為各種境時，看不見它位於身體內外任何地方。當夢境消失時，像對先前出現於夢境中，進行考察一樣，加以研究，未見消逝於任何地方，也未看見融入內境（指五臟六腑）的任何支分。如是，各種夢境最初，未來自任何地方，嗣後也未住於任何處所，最後也未消逝於任何地方，無有生、住、滅。因為遠離此三種性相，故係無為法。因係無為法，故係不能以自性為所緣的大空。如是，明明是無，卻顯現，叫做夢境。

夢境本是無有，卻顯示各種流轉。萬物——世間出世間所攝諸法，僅僅如夢境。因此說，「嗚呼，我先前將顯現的這些事物，執為實有，以能取心，緊緊守持是不對的，現在遵循先師的教誨——諸法顯現，宛若夢境中顯現境，生起清淨的信念，視現在的地方，同夢境中的地方無二致。」是為結合水等譬喻詳細地觀修。

(2)觀想如幻。正如考察夢境一樣，考察幻變。諸法明明無自性，卻顯現，叫做如幻。

《六法詳論》云，幻術師對木條、石子等任何實物，念誦幻變方面的真言，隨

即顯現各種魔術幻變，被幻術欺騙的人們，生起諸多喜、悲的感受。就在此刻，幻變的牛、馬等不是來自木條、石子等的裏面，也不是來自外部任何地方。同樣，全然看不見它們的住、滅。它們憑依幻術而緣生，顯現得光彩奪目。萬物僅僅宛若上述，憑依無明等緣起的天然次序而有，又以逆次序形式，顯現爲世間和涅槃之狀，它們均因其自性不生、不住、不滅，即無爲大空。世間出世間顯現得可見，它們僅僅是顯現衆多魔術幻變罷了。因此，諸法如幻，我不理解如幻，卻視世間之輪相續，是不對的。現在以清淨的信念，確定佛經的可靠性，正確無誤，進而修持之。

(3)觀想諸法由緣而生如音樂。顯現得可見所攝諸法，憑依匯聚衆緣而有，依其喻，叫做如琴瑟。

《六法詳論》云，吹號、擊鼓、彈奏琵旺琴等樂器，出現各種不同的音樂。在出現音樂之刻進行分析，音樂無自性，鼓音純粹來自木質鼓桶，還是鼓皮，或手的動作？全非。僅僅借助它們之中任何一項不會有咚咚響的鼓聲，集聚這些外因才有鼓音，鼓音非眞實。但在出現鼓音時，各個詳察，是得不到鼓音的。

同樣，鼓音住、滅也不可得。因此，它遠離生、住、滅，是無爲法。明明是無

爲法，卻是緣生，未捨棄幻變之類性相，遂成聞空【註6-3】無別之義。同此喻一樣，諸法僅由緣而生。眞是所謂「風憑依空，水蘊憑依風，大地憑依水蘊，衆生憑依大地」。外部所顯現的諸法，全然是緣起，緣起無所不包。體內（構造）由大種之緣起，人身眞實顯現爲生、住、滅的形態。這一切均爲緣生，除這樣的外因外，實有一點也不能成立。諸法無自性，僅以顯現之續不滅相區別。確定以上正理後，（人們）說：「嘿！諸法是匯聚衆多外因的本體，因其自性，生、滅的性相一點也沒有。」

(4)觀想如回聲。《六法詳論》云：回聲反應，雖然眞切，但發生於集聚彼此外因，若各個考察，永遠覓不得。如是，則通達所謂「明明無自性，卻僅是眞切顯現」，從而抉擇，和觀修諸法，與回音相同。

(5)觀想無常如露珠。每一刹那無常，叫做如草尖的露珠。《六法詳論》說，露珠沒有常的機緣。同樣，諸法，根本沒有不常，和常的機緣。應如前文敍述，觀修無常一段那樣進行修習。

(6)觀修如水泡。諸法每一刹那，都在變動。舉例來說，叫做如水泡。《六法詳論》云，用前文所述的正理來分析，生起諸法每一刹那，都處在無常狀態的清淨信

【譯註】
6-3 聞空，聲可聞而自性空。

262

念。

(7)觀想如鏡中影像。觀想諸法雖顯現，卻無自性，如鏡中影像，即諸法雖顯現，卻得不著自性，如譬喻那樣，叫做如鏡中影像。《六法詳論》云，在十分潔淨無垢的鏡中，可出現的一切色和其顏色、標誌、形狀及性相等，雖然在鏡中，極其清楚地顯現，但鏡中卻無有。倘若有，則考察在鏡內，或者在鏡外，中間？也考察鏡中的影像，從何而有？消失於何處？加以研究，均覺不得。因此，它無生、住、滅，在（鏡的）內外各處都得不到，自性寂靜。雖然寂靜，卻又顯現不滅。在其未滅之時，其自性卻無，故遠離一切戲論。應僅僅如此地考察諸法。

(8)觀想如水月。諸法雖顯現，卻無自性，如譬喻那樣，叫做如水月。《六法詳論》云，在極其清澄的水中，極其清楚地顯現月亮的影像。其時，天空之月未來水中，除了天空的月亮，也沒有別的什麼出現於水中。如是，應考察水月係何？什麼也得不到，叫做根本無水中月。雖無，但全然顯現，它是緣生的本色，解脫於關於本來大空性的一切言說、想像之邊，僅僅如此而已。萬物——世間和出世間，所攝諸法雖然顯現，卻無自性的性相，且得不到，大大逾越詮釋和想像，不沾染一切戲

論之邊。決定是這樣的。

如是，諸法明明無有，卻顯現超越常等謬誤。當其顯現時，自我解脫爲無自性。作爲易於理解此義的方法，宣說幻變八喻，來考察分析。另一種說法是，觀想如陽焰、如彩虹。這些顯現都不成立爲實有。它與指出「諸法均如此」，內容是一致的。這裏僅以主要譬喻水月，來展開論述。龍樹大師說：

　　所有依止的事物，
　　主張成立眞實者，
　　無論他們怎麼説，
　　將成常等的過失。

《續》云：

　　自性本來就不生，
　　正如非眞非假般，
　　一切均如水中月，
　　眞情允諾者應知。

如是，介紹了關於幻變的八個譬喻。有人說，諸法如星宿、白內障（所見景象）、油燈、幻術、露珠、水泡、夢境、雲、閃電。對諸有爲法應作如是觀。

另外，以魔術爲喻，掌握經部敍述的

各種（道理），進行觀修，或者僅以少許
譬喻真切地理解義理，認真觀修，做得切
實有效（也可以）。

總之，盡量入定，安住於正行無妄分
別的大幻變三摩地。若不能安住，則仔細
觀想有關幻變的諸喻，決斷一切均係幻變
，再次像先前一樣修持。在一座之內，盡
量如此修持。停止時，發願、廻向。所有
座間，應修練不喪失如幻的禪定境界。如
此之次第，劃定觀修四座或六座，（堅持
修習）會迅速生起有關幻變的清淨感受。

為何要整體地修練？書云，為了抉擇
並觀修世間出世間一切，均係幻變。如謂：

三界所有的有情，
業所幻變的把戲。

又說：

正如幻術那一般，
正如幻術的行相，
不是真實叫妄念，
說是迷亂錯認二。

又說：

正如所見的那般，

世間假有被應允，
猶如彼處無有彼，
同樣允諾爲勝義。

　　如斯等等，指出了二諦等諸法的所有
變化，純是幻變。在自己心中結合此義，
進行觀修，叫做整體修練幻變成就法。

2.十二喻

　　以幻變十二喻來抉擇。密勒尊者說：
「由因緣而有，故似幻術。因具有波動等
性相，故似陽焰。明明無依止處和受用，
卻顯現，故似尋香城。雖顯現，卻無自性
，故似彩虹。明而圓滿，故似鏡中影。遍
布各處，故似水月。顯現爲己，又是他，
故似回聲。具備心，故似夢境。無常且迅
速，故似閃電。明明無有，卻顯現，故似
光影【註6-4】。雖是一，卻顯現爲多，故
似雲。因係各種色【註6-5】，故似幻變。」
　　對上述內容，應反覆考察，融入自體
，像前文所述的那樣觀修。如斯修持、觀
想，逐斷除憑依顯現的妄念。修持一座。

❖❖❖使守持者堅守——修練
　　不淨身的幻變成就法

【譯註】
6-4 光影，眼花撩亂所見二重
　　像。
6-5 色，指事物的形狀和表
　　現，相當於現在一般所說
　　的物質的概念。

①抉擇身體以影像

學者前面懸掛一面鏡子，和長約一肘的木條，自己的影像，清楚地顯現於鏡中，觀想鞭笞影像、給佩戴飾件、予以褒貶（與我無關）都是一樣。深恩法主通哇頓且說：「修練不淨身的幻變成就法，有兩種觀察法：稱頌自己，若有原由，則他人稱頌，我有何喜？稱頌自己，若無原由，他人的稱頌，則無功德。他人揭發過失和詆毀，亦是如此，對自己詆毀和揭發過失，若有原由，他人詆毀和揭發過失，（於我）何有加害？詆毀和揭發自己的過失，若無原因，他人詆毀和揭發自己的過失，更有何妨。因此對褒貶，應安住於遠離苦樂戲論之境界。」對自己的身體，也作同樣的觀察，觀想爲回聲，觀想心動如陽焰。心穩定後，生起信念，則發現念頭無自性，褒貶無差別。修持一座。

仲‧袞邦巴的筆記云，若欲詳知，首先要抉擇身體幻變如現空【註6-6】的影像。在寂靜處保持身體的要點。皈依、發心等前行次第，如上文所述。在自己前面，架設一面鏡子，和一肘長的木條。自己沐浴，穿戴好服飾，讓鏡子對照自己，對鏡中影像，多次稱讚，考察如此做後，影像

267

是否生起喜悲，它不生起驕傲心，和歡喜的心情為好；若生起，則心想，與影像相同的此身軀，你若生起傲慢情緒，和歡喜的心情，怎麼辦？應修練得同鏡中的影像一樣。繼而，捨棄先前稱道自己的身體，以灰等齷齪之物塗面抹身，著襤褸之衣，板起面孔朝鏡子，多次詆毀說：「像你這樣一個福德淺薄的人，如何辦？世尊佛陀次第轉法輪，使若干人解脫，其時你未出世。嗣後，飲光尊者等那麼多的人，住持佛教時，你又未出世，不值遇傳承佛語證得殊勝成就的歷代前輩上師，你出生在比五濁橫流更五濁橫流，煩惱三毒，如此熾盛之時，愚笨缺乏信仰，所需功德，一點也無，利欲薰心，像你這樣一個人，有何用處！」察看影像，有何不悅，若無則佳；若有，應修練得，如鏡中影像一樣。無論自己出現何種悲喜，應修練得如鏡中的影像一樣。修持一座。

②抉擇語言幻變
如聞空回聲

前往岩山，或森林等地方，對（設想中的）善惡、好壞、尊卑者悲啼，會有相似的慘叫傳過來，從而感受尊卑、善惡、褒貶的妄念無自性。修持一座。

若欲詳知，《六法詳論》云，為了抉

擇語言，詮解之空性，宣說設法說明的辦法，誦讀「ㄎㄅ˙ㄐˇㄐˇ」【註6-7】、「ㄣㄜ˙ㄣㄜ」等諸多真言音韻、經懺——各種讚歌、世俗稱心的和不悅意的話題。考察所出現的內容，相似清楚的回音，斷定它無自性。同樣，我等所說之話亦無自性。頭頂、上顎、唇、舌等發音部位，顯現說各種所言，雖顯現，卻無自性可言，從而理解「（語言的自性）超越所詮（內容），不是語音、言辭和文章」。繼而，專心觀想，「嘿！由於貪著我們所說的言辭，過去生起千百萬迷亂，現在不這麼管了，證成超越語言的自性，甚善。假若心不住於此，仍舊再三觀想，設法說明的辦法，使有關如幻變的三摩地，極端穩定。觀修自己的語言，生起無法收斂的禪定，真實發現體內外一切聲響，都是回音。

③ 抉擇心動如陽焰

　　觀想身語意三者寂靜如幻，感受穩定，作如是觀：考察他人褒貶，或驅使自己，自己是否生起愛憎，若不生愛憎，是較為熟練，甚善；若還要生起，應依前文所述修練。若不生起，則前往人群之中，或集市等處，以此為緣，考察是否損害自己（寂靜的心），若不受損害，是嫻熟幻身

成就法，甚佳。平等成就法的要點，也是如此。若還要生起愛憎，應前往寂靜處，強烈地祈禱上師，借以生起厭離心，強行割斷貪戀，生起精進，觀修如上。如此做，遂對身語意無貪著，縱然生起些微愛憎，也能以憶念回遮，最後成爲平等一味。修持一座。

若欲詳知，《六法詳論》云：「雖發現身、語之行相如幻，但若不通達心性如幻變、夢境，以設法說明來抉擇。陽焰誘騙野獸，極端愚蠢的野獸把無水之處，假想爲有水，趨赴那裏後，永遠找不到水，徒勞折磨自己。對此，善巧的人們考察說，那不是水，是陽焰，永遠不受憑依陽焰的煩惱和損害，對陽焰不生迷亂。同樣，心動之相，續如顯現陽焰，愚蠢的凡夫們，應以淨與不淨、樂與苦、世間與涅槃等各種法爲所緣，斷除心動之相續。受用性相，得到千萬種勞累。任何人均可以神聖上師教誡之光，使心靈之眼極其明亮，他們隨時隨地不以夢境中，所見食肉羅刹之色等，迷亂解脫的性相爲所緣，卻親見。以此爲內因，致力於任何事，無需用一點功，自然安住於無中邊的平等大法界。」

了知上述後，不間斷憶念、修習如下內容：「唉唷，我等心中所顯現陽焰之類，一定沒有自性，卻不把『無』了解爲無

，如是，則長期全然是苦，應把我眞實【註6-8】眞實地了解爲無。經常顯現的相續，宛若尋香城，（心）不爲是非、有無等性相所動，自然地安住於現分的自性。」應經常修習上述憶念。嫻熟它爲上乘，以所謂「自與他、內與外、心與顯現」不同的區分來自我解脫。菩提心極端清淨，現證在光明空性方面一切平等，無上證悟圓滿、殊勝。如是，以設法說明的三種辦法，在如是幻變的空性方面，清淨身語意三者，叫做個別地修練。

❖❖❖堅守者發揮效益── 清淨本尊神幻身成就法

堅守者發揮效益──清淨本尊神幻身成就法，分作兩點：堅守者發揮效益，和觀修本尊身。

1 堅守者發揮效益

當體會穩定後，考察他人讚頌，或驅使自己均可，看自己是否生起愛憎，若未生起，應前往人群雲集的集市等處，以他們爲緣，分析自己（寂靜的心）是否受損害。在地方居住，考察是否歡喜。若愉悅，應前往寂靜處，再次強烈祈禱上師，生

起厭離心，捨棄所貪著的財富，生起精進，觀修如前。此成就法使對身語無貪著，對顯現生出愛憎，首先能以憶念回遮，最後成爲平等一味【註6-9】。

②觀想清淨本尊身爲幻變

爲了善巧先前的辦法，安住於（本尊之）事業，憑依聖像，即以在鏡中出現金剛勇識，或本尊神的影像爲喻，觀想身體如影像——幻變的聖像，深信語言如回音，深信眞言，亦即大乘自然之聲如回音，把心動如陽焰，觀想爲在大樂方面自我解脫。總之，對現在平庸的現分而言，妄念認爲是體外外境實有，加以守持，又不了知體內迷亂的能取心，從而在能取心的妄念中，出現強烈的執著實有，於是漫遊輪廻（生死連綿之意）。觀想它們不眞實，按照經書所說斷除能所二取，遵循密宗的傳規，改變諸顯現爲大樂，修練不以執實的妄念來守持（大樂）。修持一座。

若欲詳細觀修，《六法詳論》云：倘若對此不能生起清淨的信念，則修持設法說明的辦法——密乘生起次第修習法。在無垢的鏡上，畫金剛勇識聖像，宛若顯現其影像。此語之義，是抉擇身體似影像，宛若如來的身密；抉擇語言僅回音，宛若

如來之語密；抉擇心似陽焰，宛若如來之
意密，進而修持之。

1.抉擇身體似影像，宛若如來的身密

　　《六法詳論》云，在學者前面，平穩
地架設無垢的寶鏡，讓其照射世尊金剛持
，或任何聖像，當清楚映照時，作如是觀
想：鏡中如來聖像，生自何處？父係誰？
母為何人？從何而來？如是安住之際，在
鏡前？在鏡後？或者同寶鏡的極微塵混雜
而有？當它不在鏡中顯現時，前往何方？
若加以上詳察，未得到（聖像之）來、住
、去。明明未得到，如來的影像卻清楚地
顯現出來。如是，顯現的是「無」，顯現
本身無自性。全面地確定後，再將自己的
身體，視為與此相同的本性，觀想自己的
身體，為金剛持或佛，像考察鏡中影像，
那般考察自己的身體，明明是空，卻顯現
為具有如來眾多性相之身，且十分光明。
將此念念於心。

2.抉擇語言似回音，宛若如來之語密

　　《六法詳論》云，按照前面介紹，個
別地修練段落所說，在可以出現如來經卷
十二支分的偈句，或靜猛等明咒【註6-10】
嘯音的回音之處誦讀，分析回音，以伺察
次第抉擇，「無」與顯現平等一味。專心

安住於此境界。

3.抉擇心似陽焰，宛若如來之意密

　　《六法詳論》云，以陽焰喻，決定心
爲幻變。同樣，在此也決定（心爲幻變）
。再者，斷定並觀修如來的意密，是極爲
清淨的智慧，不可毀，遠離一切污垢，其
三摩地極穩定。以上諸法，自己首先熟習
前者，然後按照前者，觀修諸法。

❖❖❖恢復固有自性

　　恢復固有自性，即在所有修法時間段
落內，做如上修持。茲敍述餘義。如謂：

　　　　正如幻變那一般，
　　　　不是眞實説妄念。
　　　　正如幻現的行相，
　　　　胡説顯現是二個。
　　　　如幻牛馬彼處無，
　　　　正如彼者【註6-11】是勝義。
　　　　正如不滅那一般，
　　　　正如彼者是假有。

　　五蘊等一切顯現，均如幻，雖在心識
顯現，卻無眞實，故是虛假的，叫做世俗

【譯註】
6-11 原註：指大樂自性。

【註6-12】。幻變和夢境是迷亂、無有，但發現它們不真實，故不迷亂，叫做勝義【註6-13】。如謂：

> 若無幻變彼之因，
> 清楚發現彼係何，
> 同樣轉依為他時，
> 正如收斂幻術時，
> 發現木條等，
> 是迷亂的根源，
> 對自己心，
> 不是真實妄念見。

發現顯現的，是能所二取。在對顯現強烈的執實心，發生反感時，發現不迷亂的自證分和光明。顯現存在於幻變，幻變之事物非真實。如是，對幻變等而言，說顯現是有、是無。幻變的牛馬既迷亂又顯現，不可以說是無；那牛馬無有真實，說是有也不行。故智者們說：「雖有顯現，卻無有真實。」如云：

> 同樣此有復象【註6-14】者，
> 所視之物非真有，
> 同樣色等種種物，
> 名言說是有和無。

【譯註】
6-12 世俗，覆蔽真實的一切虛假事物。
6-13 勝義，即真實，諸法本性，遠離言說思議，依分別自證慧，所行境之法性。
6-14 復象，青光眼病者視覺中，以一為二的幻象。

據謂一切顯現皆如此。依此正理般若波羅蜜多，和諸法均如幻變。所謂「如夢」，對迷亂而言，說是二；對眞實而言，無二。迷亂和眞實是一個雙運。

虛構和歪曲，
否定了諸邊。
小乘主張是，
衆生將清淨。

由於此原因，遂知幻身成就法的敎誡，甚爲重要。

把握夢境道的敎誡

◆正行六法之3◆

第一節 夢境道

關於把握夢境道的教誡，具德那洛巴
說：

> 夢境是睡眠的中陰，
> 和合往生中陰心識，
> 要點又名中陰教誡，
> 譯師是否精研通曉？

故有釋例的夢境、本義的夢境和時極
【註7-1】夢境。

✦✦✦夢境的因緣

首先介紹夢境的因緣。如謂：

> 具有煩惱習氣之心，
> 持命風有行【註7-2】而起來，
> 通過脈道能所二取，
> 從而出現二現迷亂【註7-3】。

此是說，「在阿賴耶識上，自第六識意識及習氣，由持命風，生起染污意，心起造作活動，是爲夢境的本質，通過脈道生起，能取所取的體相。」它概括了世尊在《大方廣菩薩藏文殊師利根本儀軌經》中，詳細論述的道理。

夢境不清淨，是幻象，是如何出現的？首先心間的阿賴耶識，包括全部六種成就法。其次，心與持命風，一道活動起來，到達上體頭頂，出現諸天界的感覺；（心與持命風）照射到虛空，出現上行至高山等處的感覺；行至眼前，遂極其清楚地看見色的行相。同樣，出現混合聲、香、味等景象。當心與持命風，俱往心間下方私處等部位，遂出現地獄、餓鬼、牲畜的景象，（心與持命風）下行至石峽、密林等處脈道，遂出現黑暗、一切事物模糊不清的行相。心與持命風，俱行至身體中部的諸脈，其時出現四洲等上方的景象。

另外，行至前面的脈道時，出現東方的景象。行至後面的脈道時，出現西方的景象。行至左側脈道時，出現北方的景象。行至分布著脈道廣闊部位時，出現廣闊外境的景象。行至脈道分布狹窄部位時，出現外境十分狹窄的景象。命【註7-4】流往右側，出現死兆，其時，在夢境中夢見屢次前往南方。稱「往南」是死兆，應理

【譯註】
7-4 命，《俱舍論》等佛書說，體中暖、識所依之主要根器爲命；其餘經論則說，自體存活之力，以及呼吸氣息爲命。

解此義。

　　在夢境中顯現何種實有法的外因是，命中涎分比重大，即什夜之時說是膽液（重），黎明屬風之時。此時，因界身的自性，遂顯現在夢境中。如斯等等，在《續》中有載。佛書在「由於界之外因於境中」一句之後，敍述說，有關風息夢境的部類是，地方爲草坪等，青藍色的實體、藍色衣服、黑色、黑鳥、飛行天空、騎馬、藍色珍寶、神智清明，夢境中的事物，顯現得變化不定、模糊不清等等。膽界夢境的部類是，燃起火、紅色衣服、黃色、紅色大地、金子、顯現黃衣，顯現的有情和實物等，大多是黃色，緩慢而穩定，神志輕鬆，顯現同恐懼等相聯繫的景象。涎分界夢境的部類是，顯現水、雪、白色地方、白衣、婦女、大象、銀子、珍珠等白色珍寶、神志安樂等衆多景象。據說，按照界的次序，出現相應的無量夢境。故佛在《大方廣菩薩藏文殊師利根本儀軌經》中說：「按照風、脈界的次第，憑依習氣，而夢境顯現。」

✦✦✦不能守持夢境的因緣

① 消除四因的辦法

密勒尊者說，不能守持夢境有四因、四緣。四因謂渝盟、信仰不虔誠、貪著強烈和中邪氣。消除的辦法是：

(1)灌頂、懺悔、恢復三昧耶和禁戒；

(2)篤誠信仰、祈禱、敬獻曼荼羅和致力於使上師歡喜；

(3)施捨器物、斷除任何貪著、觀想無常；獨住，不與罪孽深重者，和犯戒者為伍，避諱屍衣和不淨，諷誦百字咒。

四緣是：醒時散失、迷亂散失、遺忘散失和相續散失。

② 四緣

I.醒時散失

（人在夢中）記憶夢境尚有剩餘，（驟然醒來）覺得不能入睡，認為睡醒了，隨即停止記憶，剩餘夢境，（夢中）未明悉的夢境，醒來無功夫記憶。對此，要不停息地記憶剩餘的夢境，再三記憶。醒來睡不著時，應分析是何種原因所致。若是被喧嘩聲吵醒，則在無人處睡眠；若夢中記憶，夢境過於歡喜，則要放鬆心；若被冷醒，則應修習拙火，或加厚衣服。

2.迷亂散失

在夢中不知是夢，遂造致誤失。對此，應生起信仰，且祈禱，強烈地憶念，一切顯現是夢境，是幻變。

3.遺忘散失

未記住夢境，遺忘了。對此，要強化記憶，強烈憶念、想望清楚的夢境。

4.相續散失

未做夢，或者雖做夢，但不明悉夢境。

關於觀修夢境的空性，《六法詳論》說：「夢境中一切顯現、心的一切優劣幻變、幻術的精巧行相、一切現空的色、聞空的聲音、本來遠離生、住、滅的心、與夢境無別的白天之顯現，均非真實，自現自解。幻變就是幻變。應安置於『空』的境界，專心如實地憶念和想望。」

第二節 實修正行

❖❖❖四要點

實修正行有四點：身體要點、時間要點、處所要點和所緣要點。

身體要點。作獅子睡姿，頭朝北，右側臥，面向西，背朝東，枕稍高。

時間要點。白天顯現、夜晚顯現和睡眠時。

處所要點。喉間脈輪。

所緣要點有四：守持、修練、斷除畏懼和觀修幻變。

一切修持（指修持夢境成就法正行）之前，白天觀修拙火和幻身成就法，繼而修習上師瑜伽法。《六法詳論》云：「在無人喧嚷，十分寂靜之處，使用相應的食物，行為清淨，作如下觀想，我夢境中所顯現的決定，無自性，卻施設為有，執著實有，極為錯誤。由此威勢，白天的顯現，和中陰分位，成了迷亂的連環套，甚不善。現在，我生起了確定夢境，就是夢境的無垢清淨心，觀修幻變成就法，究竟地住於幻變法的三摩地。接著，不離認為一切，皆是夢境之顯現的憶念和想望，修持如下：嗨呀！迄今我睡眠，均成了無意義之事，現在我要守持夢境【註7-5】，轉變

【譯註】
7-5 守持夢境，意為夜夢也能自制，不散失迷亂，明悉夢幻而不實。下同。

284

夢境，爲法性遊戲；而今的顯現，是夢境，而期望自己不睡眠的妄念，比錯誤更加錯誤，是惡毒的無明流轉，要用憶念，守持夢境，這叫做白天連續地守持憶念。晚上到了睡覺時，把臥處整理得舒息，在喉間脈輪，觀修上師瑜伽法，無限虔誠地祈禱，上師使自己守持夢境，祈禱上師賜予加持，使自己認證夢境就是夢境，祈禱上師賜予加持，使自己轉變夢境爲法性遊戲。繼之，觀想上師融入自身。」

❖❖❖守持夢境的教誡

守持夢境的秘訣有三：以想望來守持、守持紅、白明點和憑依文字來守持。

1 以想望來守持

做獅子睡姿，使夢境顯現各種性相。瞌睡重者，身體聳立，遵守身體要點，喉間畫四瓣妙蓮，心專注妙蓮正中，當即產生夢境，心再三想到，要認證夢境。若能認證夢境是夢境，就行了。

年梅塔波說：「脈瓣爲四瓣紅色妙蓮，四粒字色白。紅色四脈瓣，是從母體獲得的菩提心，四粒白字是從父體獲得的本

體。」四瓣妙蓮正中是「ꣳ」字，前面是「ꣳ」字，右面是「ꣳ」【註7-6】字，後面是「ꣳ」【註7-7】字，左面是「ꣳ」【註7-8】字。首先守持前面的「ꣳ」字，其後困倦欲睡時，將「ꣳ」字安置在「ꣳ」字上。同樣，將「ꣳ」字轉移至後面的「ꣳ」字上，將「ꣳ」字置於左面的「ꣳ」字上，將「ꣳ」字移置於正中的「ꣳ」字上，隨即入睡，產生夢境。

在夢中，不知夢境是夢境，是未守持。倘若未守持，心想到我要守持夢境，再三生起希求，從而不遺忘。夢中劃分座間時段。醒來時，考察是否守持了夢境，守持了，生起欣慶；未守持，則檢討心識。再次修持如故，務必守持。如謂：

諸法猶如外因般，
安住希求之心所，
若是盡量地祈禱，
相應果報會實現。

僅以清淨的憶意、想望為道，願望會實現。故應日以繼夜地，強烈想望，進行觀修。

② 守持紅白明點

倘若未守持，則觀想喉間脈輪，妙蓮正中的白色明點，或紅色明點【註7-9】大如糞彈，明如鏡鑒或晶石，心中想到，應知一切顯現，均是夢境。再三想望，致使在夢境中出現恐懼的景象，以此作守持夢境的外因。

《喀爾卡瑪》說：

喉間脈輪的正中，
四瓣白色妙蓮上，
無量光輝拇指大，
在其頸部正中處，
紅色明點白芥大，
以它清楚為所緣。
珍惜白天的修持，
真言 ཨ་ནུ་ད་ར་ཧ 【註7-10】，
盡量念誦不間斷。
內外情器諸世間，
全是無量光剎土，
再三強烈地憶念，
想望之後產生夢。
觀想自己是本尊，
頂間安住眾上師，
強烈祈禱且觀想，
據謂白天所修持。

③ 憑依文字來守持

　　若此，尙不能守持夢境，則觀想喉間脈輪明點處的白色「ཨ」字，修持如前。同樣，次第觀想，或同時觀想前面蓮瓣的藍色「ཎ」字，右面蓮瓣的黃色「ཏ」字，後面蓮瓣的紅色「ར」字【註7-11】，左面蓮瓣青色的「ལ」字。想望、祈禱上師和不被別的妄念阻礙，甚爲重要。如是，則能守持。

　　都松欽巴尊者說，清楚地觀想，自己是瑜伽母，喉間脈輪，有四瓣紅蓮，正中，有一個紅彤彤的「ཨ」【註7-12】字。迎請上師，安住頭頂，示現瑜伽母的行相，篤誠地信仰。三次或七次祈禱說：「請賜給加持，使我今晚，能守持夢境。」頂間上師，放射之光經囟門下降，融入喉間脈輪的「ཨ」字。心想，「ཨ」字是上師、十方衆佛菩薩、全體勇父和勇母，身語意無二智的自性。把心識全部納入「ཨ」字，「ཨ」字，首先來到夢境中。繼而，自己安住於瑜伽母境，不做觀想。「ཨ」字也在「空」的境界中約束心識。若睡著了，則了知在夢中一切，宛若心識和幻術。酣睡時若能守持，則守持於私處；若睡眠朦朧能守持，則僅僅守持喉間脈輪，和眉

【譯註】

7-11 原註。《喀爾卡瑪》云：「由於『ར』字的緣起，身體會被火燒糊；從那『ཎ』字生出水；由那南北兩個字，生出波浪和風息。勿視此爲惡兆頭，四位怙主在加持。被狗逮住仇敵追，出現諸多神變時，此係守持的標誌，如是修持各七日。」譯者註：「南北兩個字」，指「ཏ」（魯）和「ལ」二字。

7-12 「ཨ」，讀爲濁音「滂」。

間脈輪。

　　無論修持兩座或多座時間，依次以「
ॐ」字至「ᴣ」字，有次序地觀想，細心
專注每一個字。再次從「ᴣ」字到「ॐ」
字依次觀想。繼而，僅僅收心於「ᴣ」字
。從而睡著了能守持夢境。如是，清淨的
想望，是一切之所依。觀想火色明點，將
火風納入肯綮，由此威勢，在夢中真切地
，燃起大火堆。如斯等等，顯現形形色色
，不協調的神變，使睡眠不深，易於記憶
夢境。

　　觀想五個字，將五種受用風息，導入
肯綮，成為迷亂習氣自解的緣起。

　　相反，長時修練，卻不能順利守持夢
境，可將五個字，轉移至心間脈輪，按下
文所述，有次序，和無次序地專注、觀修
，則能在酣睡時，生起三摩地，清楚地守
持夢境。這些守持夢境的方法，同下文所
述，守持光明的方法換位，再改變威儀瑜
伽，加以修持，故相互顛倒。為何是顛倒
？因為全然需要使睡眠不深，再配以威儀
（舉止、行為），同隨順的辦法，以威儀
來守持相悖逆，故稱為「顛倒修持」。

　　「確定肯綮」。先前安立於喉間脈輪
的那些字，居中者不變化，其餘四個字，
無論右旋或左旋，最初緩慢轉動。繼而，
專注於快速轉動，不分晝夜不說別的事，

諷誦五個字。繼之，收攝周邊四個字，於居中的字上，改變居中的字爲紅色的「ᤱ」字。由於居中之字全部變化，觀想在「ᤱ」字上身色爲紅色的世尊無量光佛，手結定印，有拇指大，或四指高等各種身量。一心專注無量光佛，喉間脈輪的紅色「ᤱ」字或「ㄅ」字。此叫做以轉動字輪的辦法，來「確定肯綮」。

還有用念誦眞言的辦法，來「確定肯綮」，叫做通過生起本尊身來「確定肯綮」。觀想喉間脈輪，爲光明金剛彎刀，將自己的身——異熟蘊斬爲千百截，放縱心，不做觀想，叫做以金剛彎刀，來「確定肯綮」。翻轉自己身的裏外，所有臟腑如瓔珞一樣，懸垂在外，心僅專注於喉間脈輪，如熊仔離開母親，或如旅客在「羌塘」荒野上行路那樣，生起強烈的厭離心；有時實行瘋人禁戒行，叫做以不退轉蘊，來「確定肯綮」。另外，「確定肯綮」的守護法，多得不可思議，但僅是這一些，就足夠了。

❖❖❖修練夢境

修練夢境分兩點：「改變」和「增添」。

1 改變

在想望守持夢境的基礎上，了知夢境，是夢境無裨益，應觀想自己變爲本尊。若能改變，甚佳；若不能變，則白天觀想變爲本尊。睡覺時在夢中改變，和白天觀想無差別。由於想望，必須迅速改變自己爲本尊，因而會成就的【註7-13】。如是成就時，就前往金剛座、鄔仗那、天界、佛國而言，可希求同先前（的自己）無差別。無論改變爲何，白天想望和精進，甚爲重要，故應如斯修練。

守持夢境時，同先前介紹的清淨本尊幻身法一樣，改變自己成任何本尊之身後，心想到，這就是所謂的夢境。要不間斷地想。

晚上到了睡覺時，祈禱上師如故，在舒適的臥處，身姿如「身體要點」，以先前介紹的，任何守持法中一種易於守持，爲所緣境，一心一意地思忖：現在我不滿足於守持夢境，要在夢境中，修練幻變成就法，我白天觀想，自己是如來身，同晚上改變自己無差別；今晚，我不但要守持夢境，而且（在夢中）要變爲本尊身。在一一變爲任本尊身時，不片面耽著於某獨個本尊，應觀修各種本尊。若本尊是觀世

【譯註】

7-13原註：修習時段不一定，也可修持多座，修習「改變」，修練「增添」均可。

音菩薩之類，改變純粹觀修白觀音之心，觀想自己變爲黃色、青色、藍色等多種身色的觀世音菩薩。同樣，在憶念中改變自己，爲一面兩臂，乃至臉、臂無量，體型變化多端的觀世音，其眷屬多少適宜，也有各種變化，其形態有靜有猛。它們具有內外續部規定的差別，數量無邊無際。就像觀修觀世音菩薩那樣，應用於所有本尊神，進行觀修。倘若在夢中，雖欲改變自己爲本尊神，但不能改變，是由於不能扭轉無始以來，壞習氣滋長的串習力所致，故白天要極大努力地，修持介紹幻身成就法時，所述的教誡。熟練時，晚上就容易成就夢境法。

如果改變自己後，無論夢見什麼景象——情器世界的行相，學者應照舊觀想，改變自己爲本尊神。總之，佛的諸受用圓滿身、幻化身、千佛、八大菩薩、聲聞聖者、獨覺佛等，咸是佛身的無量變化，心盡量如實地觀想，是爲清淨的修練。

不淨修練，以白天強烈記憶、渴望夢境爲基礎，將那些景象，改變爲風息、改變爲火和水，顛倒地改變一切，把極空的虛空，改變爲堅固的大地等等，從大種的諸多變化入手。

復次，首先觀想改變自身爲清淨身、改變爲水等等，改變爲各種形態。觀想自

身諳熟穩定時，對外部所有顯現，便諳熟如故了。

同樣，觀想改變自身，爲經部所說的地獄有情之身體形態。同樣，觀想改變自己，爲無量意中色、妙翅鳥、獸王獅子、大象等身軀龐大的牲畜、身軀中等的牲畜，乃至蟲蟻等微小的無量牲畜，改變爲多種羅刹、尋香、非人、非天等無量的不可言說的有情之軀體、衣飾和面貌；觀想改變自己，成人世間身材高矮、面貌悅意不悅意等，有無限差異的有情；觀想改變自己，爲四大天王、帝釋天等三十三天，乃至從虛空至色究竟天的諸天之身形。如前所述，當諳熟改變自己的身體時，觀想形形色色的顯現，全然若此。觀想所有顯現和出現的自他實有法，彼此互改外形，從而三摩地可堪能，對諸法獲得自在。是爲不淨修練。

虛妄分別，是被偏執之污垢染污的凡夫之心，偏離眞實義的本性，事實上它是大淸淨。將妙美善視爲殊勝，將相反的事物，視爲下劣、不淨，這比迷亂更加迷亂。在抉擇上述所言後，在淨與不淨平等一味的法界，安立善逝如幻之身的無邊幻變，修練廣闊無量的改變自己身形的三摩地。

2 增添

在夢境中，能改變自己為本尊時，觀想由此增益，為二、三和多個。同樣，夢中顯現的人等，所見景象應作同樣的改變。

如是，修練「改變」後，心想現在我要修練「增添」，把一個同類的本尊，無限地觀想為十、百、千、萬、十萬、百萬、千萬、億，乃至阿僧祇個，無論是哪一個，皆無一一偏執的污垢。是為關於不可思議的「改變」之幻變成就法，亦即神聖的秘訣。

諳熟「增添」法後，學者若觀想佛土，首先，白天觀想毗盧遮那佛的密嚴淨土等，觀想所有自他，均是善逝毗盧遮那佛和菩薩。睡時，一心傾注喉間脈輪正中的「ཨ」字，隨即，心想要觀看毗盧遮那佛的淨土。假使以此憶念，未能守持，出現（密嚴淨土的）自相的夢境，而若能夠認證，則可改變為夢境；若不了知，則諸法，咸是心的幻變。要猛烈地觀想，如此不知不妙矣。

同樣，若觀想妙喜淨土【註7-14】，以藍色「ཧ」字為所緣，觀修如前；以黃色「ཏྲ」字為所緣，觀修南方珍寶莊嚴淨土；以紅色「ཧྲཱི」字為所緣，觀修極樂淨土

；以青色「ㅈ」字爲所緣，觀修成業淨土。以上觀修，其方法無差別。亦可以改變白天的所緣。這就是修練。

在抉擇淨土時，不以「改變」、「增添」夢境爲滿足。心想（我）要抉擇淨土，隨即白天，一心傾注於觀看美麗的須彌山、四洲、在上方的日月、印度的金剛座、香跋拉等殊勝的聖地、寺院的多種相異的美麗。心想這是夢境，不離想望地觀想。到了睡覺時，生起強烈的希求，要在今夜夢中，抉擇今天的觀想。繼而，守持夢境，借以抉擇。倘若不能如實抉擇，則白天清楚地觀想《大乘阿毗達磨經》所描述的一類狀態，晚上也就能相應地，親見和證悟，特別是掌握如下教誡的細微關鍵，進行觀修，會順利地如願以償：

太陽月亮的光芒，
雙手未能去捕捉，
右手掌心爲月亮，
左手掌心爲太陽。

佛的幻化身、受用圓滿身，品類繁多，但質而言之，修練五部如來的淨土，白天觀修以身心分離爲所緣，心中明白顯現自己，是本尊之身，在明亮的心間智慧勇識，約四指之大小。思忖到：現在，從我

的此身軀出發，前往別的佛土。隨即，從外型是本尊身的自我，之頂間囟門離去，前往所欲之淨土。

若欲修練前往毗盧遮那佛的淨土，觀想自己的自性，就是本尊神，它逝往上方高處的高處，在叫做密嚴剎土的佛國，有白色珍寶噶噶構成的大地、如意山、結構殊勝稀有的無量宮、如意樹、林苑、甘露河、池塘，等等。佛土的建築，設施無量，在中央八獅拱抬的寶座上，是日月蓮臺，世尊毗盧遮那佛，安住在蓮臺上，手結殊勝的菩提印，其眷屬多如海洋。世尊面前，有心幻變的蓮枝，自己安住其上，進行敬禮等積福活動，善逝授記自己，將菩提成佛。由此威力發現佛使無量有情成熟、解脫。繼之，心想我的目的，業已實現，要趨往我的身軀。隨即返回原處，由自己身體——遵守清淨三昧耶的本尊神——的頂間進入心間，顯相先前觀修的剩餘部分。白天再三，如是觀修，晚上睡覺時，一心傾注喉間脈輪，正中白色的「𑀅」字，不離渴望地心想，要觀看毗盧遮那佛的剎土，從而將如願以償。

同樣，白天完成瞻念世尊，極喜不動佛的妙法無量莊嚴淨土等之加行後，晚上睡覺時，思忖到，今夜要如實抉擇今日的觀修。隨即，一心傾注喉間脈輪前面脈瓣

上藍色的「ᰕ」字，借以修練，於是如願以償。

同樣，白天，瞻念世尊寶生佛的珍寶，莊嚴淨土，清楚地瞻念世尊寶生佛，和其多如海洋的眷屬；晚上，專注黃色的「ᰕ」字，進行修練。

同樣，白天清楚地觀想，怙主無量光佛，和其眾多的眷屬、極樂淨土；夜間，專注於紅色的「ᰕ」字。

同樣，白天清楚地觀想成業淨土、不空成就佛，和其無量的眷屬；晚上專注青色的「ᰕ」字，進行修練。

以上修練，是觀想五部如來的淨土。其他辦法，是顯現殊勝的幻變景象。

由此而殊勝，具有觀修緣分的人們，心中應明白顯現，白天觀想的世尊諸佛、淨土和海洋般眾多的眷屬，除了自己的心，體外其他的事物，均不存在，我應放棄在東、南、西、北等方位尋覓淨土的希求，它們就在此處，是三摩地的幻變，所住之地，即是淨土，自己就是世尊主佛，自己的住宅臥處，就是無量宮，住在這裏的人們，本來就是海洋般的眷屬。對此存在，應生起信心，它是修練夢境成就法的幻變，無論如何，都是成立的，卻無任何質礙。長時觀修中，匯聚眷屬，以自身的光明，照亮所有淨土，使多如海洋的有情成

熟、解脫；晚上也如是抉擇，從而獲得成就，即如前文所述，次第地觀修五部如來。修習三摩地不迅敏者，按照《大方廣佛華嚴經》等極為詳細的經藏所述，去觀修。幻變之門大海莊嚴之光團，充滿浩瀚無邊的法界，珍貴的手印寶篋，廣大無量成就於晝夜所有時間，不倦地安住於所有地方。

修練極樂淨土。抉擇續部所說的二十四聖地和三十六地域。白天，以身心分離的辦法，修練（心識）真正前往某聖地，或者經修練，深信自己，隨便居住之地，是觀修的某聖地。若暫時欲觀修前往鄔仗那聖地，則觀想那裏排列著空行母，舒適的資具無量，其中央是一見，就令人毛骨悚然可怕的屍林、火、水、山、林、雲、塔、證果的大德、護方神、龍、食肉羅剎等，多得不可思議，遍布大地；由紅寶石建造的無量宮，一切性相齊全，勇父、瑜伽母等多得不可思議的眷屬，努力奉命雲集，主母世尊金剛瑜伽母，身著《現觀莊嚴論》所說本尊神之服飾，具備神變，以金剛歌和崇高的舞蹈，使有緣者們，頃刻享受神聖的無漏安樂。無論感覺，是他人如斯前往，或明白自己如斯前往，像上文所述，對世尊和眾空行，生起無垢的信仰，在定中上供、祈禱，從而得到灌頂，和

訓誨。若按後者，則觀想同勝樂等勇父、自在一起，交流信息，由此儀軌，廣大地感得浩瀚無邊淨土上的所有勇父、瑜伽母，雙運智慧安樂之音樂，由此，獲得圓滿的體會。白天入定，修練二次第中任何一種。睡覺時，強烈希求今夜像白天，一樣地觀修。右耳「沃堅」脈六角形法源（女陰）形象鮮明，它是由「ཨ」字生起的。在那裏妙蓮太陽座上有「ཧ」字或「ཨ」字，其色如珊瑚，或者由於心間脈輪的特性，清楚地看見是蔚藍色，結合守持夢境的儀軌，修習必定成功。

　　按照以上，向讀者詳細介紹的次第，有次序，或無次序地，觀想甚深續（密宗經籍）詳注的從雜蘭達惹，至古魯岱畢摩二十四聖地，以及另外三十二，或三十六地域，如是，將在多如大海的勇父，和瑜伽母會衆中，順利地獲得大密的殊勝教誡。對全面觀想三身，之淨土的此辦法而言，以多種形態之理，修習「改變」和「增添」法，就會進入，並安住於無量，和不可思議的幻變法的三摩地，現證自在智慧。

◈◈◈斷除惡夢

　　在夢中若出現火、大水、深淵、狂風

、食肉鬼、羅剎、狗和仇敵等【註7-15】，心情恐懼，阻礙修練，則心想：夢中的火，曾燒焦誰！夢中的河水沖走誰！從而得到安慰。

另外，觀想自己喉間脈輪的諸字，心想，若是眾佛菩薩的幻變，誰懼怕它呢！倘若尚不能消除惡夢，睡覺時，觀想火燒自身，觀想自身是火，是水；納氣入體，觀想息滅體外風沙；把靈魂當作「ཧཱུྃ」字，觀想將它拋入中脈和空中，於是消除恐懼。

守持夢境時，有醒時散失、迷亂散失，和遺忘散失。從最初，就希求不醒、不迷亂、不遺忘，便行了。

1 消除對神變的恐怖

消除惡夢的辦法有三，其中消除對神變的恐怖是，在守持夢境和修練時，夢見真切地燃起大火，或暴發洪水、刮起可怕的暴風、出現無量的深淵。同樣，夢見鬼、食肉羅剎、虎、豹、獅子等多種野獸、毒蛇、金翅鳥等有形之物的為害，阻礙觀修夢境，則白天，檢討自己的心識說：「唉！夢中景象沒有自性。對無自性的幻象而言，虛妄分別，迄今產生眾多的迷亂，致使精力分散，自己遭殃。夢中的火，曾

【譯註】
7-15原註。《喀爾卡瑪》云：「夢中所見大江河，不動金剛的幻變，誰曾心中生畏懼，承認幻變跳過去。蓮化怙主幻變大，揭磨怙主幻變風，寶生佛幻變懸崖，承認惡夢是幻化，對此怎能生惶恐!狗和仇敵的怖畏，全是菩薩的幻變，對此自己生恐懼。對於諸佛菩薩等，自己怎可生懼怕！未睡之前，再三想，河水僅僅淹沒膝，觀想渡河到彼岸。火風地等也同樣。」

燒焦誰？夢中的河水，曾沖走誰？誰曾因夢中的風，而心散逸、入迷？誰曾在夢中，墮入深淵而四肢殘廢？夢中猙獰的鬼怪，吃掉和消滅過誰？這類事從前未曾聞悉，今後不會發生，現在卻對我等活靈活現，這是自心迷亂的原形，但我視以為真。不要當作真實的事。否則，像我這樣的人，將被人極端貶抑。」

於是，生起強烈的懊惱，向上師敬獻曼荼羅，衷心地祈禱，請求賜予加持，使自己修練夢境成就法無災殃，請求加持在修習三摩地時，體會法性遊戲平等一味，白天專心地想望上師加持。晚上到了睡覺時，心中生起勇氣和自信，說：「我馬上做夢時，不害怕、不畏懼、不畏縮火和水等夢境，不受損失，對它們施行禁戒行。」結合守持任何一種夢境而入睡。

守持夢境時，不把出現的這種，或那種神變執為實有，對之實行禁戒，於是自解。這是以運用有關幻變的三摩地為道之方法。

②對治緣起的加行

另一種是，在夢中出現火為害時，白天階段觀想頂間脈輪的「ཧྃ」字亦即菩提心，伴隨音韻，它降下十分清涼的甘露流

，裝滿了中脈。夜間睡覺時，心中想到，夢中景象是風、脈、菩提心的本色，我修習三摩地，用月液菩提心之水流，熄滅滋養赤分火界的神變景象。在守持夢境時，作以上觀想，於是夢境清淨。

同樣，對夢中水之爲害，觀想燃起猛厲火，焚燒壞習氣憑依的所有脈道，全身是火。在夢中因風，而心散逸，則觀想脈輪之脈瓣是金剛、劍鋒輪等光亮、堅固、顯赫的標幟。對夢中深淵的災難，則觀想狂風，摧毀情器世界的一切實有法。繼而，不以任何爲所緣。

以上諸種觀修，同前者一樣，要日以繼夜地想望、修持，那些神變逐息滅。觀想猙獰的鬼怪、野獸等，隨某一大種的主色而變化，從而認證是各個大種的原形，遂成就夢境法。這叫做「對治緣起的加行」。

③ 顛倒緣起的加行

再者，另一種是，夢中火爲害時，觀想自身是更大的火堆，壓倒夢中先前的火。同樣，夢見水、風、深淵、鬼怪等，全可應用此術。這叫「顛倒緣起的加行」。

上述三種對治，能順利地斷除惡夢，是教誡的神聖關鍵。

◆◆◆回遮夢境散失

　　剛剛守持夢境，尚未有功夫修練就醒來，叫做醒時散失。應強烈希求說：「勿睡醒！」繼之，剛守持夢境，就上引下體氣息，翻轉心識向下，憶念暗處【註7-16】，從而三摩地穩定。雖無醒時的妄念，但守持夢境時，對夢境的迷亂，生起強烈的執為實有之心，並以憶念守持，若不能回遮，叫做迷亂散失。強烈希求勿迷亂，心專注於心間光澤青藍色的不散明點【註7-17】，說：「這就是夢境。夢中景象無自性，可隨意改變。」

　　因修練「改變法」的諸多支分，遂自我解脫。把極端迷亂之境守持，無外因而生，但憶念不散逸，若在一念之後，出現的連續一念不興旺，不能引導下一念，因為遺忘憶念，故叫做遺忘散失。強烈希求地思忖到，勿遺忘憶念。在我守持夢境時，為了憶念不出差錯，掌握住處、友人、舉止的狀態，仔細分析，心想，它們均無變化。接著，在守持夢境時，心想，自己的住地是此，臥處的形狀是這樣，臥姿、住在附近的友人，和陳列的資具，是這樣或那樣，考察他們究竟如何，卻未發現究

竟如何，若出現別的狀態，思忖說：「唉！這是由於我等記憶不清所致，沒有如是顛倒的事。因此，應隨念過去存在的狀態。」考察之，會在某時發現究竟如何。在如實目睹時，說道：「我的異熟身存在於臥處，在任何地方意生身【註7-18】都無質礙，可前往任何地方，可任意改變，均如願以償，是為以所修各種神變為道，亦是前文所述，按照「改變」、「增添」來抉擇修練。

消除三種散失，異品障礙便沒了，隨即出現夢境幻身三摩地的效益。

發揮效益，效益僅同夢境和合。倘若無論怎樣都不能守持夢境，則應首先積集資糧，斷除對世間的貪著，猛烈地祈禱上師，把白天一切顯現真切地視為夢境。如是，必能守持夢境。修練亦與此相同。努力結合猛厲火、幻身、本尊身來修持，甚為重要。

守持夢境後，空性，是本尊在夢境所說之法，連自他以及詞語均無。迷亂消失於感覺。修持中，轉非真實為大手印雙運，詳察夢境，是否宛若白天所修之幻身。此是光明成就法的前提。

關於夢境的自性，不論是否能修練有相三摩地的諸多變化，在明悉夢境時心中思忖到，我要在此夢境中，觀修空性三摩

地，隨即長時修習，如下等至：境和有境的所取、能取的迷亂，在原地消散，若極端諳熟自心的自性——明空無執的眞實，則能將夢境成就法，納入光明成就法，而無需觀待下文所述的光明成就法之秘訣，僅僅憑依此，修道和證悟，就清淨無垢。這就是和合夢境的敎誡，天資殊勝者的瑜伽法。

第三節 觀修夢境爲幻術

觀修夢境爲幻術。勝義夢境成就法，在抉擇夜間夢境是幻術後，再次和合夢中景象，進行觀修。

⬦⬦⬦大夢境

《六法詳論》說，「大夢境」是心中思忖到，就在現階段，我等睡在世間的大夢境中，無明之眠來壓抑，過去無始以來的習氣，滋長流轉【註7-19】的威勢，從而做了諸多夢。因此，就在此生，隨時隨地不遺忘，了知夢境的回憶，以「改變成就

法」等教誡之所有方法，在此生修證成功，使道智究竟。繼而又思忖到，適度地修練所抉擇的「改變」、「增添」、幻化和淨土。倘若在夢中，按照「改變法」能改變自己的身體，這不是夢，我等未睡著。這些顯現有質礙，真切地感覺到是真實的。對此，我現在修練，也是成就不了的。

應再三思慮，生起分別心後，能不能改變自己的身形？顯然是由於壞習氣的串習力牢固、不牢固的差別所致，我等修持甚深教誡，由於定力大小的差異，遂有改變自己身形難易之分。因此，對諳熟教誡，我要十分精勤和認真，不沾染懶惰和懈怠之污垢。

❖❖❖三摩地

心想現在我不睡覺，是深重的邪分別。只能分析為，瘋子宣稱說我不瘋，只能視為小孩昏昏欲睡，卻說我不睡覺。對使用了幻術真言的玩意兒，卻不認為使用了真言。同樣，我等深睡，產生大夢境時，未發現和不了知是夢，則我比瘋子更加神經錯亂，比迷亂者更加迷亂，比愚昧者更加愚昧。像我這樣的人，在反省自己的過失後，應全面地致力於消除顛倒心。思忖

到，現在不對這些彷彿是真實的事物，進行成功的觀修，何日才是出現成就之時？獲得無疵瑕寶貴的暇滿的人身，被合格的善知識攝持，掌握了不顛倒的教誡和教導，自己具備了修持的緣分，在如此之際，從輪迴的大海中解脫出來、現證真實義的時間已到。因此，要修持甚深的秘訣，不能疲沓剎那。於是白天修習晚上的全部修持，總有一天，要出現晝夜無別的三摩地，關於幻變成就法的三摩地，便完整了。

勝義夢境亦即大夢境，它是以幻變成就法三摩地為基礎，生起次第和圓滿次第究竟，任運天成證得善逝身智慧流轉。是為教誡的殊勝關鍵。

有的人稍稍守持晚上的夢境，卻貪著於修練，自信地說，這麼做可消除中有的恐懼。若不修練勝義夢境，（心）不會徹底清淨。因此，以不了義夢境喻為道，設法通達未了解的勝義夢境，這就是指導初學者的辦法——設法說明的部分辦法。

❖❖❖末時夢境

有的人入睡後，夢見自己死亡，又夢見鳥和野獸，吃自己的屍體、料理各種後事等。此時考察自己是否死亡了。明明未

死，卻不能阻止出現這樣的景象，什麼迷亂的景象，都可顯現，雖然感覺死亡，但明明未死。夢見我等現在，真正罹重病，遭受死亡苦痛的折磨，夢見屍體被拋棄等諸多景象，它們明明是夢中景象，全然無自性。未死亡雖屬實，但夢中卻顯現為死亡。夢中景象決定，是純粹由極端迷亂的心，製造出來的。不了知此真情，卻夢見我已死亡，其他一群又一群的人們也死亡，我死後，軀體成了這樣或那樣，心已成了這樣或那樣。生起無邊的緊緊執持，為實有之妄念，是極端愚蠢凡夫的感覺。智慧眼被白內障覆蔽，對親見真實義而言，成了天生盲。因此，夢中死亡的景象，不論怎樣真切，我用此大夢境法來抉擇，夢中死亡的景象無自性，從而增盛信心。在對末時夢境，和勝義夢境詳細分析和解釋後，進行正確的觀修。

明悉夢境，就不會將夢中死亡景象，信以為真。同樣，也不會執生、住為真。於是，進入遠離一切戲論的甚深中觀道。以末時夢境為道，也是極深奧的教誡。

由此，引申出來，末時夢境法，表述綜合了觀修中有成就法，和夢境成就法的所有廣大教誡。由前文所述，可了知此理。簡略的三類夢境法，教誡概括了大部分實修。若欲詳知，請閱《夢境三聯論》等

書。

　　若白天嫻熟幻身法三摩地，晚上夢境迷亂，就自然清淨了，夜間諳熟以夢境守持、修練白天的觀修，但仍要抉擇白天的幻身法。如是，決定是唯一的道次。

　　以上所述，是上師所講的實修傳規——各種夢境成就法、幻身成就法。

　　再又，觀待消除四位的迷亂，遂有消除迷亂的四種根本教誡。應知，為了諳熟各個修持的次第，遂作如斯表述。

❖❖❖夢境法的餘義

　　修習夢境法，據謂是中有法的前行。夢境的本質，是藏識上的唯一意識（疑為末那識，亦即染污意）與持命風一起，在體內的各種顯現，心未外出體外，也未進入真實境之中，應視夢境，僅僅同幻身相同。那麼，夢中顯境的內因為何？藏識上存在各種業的習氣，對其影像能取之心，加以虛妄分別。現在心中作意於睡蓮，遂出現青色和葉子等景象，所謂的此睡蓮，除了貪著的心識外，未得有別的。夢境與它相同。諸法似夢。了知世俗假有如斯，修練「增添法」熟練，於是中有和現在，是幻變也就成立。在夢中，不要一旦能幻

變就驕傲。《般若經》說：「白天修習般
若波羅蜜多，（證悟）若增長，夢境中修
習也增長。」如謂：

諸法猶如夢幻般，
不可名狀不可執，
全部出自業和因。
煩惱諸種因和業，
非如正理心中生，
非如正理的作意，
安住清淨心性上。
任何清淨不安住，
諸佛為了通達此，
演講諸法如夢幻，
如斯通達且駕馭，
形成睡眠和夢境。
平庸迷亂醒時有，
因此上士聖者們，
無貪修練夢和幻，
現證雙運妙果吧！

光明道寶炬教誡

◆正行六法之4◆

第一節 修習淨光成就法的次第

光明道寶炬教誡。具德那洛巴說：

睡眠夢境分際點，
法身自性是愚痴，
離言光明安樂境，
繼而封以光明印，
名叫光明的教誡，
譯師知否心無生？

又，據謂有基位光明、道位光明、果位光明、修道光明、證悟光明，甚為眾多。

密勒尊者說，修習淨光成就法的次第是：憑依身體要點，進入臥處、憑依處所要點，認證所修、迎請清智尊【註8-1】擒住無明之牛、直指定慧，和發揮後行光明的效益。

首先在寂靜處用溫水沐浴。繼而，次第塗抹小香（尿）、酒、熔化的脂肪──若無，代以酥油。接著，塗抹芳香，斷除身體勞作，悠閒而居，依止方便智慧之食，守護睡眠三天。

◈◈◈憑依處所要點，
 認證所修

憑依處所要點，認證所修，分為四點
：時間要點、處所要點（原文如此）、身
體要點和所緣要點。

1.時間要點
下半夜至日暖前，入睡至產生夢境前
是風息入中脈之時。

2.處所要點
正如轉輪王的威勢，不超越四洲，自
心活動範圍，不超越四大脈輪。平時心住
於臍間脈輪，睡眠時住心間脈輪，作夢時
住喉間脈輪，入定時住頂間脈輪。淨光成
就法一心傾注心間法輪。

3.身體要點
右側體臥，以右手拇指，輕壓頸部顫
脈動管，左手手指，置於鼻前，作獅子臥
姿，或端坐而睡，頭朝東方極喜淨土。

4.所緣要點
清楚地觀想，心尖朝上，內中為藍色
八瓣妙蓮，正中是藍色「ཧཱུྃ」字，四面的

蓮瓣，前面的有白色「ᨨ」字，右面的有
黃色「ᨵ」字，後面的有紅色「ᨷ」字，
左面的有青色「ᨩ」字。

❖❖❖ 以智慧眼，
擒住無明之牛

　　就是智慧眼，係監視者，無明之牛即
弟子，對二者來說，好比用細繩，把牛拴
在金橛，用寶錘驚醒無明之眠。

　　首先，把一根長達一尺的棉線，拴在
弟子的頭髮上，再把弟子的頭髮，拴在上
師的無名指上。寶錘，指頂端套布套的長
達一尺的細木條。弟子首先向上師敬獻薈
供曼荼羅【註8-2】，強烈祈禱佛語傳承的
上師說，請加持弟子我，守持光明。點燃
能燃一夜的脂肪油燈，把以大肉（人肉）
為飾的朶瑪食子，視為馬，以食物獻新供
養空行，上師閉關修行，守護明點，修習
上師瑜伽，祈禱上師。

　　一旦瞌睡，形同死亡，四大隱沒的次
第是：最初瞌睡時，心識隱沒於地、水，
感到身體沉甸甸的，神志昏憒，口水漣漣
；隱沒於水、火時，額間熱烘烘的，緊閉
眼；隱沒於火、風時，鼻子發出呼呼的強
烈鼾聲；風息隱沒於靈魂時，白天的妄分
別受阻，不產生夜間的夢境。在此期間睡

【譯註】

8-2 薈供，佛教行者，觀想憑
　　借神力，加持五妙欲及飲
　　食，成為無漏智慧甘露以
　　供師、佛三寶及自身蘊、
　　處、支分三座壇場，積集
　　殊勝資糧的儀軌。

眼的光明，是明空無中邊，宛若虛空，不可認證，十分清晰。應通達之。繼而上師說，我如此拉線，用木棍打，若守持光明，則觀修所守持的剩餘部分；若未守持，則再次觀修，不要回答我。再又，上師說，若守持住了，外部徵象是，器官的光澤十分明亮，不打鼾；若未守持住，則拉線和金橛，擊以寶錘，它使弟子明白記住睡不醒的教誡。

❖❖❖直指定慧，有頓時類

直指所守持者，次第生起類——憑依儀軌，結合感受來直指。頓時類守持光明無一定，應相信它。次第生起，類直指心，首先臨近睡覺時，平常一心傾注「ॐ」字，對境的粗分分別心隱沒，通達明相和空；短暫睡眠時，專注「ཧ」字；對境的細分分別心完全隱沒，增相和極空更加短暫；專注於「ཨ」字，極細微的分別心隱沒，出現得相和大空【註8-3】；在極短睡眠時，專注於「ར」字，所有分別心隱沒，出現得相和一切空；欲短暫睡眠時，專注於「ཧྃ」字，八十種分別心完全隱沒，認證大光明。或者短暫睡眠時，四十種貪欲分別心被阻；睡眠較為短暫時，三十三

種關於憎恨的分別心被阻；睡眠極短暫時，七種有關愚痴的分別心被阻，出現光明法身的真情【註8-4】。繼而，一旦睡醒，就日以繼夜地，不斷觀修。

消除修習淨光成就法的障礙，可從上師口頭了知。

❖❖❖發揮後行淨光的效益

分作兩點：有戲論和無戲論。

1 有戲論

觀想前方半天空中藍色的「ཧཱུྃ」字，字如琉璃，極為明亮，分別心不能使之中止。繼而，若生厭，則觀想「ཧཱུྃ」字作為五部如來的自性，元音符號「ༀ」隱沒於「ཧ」字，「ཧ」字上有新月，新月上有圓圈，圓圈上有「ད་ལ」【註8-5】二字，二字明光熠熠，在空性無分別意境界中入定。若對此生厭，則觀想本尊空明之身，其心間的藍色「ཧཱུྃ」字融化為光，空明之身充盈藍光，本尊身增大，等同虛空，在此境界中入定。

【譯註】

8-4 光明法身，指示寂的佛身。

8-5 「ད་ལ」，讀為「陀羅」。

②無戲論

應了知現在的各種景象，如鏡中影像和水中月亮，僅僅是顯現罷了，自性不成立。在後得位，顯現爲先前的幻身，並可做任何事情。具備如是之精勤，不觀待時間，此生或臨終時，即可生起十地的證悟。

《六法詳論》說，在此世尊釋迦王，把他的法稱爲光明海。《般若八千頌》說：「心者無心，心之自性是光明。」所以，一切有情的原始心，是自然的清淨光明，諸法唯一不滅的遍主。如謂：

一切種子是心性，
顯現世間和涅槃，
賜予所欲之妙果，
敬禮，如意寶一般的心。

從此語便可了解到心是一切的本體。

心的自性是光明，
宛若虛空無變化。
由於不了解眞實，
從而出現貪欲等。
本無新有的客塵，
不改心爲諸煩惱。

此語是說心，本來清淨。

任何所思此心無，
入定沒有任何事，
正確看待真實性，
親見真實方解脫。

此語是說，以存在的真情為道，遂得
解脫。

如是，本性的品質，自然光明，諸法
的法性，是自己的心性，它自性清淨，任
運天成，遠離一切戲論，此狀態離言絕思
，是般若波羅蜜多。

非有非無非謂非如彼，
永不減少無有生和滅，
無有增益亦無那清淨，
所謂清淨僅表述勝義。

如所說，本體之實況，如此罷了。若
不通達，則不能證得真實義。見解與證悟
聯繫，甚重要。

又，按照師尊教誡所說，真切地通達
，內外諸法自性清淨，遠離性相之污垢的
空性，永遠不偏離此真實。如斯，叫做直
指基位光明。若欲詳知，請閱《大手印教

誠》之詳述。

第二節 所緣要點之修持

　　修持有四：身體要點、時間要點、處
所要點和所緣要點。身體要點與夢境成就
法相同；時間要點是睡眠與白天，同於夢
境成就法【註8-6】；處所要點是心間法輪
；所緣要點有四：未守持者守持之、守持
者堅守之、堅守者發揮效益、恢復固有自
性。

❖❖❖未守持者守持之

　　未守持者守持之，即守持拙火和幻身
。守持夢境者，在寂靜處祈禱上師，向空
行散施食，專注地心想，要守持光明，觀
想自心為蓮花【註8-7】，蓮花正中有藍色
的「ཧཱུྃ」字，前面蓮花瓣有「ཨོ」字，右
面有「ཏ」字，後面有「ད」字，左面有
「ཟ」字。心想，如是一切顯現均係智慧
的幻變，雖然顯現，卻無自性。此觀修法
可能守持光明。修習一座。

【譯註】

8-6 原註：拂曉、天亮、日暖
　　是守持的時間。

8-7 原註。蓮花生大師說，光
　　明有共通光明，和殊勝光
　　明。共通光明是一切境不
　　顯現，出現宛如日出的景
　　象。殊勝光明，是一切景
　　象，彷彿如日月星曜散
　　布，自性不成立，出現諸
　　境比未蔽覆更明，卻不可
　　認證的境相。無論出現殊
　　勝或共通光明，都不要貪
　　著，在明空境界中入定。
　　觀想自心為四瓣白蓮，白
　　蓮正中光的明點有蠶豆大
　　小，妙蓮正中色白，前面
　　蓮瓣色藍，右面色黃，後
　　面色紅，左面色青。眼觀
　　法是注視眉間，白毫處的
　　空間，在無分別意的狀態
　　中入定。繼而，視線稍移，
　　觀想眼光所注視的目標上
　　有一白色的「ཧཱུྃ」字，
　　「ཧཱུྃ」字放光，照射到世
　　間出世間、情器世界萬物
　　上，所有一切化為光團，
　　聚集過來，融入「ཧཱུྃ」
　　字。觀想「ཧཱུྃ」字最後融
　　入自身心間，五個彼此貼
　　近的明點。心中思忖到，
　　如是，一切顯現均是心的
　　幻變，心的性相雖顯現，
　　卻無自性。在思維過程
下接321頁

繼而，夜間睡眠進入光明境界。觀想心間的「ཧཱུྃ」字【註8-8】放光，收攝整個動靜情器世界於自身，身體又收縮為「ཧཱུྃ」字，觀想它是蠶豆大小的光點。入睡時，目前的感覺隱沒，在未產生夢境前，出現明亮而無虛妄分別的景象，它不是酣睡，恰似瓶罩中的油燈，隨即加以認證。詳察助伴等人是否喚醒自己，自己是否守持。如果守持了，則出現樂空與明空混合的景象。

❖❖❖ 已守持者堅守之

白天觀修堅守光明。身體要點同猛厲火成就法，體姿要盡量舒適。眼觀方法是專注眉間白毫或天空，觀修無分別意。若不能安住於此狀態，則觀想天空中的「ཧཱུྃ」字。「ཧཱུྃ」字放光，收攝一切，入定於明空境界。認證所有妄念，觀想收攝於明空境界。此種觀修晝夜所有景象，和合於明空境界，甚為堅穩。

❖❖❖ 堅守者發揮效益

蓮花生大師說，一心傾注心間五彩光

上接320頁
【譯註】
中，觀想五種合而為一，充滿虛空，如旭日東升，滿天明朗，入定於無分別意境界。

8-8 原注：蓮花生大師說，觀想自己心間一個白而明亮的「ཧཱུྃ」字，「ཧཱུྃ」字放光照射到世間出世間、情器世界萬物，它們化為光團，收攝光團，融入自身，身體本身也隱沒於心間的「ཧཱུྃ」字。「ཧཱུྃ」字熔化為光，光點有蠶豆大小。臨睡時，觀想蠶豆大的光點增大，充滿虛空。

瓶，抉擇睡時愚痴，是清淨光明；守持心於眉間三角形，骨頭內藍色的明點，它雖顯現，卻無自性，抉擇憎恨，是清淨光明；一心傾注私處火星似的紅色明點，抉擇它，是基位光明，貪欲是清淨光明。修持一座，或另外修持。入定於無氣息吐納、縛結與開脫境界，抉擇它，是道位光明；自性空而公正不偏，自性明而不滅，悲憫遍布，無戲論，抉擇它，是果位光明。若產生夢中景象，因先前守持夢境，故了知是夢。其時，照舊在此夢中觀修，守持爲明而無妄分別之境界。若以此術，不能守持，則守持心於眉間三角形，骨頭中的藍色明點，它雖顯現，卻無自性。或者據說，一邊觀想心間，五彩光匣，一邊入睡，遂出現一切虛妄分別，明而空的景象，或者樂空合而爲一的景象。

都松欽巴尊者說：「觀想神聖上師，住在頭頂，向上師祈禱，使自己通達光明成就法。上師熔化爲光，以瑜伽母的行相，安住於心間白色光蓮的正中。在瑜伽母臍間，三角形的法源（女性生殖器）中有一風心相，混白而紅的明點，光彩奪目。瞌睡來時，觀想心間瑜伽母放光，萬物化爲光。」

1 以風、脈、明點守持精氣

1.把脈視爲精氣

仲·袞邦巴在其草稿中說，若欲以風、脈、明點來守持精氣，則心中明白，顯現自己變爲本尊神，從體內正中至上方，中脈粗細如麥穗，具備四種性相，舉例來說，它如豎立的晶石柱。守持心於心間，觀想心間的光，把體腔內各處，映照得明明白白，猶如油燈照亮屋子。想望守持光明，睡臥便能守持。這就是把脈，視爲精氣。

2.把風息視爲精氣

前行次第完畢後，觀想體外景象，都生在由珍寶構成的佛國淨土，在用珍寶建造的光輝的無量宮中，充盈無量的佛和菩薩，排出的氣息，觸及那一切。吸氣時，外界一切，收斂爲無量光芒，由鼻孔進入體內，自己整個體內，充實得滿滿當當的。心中希求，同上文所述，睡臥即能守持光明。

3.視明點爲精氣

前行的諸種次第完畢後，觀想自己是本尊神，頂間脈輪明亮的明點猶如圓月，

明點放射無量光芒，自己體內一片光明。其後，光芒由汗毛孔外射，照亮自己的住處，乃至所在的地區。懷著如此強烈的想望睡臥，遂能守持光明。

②三重天守持法

若欲詳知，《六法詳論》說，使未守持者守持的秘訣是，明白地觀想，具有十萬個太陽威光的神聖上師，安住在自己的心間，篤誠地祈禱後，上師隱沒於自身。心中希求到，我要守持光明，再三觀想自己心間的「ཧཱུཾ」字化為不動佛或他的受用圓滿身，一心傾注其心間藍色的「ཧཱུཾ」字，「ཧཱུཾ」字極微小，好似用毫毛畫的一般。由於希求守持光明，專心致志地記憶，故能守持。

馬爾巴譯師尊者說：「觀想自己為本尊神，在空明的體腔正中，中脈顏色蔚藍，有中等箭桿長。一心傾注於心間或眉間。希求守持光明，結合不斷的憶念、觀修，必能守持。」

如是，用此三重天守持法，和另外的守持法──先前介紹的守持法，認真修練，必能守持。

如是之守持，雖在酣睡中守持，也能記憶光明的自性，心中有信心地想到，此

即此矣，叫做守持光明。

　　再者，有所謂「粗糙守持」和「細膩守持」兩種不同的守持辦法。其中「粗糙守持」，是強迫剛猛的氣息，流入中脈，產生無量的巨響，身體如輪一般，不自主地轉動，從而遭受禍殃，出現極端苦痛的感覺。對此，先前已諳熟者，若不能守持，顛倒地對待鬼怪等景象，以致釀成障礙，卻修等引【註8-9】認證說，這就是光明，從而實行了前定之事。它不能調伏少許風、脈，或者強有力的粗分心風者，會出現這類景象。「細膩守持」，不產生這般令人驚駭的景象，順利進入光明境界，不管如何，身心充滿喜樂的滋味。

　　修行所得記憶力，具足清淨，它和安樂構成光明，微弱亮度的光明，好像月亮映照空房；中等亮度的光明，宛若登山頂，目睹各方；亮度強的光明，使具有殊勝證悟者，看見空性的各種清淨能所二取，閃爍之至。有亮度的光明、自他所取和能取所，攝諸法無所緣，猶如清淨的天空中央、符合空性的實際，及無分別意的光明，此三者之中，出現任何一種，或兩種，或三種俱全的景象，說此爲光明，我將修持等引。若生起清淨的憶念，叫做守持光明。再三諳熟它，就不耽著妄念光明的所有性相。

【譯註】
8-9 等引，又名定，平等住，根本定。修定時一心專注人法無我空性所引生的禪定。

若能守持夜間的光明，在晚上觀修，進行回憶，所出現的景象，僅僅如此。若不出現那樣的感受，則明白地觀想前方天空中，楷書體的「ཧཱུྃ」字，它色藍，長一肘，向各方放光，內外情器世界全都化爲藍光，收攝於自身，自身也化爲光，隱沒於前方的「ཧཱུྃ」字，「ཧཱུྃ」字的元音符號「◌ུ」隱沒於「ཧ」字，「ཧ」字頭上被斬斷頭，換爲新月，新月上是圓圈，圓圈的自性不可得，宛若虛空一般，在無分別意的境界中，入定修持等引。此術在心中，生起白天的光明，大手印，明空一味的三摩地。白天之時精勤地，僅僅修習它，晚上的體驗，就十分穩定，因此叫做使之堅守的秘訣。

③ 發揮效益

發揮效益分三點：發揮安樂光明的效益、發揮明亮光明的效益，和發揮無分別意的效益。

1.發揮安樂光明的效益

白天長時修練前文所述，甚深明亮的拙火，夜晚睡時，觀想上師，或者行相殊勝的金剛持之身，或者佛母之身，安住在三脈會合的三叉口，修練控制下行風的功

法，生起強勁的體驗。在此狀態中，不失
掉體驗慢慢入睡。是爲發揮安樂光明之效
益。

2. 發揮明亮光明的效益

白天抉擇介紹幻身成就法時，敍述的
內外萬物、神佛和天母、善逝的無上壇場
，專心致志地觀修。入睡時，一心一意觀
想具有月亮座、無垢之傘、坐褥、靠背的
神聖上師之身，宛若無垢的水晶，或明淨
的寶鏡，十方淨土、眷屬、祖師和不可思
議的所有宏化事業，頓時全部顯現在心間
。智慧不高者，僅守持心於上師，極爲明
亮之身，伴隨修練極其柔和的瓶氣入睡。
是爲發揮明亮光明的效益。

3. 發揮無分別意的效益

白天生起遠離一切戲論、甚深、無緣
、深處穩定的三摩地。到睡時，觀想眉間
藍色，或紅色的法源（蓮花），正中是明
點或「$\frac{1}{3}$」字，或金剛，或彎刀，或上師
，或光輝熠熠的本尊身，不離大手印的信
念入睡。是爲發揮無分別意光明之效益。

修習此三類功法，應結合特點，何種
所占比重大，何種所占比重小，應善於增
減，於是欲特別獲得的成就，便順利獲得。

❖❖❖恢復固有的自性

熟練地修行的瑜伽師，斷除身、語的各種功能，和心之全部收放，觀修顯現景象的自性，修習等引，遠離計較和挑揀。此術能在無分別意三摩地境界中，現證大光明。

經具德上師，闡述的基位光明，亦即法身的本質狀況，作為晝夜光明之道，其果報，是關於本質之義的究竟證悟，即現證四身、五智、金剛大樂的光明身，從而果報圓滿。

如是，恢復固有的自性，包含於抉擇基位光明、修持道位光明，和現證果位光明三種修練中。

第三節 光明成就法之餘義

拉哇巴大師說：

為時十二載之內，
入睡光明景象中，

獲得大手印成就。

《喜金剛續》說：

不要捨棄睡眠，
不要阻塞諸根。

一般而言，光明的含義是，酣睡等時，妄念到了藏識上，雖然同自己一樣，但與無明混爲一體，釀成迷亂。此時用憶念，加以控制，色、聲等行相雖燦爛，但未受尋伺染污。妄念雖不變，但隨時隨地出現，宛若水晶球，放置在手掌上的一種景象，是爲修習順利。

睡眠夢境間隙時，
愚痴有法身自性。

基位光明同中，有出現的光明無差別，若能以所認證的憶念，來守持，即爲道位光明，它轉變爲大圓鏡智，決定是果位光明。以證悟之智來守持，並與四禪【註8-10】相聯繫，其時以潔淨的寶鏡爲喻：

隨時顯現無妄念，
叫做道位的光明，
不分根本和後得【註8-11】，

一切諸法平等性，
宛若虛空善逝意，
請證道位之光明。

第九章

中陰道的死心敎誡

◆正行六法之5◆

第一節 六種大種中陰

關於中陰道的死心教誡，那洛巴尊者
說：

睡眠夢境之中陰，
和合往生中陰心，
具備報身的自性，
夢境中陰相和合，
任運往生的關鍵，
名叫中陰的教誡，
譯師諳熟夢境否？

《六法詳論》說，關於中陰的教誡，
有四：雙運四身之中陰、自證智慧之中陰
、時際自性之中陰，和無誤緣起之中陰。
但是，密勒日欽法主說：「若明白了知六
種大種中陰的情況，將順利地通達真情。」

又，勝義法性的中陰、自性夢境的中
陰、顯現生死的中陰、夢境睡眠的中陰、
最末世間的中陰、生住承襲的中陰，共計
為六種。

✧✧✧勝義法性的中陰

　　諸法的本質，是自性清淨的空性，不
散大樂金剛心，俱生智，全是本來清淨的
，不墮是、非、有、無、常、斷等任何邊
。因遠離諸邊，故名言（名稱、概念）爲
中陰。直指它的辦法之一，是憑借《方便
智慧續》的精髓，通達明空俱生智，和樂
空俱生智，從而獲得共通成就，和不共成
就。這叫做正見中陰，或基位本質中陰。

✧✧✧自性夢境的中陰

　　雖守持一切不超越勝義本質，但明明
無自性，卻顯現，此迷亂是不能扭轉的。
回遮的辦法有：共通的、不共的、以能修
無上殊勝道之辦法爲所緣，成就修證功德
之異品。此處暫以「不共的」和「以能修
無上殊勝道之辦法爲所緣」，作爲主要回
遮辦法，灌頂使之全面成熟的行者，無顛
倒地把道位生起次第，和圓滿次第，合二
爲一；把神聖上師的敎誨，無絲毫差池的
眞實關鍵，作爲修法之道。因爲它不墮現
分、空分和方便智慧分離之邊，故算作中

陰之名言，是全部道次之內容。

✿✿✿顯現生死的中陰

　　所有的顯現中，特別是從身、語、意
的顯現、相續和從命、身、根等之顯現開
始，直至消失，僅僅顯現爲幻術和夢境。
因爲它存在，和顯現於生和死之中，故算
作中陰之名言。

✿✿✿夢境睡眠的中陰

　　特別指不遵守身體要點，睡姿極端錯
誤、無心的分位，以及心意和生命的流轉
，全面不動時，全面顯現之內，因顯現出
來。因爲它在入睡，和醒時之中顯現，故
算作中陰之名言。

✿✿✿最末世間的中陰

　　據謂顯現的景象，自然地隱沒於前述
各中陰，再次以四名【註9-1】集聚的行相
，表現各種流轉。因爲存在於死和生之中
，故算作中陰之名言。所謂世間中陰，不

【譯註】

9-1 四名，即四名蘊。受、想、
　　行、識四者集聚成蘊，即
　　意身，謂身心兩分中屬於
　　心之一分者。

335

是指世間流轉時，所守持的一種世間中陰。所謂「最末」不能認定是「生和住世的最末」以外別的。

那洛巴尊者說：「歸納起來，迷亂有三：白天感覺迷亂、晚上夢境迷亂，和中陰業之迷亂。」因此歸結爲生死中陰、夢境中陰和世間中陰。應使白天的感覺不迷亂，守持夢境，守持中陰光明，或觀修它爲幻變。

白天感覺錯亂，是習氣使之錯亂，業使之錯亂，但以感覺爲主。同樣，晚上也感覺錯亂，是習氣使之錯亂，業使之錯亂，但以習氣爲主。同樣，中陰也感覺錯亂，是習氣使之錯亂，業使之錯亂，但以業爲主。

此處介紹，人們共許的所謂世間中陰。雖然據說有「先前產生的世間，有色肉（意爲有血肉之軀體）」、「將來出現的世間有色肉」等多種形體。但所謂「將來出現」是合理的。其情況是，從中陰的依止處，若往生天界，遂出現天界的感覺，叫做「將來出現」。出現天界的感覺，就不往生他處。由中陰依止處，轉變爲天界依止處，叫做「轉變」。同樣，無論非天、餓鬼、畜生等六趣哪一處，出現某處的感覺，和感覺某處，將投生在該處。

所謂中陰「具備無質礙」，須彌山、

住宅對中陰均無質礙。舉例來說，宛若向煙中灑水一般，中陰之身，可無質礙地往返，行走任何地方。但是，母胎和印度金剛座，有交杵金剛，是有質礙的，其他任何地方，可通行無阻。這叫做業之幻變無阻。它不是功德的幻變。業之幻變，可在剎那間，周遊四洲和須彌山等處，舉例來說，人僅憑伸縮手之間，便可想起一切。中陰之身，可瞬間無阻地前往任何地方。

所謂中陰「以清淨天眼，看見同類」，是指以福德的威勢生成，是指在正確地修持靜慮時，以清淨的天眼，親見同類。那麼，正確地修持靜慮，以清淨眼能否看見一切時的景象？非矣。若希求觀看，方可看見，不是隨時隨地均可看見，是由於靜慮時，心散逸才前往的。所謂「同類」，生於中陰的同類者，彼此可看見，舉例來說，若有生於天的同類者，彼此方可看見。同樣，若有生於餓鬼之境的同類者，彼此才可看見。

所謂「以清淨的天眼來目擊」，是說來自色界的中陰者，能看見來自非天以下的中有有情。同樣，來自非天的中陰者，能看見來自人和畜生以下的中陰有情。依此類推。據說此無一定。

◈◈◈生住承襲的中陰

　　所謂「不反覆者食香」，聲聞等小乘，認為中陰有情，產生生為天、人等任何一類有情的感覺，就將變為該類有情，而不退至別的或尊、或卑的有情投生。舉例來說，將投生在天界的一個人，天界的感覺比重大，雖有投生天界以下的惡行，但不退至地獄等，任何處所投生。

　　同樣，出現將在地獄投生的感覺後，雖積善，但不退至善趣投生。同樣，中觀派和純粹的大乘，也有如是見解，但這是不合理的。舉例來說，一個將在善趣投生的中陰有情，雖產生將在善趣投生的感覺，但此時活著的親友們，為了此亡魂宰殺許多有情（指牲畜）進行供施，該中陰身返回死亡處——景象不清淨之地，對此生起強烈的憎恨，以此事作媒介，他將退轉，生在地獄。

　　同樣，貪著中陰時期的財物，或者財物被別的中陰身佔有，對此生起不悅和憎恨，他將退轉，生在惡趣。

　　同樣，為了亡魂，做佛事和念經者們不潔淨、睡眠、心散逸、懈怠、三昧耶不清淨，亡魂了知後，對此感到驚恐，從而

做了罪惡之事，心想，雖然做不淨佛事的人衆多，但這些師父們，未能佑護我，感到十分沮喪，極其不悅，這使他退化，生於惡趣。

同樣，雖產生將生於惡趣的感覺，但在此時，親友們不與罪孽爲伍，行善法，上師、阿闍梨們也身、語、意虔誠清淨地做經懺佛事，這些善事作媒介，也能使之退轉，生於善趣。

但是，這些不反覆者，依據的是中陰身本身的業。一個中陰身集聚了使自己上升的大善業，不以罪孽而退化。同樣，一個中陰身，累積了使自己下降的大業，縱然行善，也暫不能使之退轉向上。

所謂「以香爲食物」，是說受用的食物，是氣味。

有人說中陰身，有些微瞌睡。但（佛）說有睡意，需要所依，在此時，有睡意應有身體。

總之，中陰之心不穩定，輕而飄動，產生的不善的感覺力量強大，故從現在起就修練中陰。其情況是，心想白天六聚識所出現的感覺，就是中陰的感覺；事實上，成就中陰感覺，無需一刹那，於是扭轉貪著。

又，作爲眼睛之外境，出現美色；作爲耳之外境，出現悅耳之聲音，和美妙的

行相，這使亡魂在中陰之時，生在惡劣之處。對出現的妙好安樂的感受，心中思忖到，它非實有，應息滅執相。出現火之呼嘯聲等任何聲音，心想此是中陰的聲音，是擔心自己遺忘的備忘石子，於是不間斷地憶念。同樣地修練。若晚上夢見死亡，則會守持是晚上的夢境。若能守持夢境，則一心傾注今夜，一旦產生夢境，就修練中陰的感受，一旦產生夢境，就加以認證，心想它是中陰的景象，進行修練。如是觀想白天出現的感覺，和夜晚的夢境，是中陰的景象。經修練，天資上等者，無需用功，就諳熟夢境。

有的人白天修持還可以，但是白天觀修的內容，不出現在夢中，這是由於未掌握教誡的關鍵，和想望力微弱的緣故。應虔誠地祈禱三寶，白天生起強烈的渴望，伴隨太息聲來觀修。

有的人白天未修持，但晚上夢中，修持還可以，這是越級者，是前世修行的力量所致。

如是，所有顯現在夢境中陰流傳，所謂的中陰正是如此。

心想所謂的世間，和涅槃是相異而有，還是不相異？考察之，斷定世間和涅槃二者一致不悖逆。觀想彌勒法王，坐在前方天空寬大的寶座上，身邊圍繞眷屬衆菩

薩。觀想自己，被有情看見，極喜。觀想自己宛若相好【註9-2】的菩薩。視父不爲父，視母不爲母。同樣，對財食等任何東西不貪著。觀想說，我要從如毒蛇之窩的輪廻牢獄中，解脫出來，在彌勒法王座前投生，唉唷，多有緣分呀！據謂在臨終時資質上等者，通達光明；資質中平者守持中有爲幻變；資質下劣者，可選擇胎藏。

　　認證中有之光明。心中思忖到，臨死的徵象已俱全，現在死亡，要認證光明。對任何咸無貪著，長吁短嘆。隨即出現明相、增相、得相和隱沒【註9-3】；頂間脈輪的白色明點，以水大種爲性，下行；臍下四指處紅色明點，以火大種爲性，上行，二明點會聚於心間脈輪，必定產生基位緣起徵象的光明，一定要守持和安住於此境界。白天認證了光明，此時通達光明。由於白天修習光明，此時光明穩定。由於白天光明穩定，此時獲得穩定的光明，從而成就大事。據說若必定出現，基位緣起徵象的光明，具足六界的一個人，將漸漸死去，出現上述光明景象，而不是頓時，勿庸置疑。

　　守持光明，和修練光明功力不深，難於安住光明境界。不能安住光明境界，心識就外出，僅僅在人的手伸曲之際，就猝倒。繼之，蘇醒後，出現中陰的紛亂感覺

。此時，資質中平者，將二中陰修練爲如幻，產生中陰的燦爛景象。此時，信念之威勢增盛，通達上師的教誡和自心。出現如上景象，或無論出現何種景象，都毅然認爲如幻不實，認爲中陰是中陰，現在已處於中陰階段，一心想望前往彌勒法王座前的時間已到，應該前往了。於是，將立即在彌勒法王座前，蓮花藏化生。

資質低劣者，在三中陰挑選產門（子宮口）。對此善逝帕木竹巴說：

選擇產門爲第四，
生死夢境中陰時，
修練十分下劣者，
未獲菩提於中陰。
挑選胎藏有教誡，
再者這般地拋出，
心中猛烈地想望，
極樂淨土去化生。
或者觀音的淨土，
縱然入住母胎時，
心中希求出生爲，
婆羅門的轉輪王。
或者利濟衆生者，
大福大貴偉丈夫，
心想何處去投生，
猶如石彈和幻輪，

勿庸置疑去結生。

生有胎生、化生、卵生、濕生。在四生中無論出生形式為何種，在男女交媾時，若生為男性，遂憎恨父親。化生等無論受生於何處、就視該處為四種無量宮，或皈依處、或住地臥處，或財用，繼而耽著。耽著哪裏就在那裏出生。舉例來說，若將化生在不淨的骯臟處，便對不淨的微聚【註9-4】生起香味的觀念，隨即貪著，於是出生在那裏。出現受生的感覺，對受生之處不執著，無愛憎之性相，可選擇妙好的胎藏，如婆羅門辛沙拉，或如轉輪王，或無垢法嗣（人名）等入殊勝之胎位，請求十方眾佛菩薩加持，要入之胎為無量宮，施以灌頂，隨即入胎。選擇胎藏有出錯的危險，業力把妙好的胎藏，感覺為下劣的，把下劣的，感覺為妙好的，故不貪著妙好的，不憎惡下劣的，修持無取捨，為內中的奧妙。

第二節 實修

實修分兩點：實修和求解。

【譯註】

9-4 微聚，佛書所說欲界物質，由地、水、火、風形成色、香、味、觸，其最初最小的實有單位，僅為慧力所能分析想像，名為微聚。

【譯註】
9-5 「ཨ」，讀爲「阿」。
9-6 「ནད」，讀爲「那
　　陀」。

✦✦✦實修

1 資質上等者，
　　認證初中陰光明

　　如經籍所述，臨死徵象齊全後，修持
有三：資質上等者，認證初中陰光明。

　　年梅大師說：「資質上等者，有一種
光明修持法，自出現隱沒時，便專注光明
，心不散逸，同本來的光明無別地混爲一
體，隨即成佛。雖然此無往生，但取名往
生。」

　　或者，身姿如身體要點，發菩提心，
觀想心間太陽上的「ཧཱུྃ」字、「ཧཱུྃ」字放
光，照射到全部外器世界無量宮中情世界
全部有情，它們全部變爲本尊神。接著，
外器世界收攝於內情世界，內情世界諸本
尊，收攝於自己，自己隱沒於太陽上的「
ཧཱུྃ」字，「ཧཱུྃ」字收攝於元音符號「ཱ」
，「ཱ」收攝於「ཨ」【註9-5】字，「ཨ
」字收攝於「ཏ」字，「ཏ」字字頭爲坐
褥，其上爲新月，新月之上爲圓圈，圓圈
之上爲「ནད」【註9-6】二字，「ནད」
二字表空，使自心習慣地，停留在大手印
境界。臨終時一心傾注「ནད」所表空淨

光明大手印境界，進行修習，叫做道位光明，或所修光明。斷氣後，所修光明，與本有自性光明，自然地會合，隨即成佛。據說未曾修行者們，以如是修行，來守持心，也可以成佛。

②資質中平者，修練幻身和中陰二者

資質中平者，修練幻身和中陰二者。資質低下者，修習三中陰，阻塞並挑選產門。

首先，資質中平者，在死時【註9-7】，若先前所修光明，晝夜相連，對此專心憶念，心想業已知曉了基位光明。以憶念來守持光明境界。在臨死徵象齊全後，現世景象消失，在中陰景象出現之前，出現光明，因為有光明停留長短的自在，可長久安住於光明，世稱在中陰城無有。在此種狀態中，以雙運之身站立，利濟有情，是大乘的特色。三界應斷除的妄念，全部被截斷，在此狀態中解脫，與中陰阿羅漢的意義同一。以雙運之身姿站立，悲憫地利濟眾生，是特別的教誡。如是，若光明境界穩定，雖出現初中陰的景象，在此時也修習光明如故，此即現證清淨光明。

二中陰——修練幻身。現在一個諳熟夢境、幻身者守持幻身，臨終時認證中陰

【譯註】

9-7 原註。年梅塔波寶師說，資質中平者修練幻身為往生。二種往生之中，第一種是，在生入睡時，再三觀修前往三十三天金剛持的坐褥，阿木凌噶石板，該石板舉之飛起，摁之鬆軟。顯現為雙運報身之姿站在石板上，修習大手印，隨即成佛。第二種是往生的正行，在臨終出現隱沒等徵象時，心智轉移至阿木凌噶石板上，顯現為雙運本尊之身，卻無自性，宛若影像一般地站立著，在修持光明的境界中成佛；所謂中陰無往生即指此。若初中陰不能守持光明，在二中陰、三中陰等時，修持如故，必能守持光明。再又，白天修持甚為重要，這又叫做極喜往生。

345

為中陰，心想應觀修中有如幻，甚為重要。接著，在出現中陰景象時，生起了知中陰和諸法如幻的信念，如以夢境成就法修練「改變」、「增添」那樣地觀修，逝往淨土和兜率天，是不困難的。

③資質低下者，修習三中陰

三中陰——遮斷並選擇產門。（馬爾巴在《色頓瑪》中說，首先回遮憎恨，遮斷產門；知曉因果、遮斷卵生；知曉明空，僅僅是彩虹，遮斷化生；以憶念和智慧來作媒介，遮斷濕生。）雖無上述諸種功德，但是，戒律清淨，或者已獲得上師是佛的意識，或者獲得較為明亮的拙火，或者生起次第較穩定，這樣的一個人，將成就三中陰。以臨終作媒介，修練往生甚為重要。初中陰將出現於彼世間。

根本位。據謂死後三天半以前的中陰身，同原有的妄念混雜；三天半以後，僅出現下世的景象。如上所述，該中陰了知，將在何處受生，特別是若生為男性，則愛慕女性；若生為女性，則愛慕男性。在此時記憶以上體會，思忖到，往昔就這樣地遊蕩於輪廻，現在不要受其制約。若能僅以愛憎，阻止妄念，則遮斷胎藏。繼之，在中陰期修練原有的體會。是為佛說。

關於此點，佛書云，若在中陰就能看見下世的父母，若對上師獲得先前的信仰，則心想上師、父母給自己灌頂，向上師敬獻身、語、意。

佛說應拔除愛憎之心。又說生起次第要堅穩，將父母觀想爲本尊的陽體和陰體。是爲遮斷照了境【註9-8】。遮斷照了者是，觀想自心爲「ॐ」字、觀想爲本尊神，專注拙火之類的體會，以及僅僅生起有關戒律的對治。遮斷照了境和照了者，應具備三要點：臨終時，原有的體驗清楚、認證中陰時，強烈想望，和不懶惰地棄置上師的敎誡，而應極爲練達。若具備此種條件，死亡本身，就變爲道之助伴，從而中介清淨，同後支分相結合。

都松欽巴尊者說，若此術尚不能阻受生，則現在業力使中陰不受生，而引發力卻使之受生，遂有在受生，和不受生二者之中選擇的可能，若受生，則生爲轉輪王，或善知識之子；僅受生爲平常人，不能利濟有情。若不欲受生，就仔細觀想母胎爲精舍，或者是一個色彩斑斕的法源（女陰），仔細觀想自己在內中，是一尊八面十六臂的吉祥喜金剛，觀想其心間，有一粒白色明點，明點熔化爲光，自己也熔化爲光，法源也熔化爲光。智慧身雖顯現，卻感到變爲無自性時，親見本尊之尊容，

隨即在此中有獲得大手印的殊勝成就。這
是那洛巴尊者的主張。

❖❖❖中陰的教誡

①資質上等者認證說明

若欲詳知，《六法詳論》說，關於中
陰的教誡有三：資質上等者認證光明、資
質中平者修練幻身、資質下劣者選擇產門。

認證光明有二：產生中陰的情況，以
中陰爲道係中陰成就法的秘訣。

l.出現中陰的情況

佛典云：

感覺和妄念隱没，
粗分和細分隱没，
隱没之後的諳熟，
自性光明遂出現。

以上所說內容，是所謂明相隱没——
明增得相次第隱没、所謂妄念隱没——八
十種自性妄念隱没次第、所謂粗分細分寂
滅——諸大種和小種收攝的情況。雖然它

們先後次第無一定，但對一般人而言，應把大種隱沒，視爲主要的。

最初，粗分細分收攝情況是：諸凡患不治之症者，開始走向世界之彼岸（意爲走向死亡），他們命終之際，土隱沒於水，身體不能動彈，感到土往下沉；水隱沒於火，口水鼻涕外流，體內水分乾燥；火隱沒於風，體溫從體表消失；風隱沒於靈魂，外氣斷絕，內氣稍稍不斷。這時，前後各種感覺隱沒，妄念一併隱沒。

明相隱沒的徵象是，外象爲如月亮升起，白光皎皎，內象是現似冒煙之相。此時，憎恨所轉化的三十三種分別心泯滅。三十三種分別心是：離貪、中等離貪、極離貪、羨慕、悅意、憂傷、中等憂傷、極憂傷、忌諱、畏懼、中等畏懼、極畏懼、貪求、中等貪求、極貪求、近取、不善、饑餓、乾渴、感受、中等感受、強烈感受、領會、領會者、領會之所依、各個分別、知慚、慈悲、中等慈悲、極慈悲、欲求、積蓄、忌恨，計爲三十三種自然分別心。關於此，阿雅德畦的《入菩薩行略論》有述。

增相隱沒時，外象是出現日出，或如灑血一般一片紅光的感覺，內象爲現似螢光，忽明忽暗之相。此時，由貪欲轉化的四十種分別心泯滅。這四十種分別心是：

貪著、極貪著、歡喜、中等歡喜、極喜、喜悅、極喜悅、驚奇、掉舉（放逸之心）、滿足、交媾、接吻、吸吮、依託、勤勉、驕傲、從事、掠奪、奉送、愛好、結合俱生喜、結合中等俱生喜、結合極喜、風騷、極風騷、憎惡、善、言辭明白、眞實、非眞實、決定、近取、布施者、催促他人、勇武、無恥、狡詐、殘暴、蠻橫、虛僞。是爲由貪欲轉化的四十種分別心。這在《入菩薩行略論》有述。

得相隱沒於光明時，外象是出現黑暗，如墮昏暗籠罩的深淵之景象，內象是出現心識，宛若油燈明亮之相。其時，愚痴所轉化的七種分別心泯滅。這七種分別心是：中等貪著、遺忘、迷惑、不語、憂傷、懶惰、猶豫。是爲愚痴所轉化的七種分別心。這在《入菩薩行略論》有述。

另外，在上述之時，色隱沒於聲，眼不視色，……聲、香、味、觸諸法隱沒。同時，體內的諸處也隱沒。總之，蘊、界、處等進入勝義壇場，其情況在關於六成就法的《喀爾卡瑪》一書有明述。

與諸種隱沒，全部一致，頂間白分、「ㄞ」字性屬水大種，下行；臍間赤品性，屬火大種，上行；風、脈、心三者的元氣，同時會合於心間，從而出現基位光明的性相，它猶如太陽升起在無雲的晴空。

再又，此時自己往昔諳熟的特殊安樂、明亮和無分別誰占的比重大，主要諳熟何者，它將化爲此時的威勢，無誤地親見（佛之）三身的密意。

2.以中陰爲道的中陰成就法之秘訣

臨終分際，目睹隱沒的徵象，不要恐懼，心想不久，我將現證光明法身，懷著無限喜悅，做到像往日守持光明修證一樣，進入光明壇場。若自己修持能力下劣，則應具有友人激勵等要點（重要條件），斷除損害三摩地的諸禍患，而安住。如是修習，遂出現中陰光明的特徵。其時，如實認證先前諳熟的關鍵本質，出現恰似故友重逢，或遊子回首似的感覺。諸法的本性，住於自性火光明，叫做母光明；由於五種精氣，匯聚之緣起，出現清晰的三摩地，叫做子光明。二者融混無差別，叫做母子光明會合的靜慮。諸法自性清淨的大空，叫做不變法界的光明。樂空無分別平等一味，由於時分的緣故，明空天成自然心，叫做智慧光明。這些化爲一味無別，便算作界心融混，或法界智慧平等一味的名言。僅僅上述，即爲事實上的密嚴刹土，而像愚夫，用妄念來論述的那樣，認爲依止處，和上師個別是不成立的。因此，在法界密嚴刹土自性清淨宮，祖師係偉大

的金剛持，是「具備七支【註9-9】的法界智慧平等一味的本體」。此在甚深續部有述。

因此，修行者在機緣極好之時，應擯棄有關修習的一切掉舉，精勤地修習旃陀離大樂瑜伽法，或光明大手印瑜伽法，就會在生死二者之間隙，獲得光明大手印的殊勝成就。真言真實藏不顛倒，據謂即生可證得無上菩提。然而佛說，此係觀待時間之上中下三者，之中的後者。如是，將獲得決定（指報身所具五種特法）。因具備雙運受用圓滿身的不可想像的流遷——想像之中雲海的生處——清淨所緣加行，故爲殊勝支。

尊者大譯師（指馬爾巴）真正攝益的楚爾大師（即都松欽巴大師）說：「此非中陰，是真正的死有【註9-10】。」這同密勒尊者師徒教誡所持的觀點相悖，密勒師徒云：「如是，夢境和非中陰，它們偏離諸法，含藏於中陰這一真實關鍵。那麼，又該是怎樣的呢？世間出世間的萬物，全都含藏於中陰。具體對生有轉趨之實有，支分等稱之爲『最末中陰』，對此暫時匯聚白分、赤分和心並融爲一體的真實智，稱爲初中陰法身光明。」這也是寶貴的密乘經籍之殊勝意趣。

【譯註】
9-9 七支，修學佛法時加行七法，如積資糧七支、懺罪七支及密乘七支等。
9-10 死有，剛捨今生身命或臨命終時的身心。

②資質中平者修練幻身

1.初中陰光明出現

　　為了即生現證現等覺，往日應修持，精勤地修習金剛阿闍梨傳授的寶貴教誡，永不厭倦。對修證之智應獲得定見。但是，未成熟者們，受精進程度限制，若無這樣的功德，以後出現二中陰的景象。

　　前文所述，一切有情往生世間時，出現初中陰光明。然而，遠離教誡之要點，不會獲得決定，恰似兒童瞧見佛殿似地，雖然感覺，卻不能安住於未認證的狀態之中。以威勢和外因而聚合的身體之各要素，將各不相關；感覺日月等，或上行或下行，靈魂和大持命風，同時從九竅之中的任何孔穴離去。《續》云：

　　　肚臍平安去欲界，
　　　憑依明點色界身，
　　　出離上體無色界，
　　　善趣區分彼三類。
　　　從鼻離去為夜叉，
　　　從耳出去為非人，
　　　天母倘若從眼出，
　　　將成人間主宰者。
　　　從口出去是餓鬼，

從舌出去是畜生，

離開肛門去地獄。

　　由於上述道理，具有在某處受生的業
力內因之靈魂，從這個或那個穴竅離去後
，隨即成為中陰之身。經書說：

　　具備前後世間的軀體，

　　器官齊全通行無質礙，

　　具有宿業幻變之能力，

　　清淨天眼瞧見同類們。

　　這是說，由貪欲和憎恨，轉化的分別
心隱沒時，十分清楚地看見我等下世，將
在叫做某某的地區受生，受生的地方是此
，父體是此，母體是此，彼二者的情況如
此。

　　所謂「前後」，指上世下世，從此開
始叫做下世。受生，即在某世間投生，叫
做「成就其色肉」。

　　中陰有情的眼根，如胡麻花，如斯等
等，實體的諸種器官明明無，卻如夢中人
，見聞色聲等的器官一樣。因為一切齊全
，故叫做「根俱全」。對十分堅硬的金剛
岩，也如蜜蜂在日光中，飛舞一樣，沒有
絲毫質礙，故叫做「無著」。剎那之間到
達所欲前往之地，故叫做「游動」。中陰

之前的業力滋養的神變，十分強大，且眾多，故叫做「具備業之幻化力」。中陰期間，彼此看見，具有靜慮所產生的清淨天眼之對境，故叫做「以清淨天眼見同類」。中陰有情的狀態，如上所述。

2.中陰身受生

中陰身受生，爲有形的有情，是經過五種解脫光路，而前往受生的。五種解脫光路，與五趣類【註9-11】的顏色一致。若憑依白路，叫做天，以氣味爲食，是被恐懼折磨的含識（有情），它受制於風力，連停留片刻的自由也沒有，是被顯現爲十分粗大、凌亂的煩惱翻攪的有情，被無窮悲苦之黑暗籠罩，壓迫不知所措，彷彿被強勁的業力之風，刮至各方似地，身體呈現十分衰弱的行相。

爲了克服如此之恐怖，應在此生認眞、如實地修持上文所述夢境、幻身成就法之教誡，從而獲得信心。若在夢中和現前（現實）有正確無誤的徵象和體會，則在時間要點的決定時刻，能夠修練有關受用圓滿身的教誡。

正確無誤的徵象爲何？指白天之時，生起清楚明白的如下信心：這些顯現如夢似幻，自性清淨，叫做「習智之量」。若產生是否是幻變之類的疑慮，則是返回輪

廻之時。若不自主地，受制於執持對境之外緣，爲實有之心識，叫做「習氣懷恨之味」。不是由於信念之憶念，進入世間，叫做「偏離慈愍之處」。倘若對達到智慧標準，無任何疑慮、強烈的對境外緣，也不奪其心識，以及能夠隨意地延長信念，停留時間，則就越過了返回輪廻的三個錯誤時間。應知這就是所謂的無顛倒。對夢境，也應僅僅按此分析，將取得類似的不顛倒之徵象。

　　瑜伽師以自己信解之作用，修練命、明點的金剛瑜伽法──明空光明信念，或上師的甚深秘訣，或修練本尊身瑜伽，或以某種不淨幻身三摩地爲道。上述修法，又以中陰成就法爲道。

　　當感覺前文所述，隱沒之諸種徵象時，應生起強烈的想望，做如下觀想：啊！初中陰之智慧大手印，殊勝智，雖然我不能以福德之力來修習；但是，我卻因具德上師的恩德，稍微獲得通達諸法決定，是幻術的潔淨之心，而且具有極大精勤、奮勉修習的些微定準。雖然不能認證、守持初中陰，卻要以三摩地修練二中陰。隨即猛烈地祈禱上師，斷除心散逸的諸種逆緣。具備此種美妙的中介而安住。心中由於未得到灌頂，焦急得如發昏一般。若不能通達光明法身，則感覺中陰身；其時，三

天半內有時清醒，有時不清醒，不能斷定自己已死，或活著，混亂雜沓的景象攪心，心識具備紛繁的散逸。一旦清楚地出現確定自己已死之心，將清楚看見陳舊之蘊（自己的屍體）、親屬們悲傷的情景，以及他人享用我掠為己有的資財，等等。

對從前未具有教誡信念者們來說，看見如斯情景，卻不能以所修憶念來守持。正如有的人，在睡眠夢境中，夢見自己死亡，遺體被火化，或拋入河中等眾多幻覺，但不會生起所修的憶念。因此，當出現如此確定，和不確定的諸種景象時，如謂：「唉！我全然確定業已死亡。一般說來，所有眾生，受制於無常之魔，特別是我的屍體，剎那變化是諸法的本性，我確定已死了。此外，由於神聖上師念誦秘訣，出現沒有太陽和月亮，卻有五種解脫光路的景象，身體無臭味，以及感受前所未見、未聞的色和聲，通過以上徵象，來認證中陰的時間已到了。」

遂生起如下堅定願望：如是景象，純粹是中陰，我等原有的身體已拋棄，中陰的恐怖，僅僅是現在真正顯現；現在，我修習甚深秘訣之時已到了。若是上等資質者，就憶念殊勝的旆陀離甚深修習次第，繼而修練俱生大樂智。若不具備如是之能力，則專注於修習自性無緣大空性，修練

極為深奧的自性身，心中明白，顯現中陰
一切顯色，均為善逝之身，所詮解之聲，
全是善逝之語，所有顯現，咸是善逝之意
——無分別智，借以修練受用圓滿身，即
清淨幻化身之義。倘若沒有能力，進行如
斯修習，則正確地思忖到，唉！我等往日
修道，確定夢境為夢境，幻變純屬幻變，
通過此途徑，再三修練心，已極練達了，
現在要真正抉擇，如是中陰景象，純粹是
夢境，是幻術，無自性，明明是無，卻全
面顯現；雖然顯現，卻不能成立為實有，
對此無任何所斷和所證，我要極力消滅愛
憎和愚昧之相續。

　　再又，全部眾生世間似幻，卻未證悟
是幻，從而在輪廻的苦海中，再三受生老
病死之苦折磨。為了極度悲憫這些眾生，
使所有眾生，安住無上菩提方面，故應以
如幻三摩地來修道，以修道的體驗，促使
智慧在心中明白顯現。保持此狀態，恰到
好處地，修練清淨幻身，亦即幻化身。

　　隨順資質，次第進行修習，最優者，
證得大樂持明的成就，飛遊太空。縱然不
是那樣，也能在空明不滅智方面，發揮效
益，把許多劫的歷程，分割為一頃刻一頃
刻之段落，隨即快速地，通過全程。如果
今生，對修練夢境成就法，十分諳熟，則
成功順利。因此，有緣分者們，宜於不懈

地修持三相屬的甚深夢境成就法。

③資質下劣者選擇產門

資質下劣者選擇產門，分作兩點。首先，《續》云：

1.被業力牽引至六趣

中陰世間的有情，
猶如旅客路上行，
業力好似那繩索，
捆縛牽引至六趣。

此語的含義是，若缺乏認證白天迷亂的堅定憶念，就不能認證中陰。受取和守護從前之身，十分困難，最後死亡給予如斯千百萬苦痛，但仍不生起厭煩。因為過去的身體，已沒有了，從而痛苦，一心渴望受生，今後我何時才會有身軀呢？確知死亡後，出現正法的些微光輝，但由於此不諳熟，故該光輝，不能穩定。受用愛憎和愚昧等三種相續，他人又不能扭轉，從而沮喪，自己無奈地哭得昏倒，有的卻歡喜得笑逐顏開。

看見如斯等等狀況，生起無比憎恨，說：「唉！在我如此悲慘之際，這些中陰

有情極端快活，他們比怨敵更怨敵。」看見他人享用自己積累的財物時，十分耽著，尾隨這些財富，被人帶走，貪戀促使全面生起忍耐不住的強烈的憎恨，痛心地說，我珍視的這些財物，被他們這般地弄沒了。對遺體也是最初生起喜愛、貪著之心，繼而產生喜歡，其今後不存在的希求，對凌辱遺體等事也愛憎。

此外，憑依見、聞等各種逆緣，煩惱如火一般熾盛，如風一般狂暴。考察如斯逆緣，將使我於何處受生呢？倘若是一個受生於天的有緣者，無論出生於何處，看見的是天庭和其財用，以及十分俊美的天子、神女，其時生起愉悅之心。由於此因，此時之遺體生輝、有香味、肢體柔軟、美麗、雙目微閉。由於諸天的威勢，空中出現絢麗的彩虹等景象。就在此刻，看見入胎結生的情況是：俊美的天子和天女，歌舞嬉戲、歡笑等情景，中陰者懷著貪著之心，說：「我將前往那裏。」遂受生於那裏。

若是一個受生非天者，則看見行走的非天勇士，身著閃光的甲冑，揮舞極為鋒利的武器，微細的閃電無間隙，一片可怕的忿怒行相。中陰者說道：「我將前往那裏，致力於作戰。」遂受生於那裏。

若是一個受生於人的有緣者，看見的

是人們，受用安樂或財富，思忖到，我將以該處作爲依止處。繼之，對父體、母體結合，懷著愛憎和嫉妒之情，受生爲人。

受生爲旁生的情況是，不管怎樣，均以愛憎爲中介而受生。對將受生於某些旁生，和諸餓鬼來說，中陰者看見自己未來的依止處，雖無歡愉的貪著心，但感覺到大海翻滾聲、森林燃燒爆裂聲、山嶽崩毀聲，等等，從而極度惶恐地，迅速逃跑，不由自主地，鑽進幽暗的山洞。以此感覺而受生。

將在地獄受生的有緣者，看見在山坳和森林等處狩獵的獵人，由於惡劣的習氣，說道：「啊哈哈！我將前往那裏。」遂前往。被先前受生在地獄已經成爲地獄卒者，帶至地獄世間。某些人臨終時，看見閻王的差使，極度恐懼，眞正死亡時，被嚇昏。中陰蘇醒時，產生找尋自己身體的想法，感到中陰身干擾，頭頂有眼。它被暴風捲到太空，隨即摔到燒紅了的鐵質大地上，被熔化了，頃刻變爲形象猙獰的地獄有情，地獄的衆守護神，用各種手段來殺戮，十分悲慘。

諸趣衆生有胎生、卵生、濕生和化生，受生情況紛繁，此處略表點滴。

2.修習次第

死亡時，應生起強烈希求，作如是觀修：「啊！自無始輪廻以來，直至最末的而今，無數次受生，為了守護身體，多次遭受苦樂，和惡言，使心憔悴，永遠不能從憂苦的輪廻中，解脫出來，這是不好的，現今，我對中陰生起清淨的定解之憶念，下世不受生，它是多種苦的根源。極度憂傷地向上師祈禱，斷除諸種惡劣的媒介，而安住。雖然未對初中陰、二中陰生起定解，但在出現末中陰景象時，使原有的憶念醒悟。《一元寶性論》說：

既不潔淨又不香，
五趣眾生無安樂。

記憶上述內容，一心專注如下：軀體是應極度藐視的對象，是諸多煩惱之所依，勝似骯髒的爛泥堆，我永不在三界受生。無論貪著四生所攝何種悅意的出生處，均是媒介，故不應留心任何東西。善逝說，諸法無自性，我為何要耽著於無自性的諸法？因此，要立即消滅貪著之相續。特別是暖和濕是愛【註9-12】的中介，憑依暖、濕而實現受生，我不應貪著它。胎生和卵生的情況相同，看見大多依附父體、母體的情欲，對此產生愛憎和嫉妒，受此影響而受生。故我永遠不尾隨煩惱心。

另外，本無怖畏之處卻恐懼，產生欲隱匿於土穴、岩洞、折斷了的枯樹之根部等幽暗處之心，這是受持粗惡之身的徵象，此係昔日所聞。我對任何均不應畏懼，也不作遁逃、隱蔽的虛妄分別。總之，永不忘記：受生的方式不可思議，無論什麼景象，都不貪著，不要畏懼和憎恨，保持原始心，以往日所聞之法義來修心。此時，回憶和修習往日最熟悉的正法之光。卑微的我，想起世間諸法無常之真情，憂傷而意倦，一切時間生起無垢的清淨心，關閉受生之門。

倘若是一個守持共通乘（大小乘）戒律的中陰者，則生起強勁的對治說，我等是居士、沙彌、比丘，我允諾（守戒），極力斷除一切自然罪過，全面杜絕不合正理的身語意之業，決定關閉產門，關閉通過別的方式受生之門。若是信奉大乘者，則一切時間，不離珍貴的增上意樂菩提心——我為了最勝菩提而發心、修行，為了一切有情，應生起不能忍耐的厭離心和大悲，這些屬於中陰的有情業，和煩惱之諸多苦痛，特別熾盛，極為窘迫，使他們遠離諸苦，獲得最勝大樂無上菩提，有何不可？這是神聖的殊勝道。

倘若，是一個以生起次第本尊身為道者，則把生起愛憎的一切對象，觀想為本

尊神的身、臉、手，或者觀想爲手印（手勢）和種子字等，其三摩地十分穩定，平常的迷亂被消滅，受生之門被阻塞。以圓滿次第甚深無緣光明爲道者，僅僅觀想該光明，即可關閉受生之門。

如是，以修習脈、風、菩提心的金剛瑜伽爲瑜伽行，將獲得極大成功。由於對甚深「上師之道位圓滿」【註9-13】秘訣的精髓，獲得定見，故決定成功。若此，所謂「無生自我解脫」的方法——教誡之協調，如斯而已。

若欲受生爲信仰正法之身，借以修練菩提道，則要從各方找尋，和選擇地方、種姓、父母和親友，他們不應是隨順正法，進行修道的障礙。此時安住共乘、不共乘（密宗金剛乘）和最勝無上道，因爲具有能引發此於彼受生之教誡的極深要點，故無需衆多生世，所希求之事將獲究竟。通過受生形式的中陰清淨，妙匯緣起，道也僅僅是此。

所謂「末中陰阻塞和選擇產門」，勿作主要的，事實上，是閉塞和選擇四生之門。它又叫做「無誤緣起中陰」。

第三節 中陰道的餘義

經書說：

世間有情死亡時，
明相妄念皆隱没，
粗分細分均隱没，
隱没之後習慣了，
自然光明即出現。

　　此語是說現今一般人，臨終時出現的
景象。明相隱没是：色隱没，眼不明；聲
隱没，耳不聞別的聲音；氣味隱没，鼻如
塞了羊毛一般；味隱没，舌不能品嘗食物
的滋味；所觸隱没，身體之觸【註9-14】毀
滅；法隱没，世間之法不明晰。粗分隱没
是：土隱没於水，身體的元氣，不堪能；
水隱没於火，口水鼻涕外流，體內乾燥；
火隱没於風，體溫從體表消失，據說轉趨
惡趣者，體溫從下肢消失，轉趨善趣者，
體溫從上體消失，情況紛繁；風隱没於靈
魂，外氣斷絕，內氣奄奄一息。細分和妄
念，隱没的情況是：明相隱没時，最初外

象是，看見與往昔不同的景象，內象是神識飄搖、迷離，如煙一般【註9-15】。繼之，外象如月亮升起，出現白光皎皎的景象。內象是神識飄動如陽焰。此時，通常確定自己業已死亡，由憎恨轉化的三十三種分別心被阻。增相隱沒【註9-16】的外象是出現如旭日東升紅彤彤景象，內象是如螢光忽明忽暗。顯乘經典說，這時儲存貪愛下世的種子，由於以往的業力，心中閃現六趣眾生，各個和具體景象，這如同播種一般。應知此時中介，是甚為重要的。《續》云：

> 瑜伽師們歿時吉，
> 飲血【註9-17】等等瑜伽母，
> 各種鮮花手中持，
> 各種寶幢和飛幡，
> 各種音樂來歡迎，
> 引至空行的淨土。

有罪者們，出現閻王差使的景象，貪欲所轉化的四十種分別心被阻。得相【註9-18】隱沒於光明，外象是出現如黑暗的羅睺一般漆黑之景象，內象是出現如油燈一般清晰明亮的景象。此時，愚痴所轉化的七種分別心隱沒。

如是，分別心收攝於阿賴耶識上，神

【譯註】

9-15原註。年梅塔波寶師說，「明相」的含義，是微細脈道收縮，風息進入精脈、血脈，二脈的微量風息進入中脈，分別心的諸風次第被阻。其中首先憎眼轉化的三十三種分別心被阻，心性首次稍許明白顯現，故叫做明相。

9-16原註。年梅塔波寶師說，「增相」的含義是，分別心的諸風息，有三分之二進入中脈，貪欲所轉化的四十種分別心被阻，較之以前心性異常清晰，故叫做增相。

9-17飲血，即飲血金剛，無上密乘本尊上樂金剛的別名。

9-18原註。塔波寶師尊者說，「得相」的含義是，所有風息進入中脈，愚痴所轉化的七種分別心被阻，心性明而圓滿，璨然顯現，故叫得相。
若按修行來說，此是寂止；若按光明而言，是靜慮的光明。得相隱沒於光明的外象，是出現宛若黎明的景象，內象是出現宛若無雲晴空的景象，原有的靜慮光明和此時的自性

下接367頁

識變得宛若虛空一般。繼之，在六塵、六根、六識和五大種收攝的頃刻，中脈上端的白分明點、下端赤分二者、大持命風和靈魂，剎那間會合【註9-19】，出現一剎那基位光明法身。但由於無明的緣故，不能認證，靈魂離去，隨即出現中陰。

　　原有的貪愛遺留情況是：此時轉趨地獄的有情，由於過去過度地習慣十不善，遂出現十不善的景象，自己所感覺的空色收攝和顯現，遂出現兩種景象。罪孽深重者，轉趨阿鼻地獄等，出現地獄卒的形象，自己（指屍體）的血和膽汁，被風吹濺到自己身上，眼睛變為殷紅或黃色，身體被灼熱熾逼，正在貪著時死去，故出現猛烈折磨的景象，其感覺是火燃燒和兵器等，耳所聞是不間斷的風聲，伴隨此種情景死亡後，在靈魂轉移的瞬間，才有片刻安樂。所見景象是，看見森林、火、水等，由於貪愛那裏，於是前往。據說其時，身體再次感覺出現，先前的眾閻王前來，隨即尾隨前往之景象。罪孽較輕者臨終感覺是，出現地獄世間、藍色的兵器森林、山嶽和草原，有情彼此殺戮、啖食，血濺大地。由於從前習慣於殺生，故思忖到：「唉！我也要前往那裏。」此種感覺強勁，前者異熟業強勁。詳細的敍述，請閱《正法念處經》。

上接366頁
【譯註】

光明二者，融合為一體，叫做無分別智，和無分別光明，若按修行而言，此屬勝觀；若按光明而言，叫做自性光明和基位光明。《續》說，安住於此，遂有中陰，獲得法身。

譯者注：寂止，一切禪定的總括或因，心不散往外境，專一安住所修靜慮之中。勝觀，一切禪定的總括或因，以智慧眼觀察事物本性真實差別。

9-19原註。年梅塔波寶師說，體內氣息奄奄一息時，頂間從父體得來的「ㄅ」字下沉，與從母體得來的猛厲火自性──方便智慧二者之種字在心間會合，屍體的光澤保持一天，或兩天，三天，四天，五天，六天，其後是果位光明，外象為宛如黎明的景象，內象是彷彿晴空無雲的景象。這時，道位光明同果位光明融合，自然地明亮，遠離一切虛妄分別，充滿無漏安樂，所出現的景象也是安樂的自性。此時，修習教誡，明亮的幻化身、安樂的受用身、無分別的法身，以及彼三者

下接368頁

轉趣餓鬼，受生於甚爲吝嗇的世間。

轉趣爲旁生，懷著喜愛和貪著這種或那種畜生之心，或者什麼都不記憶，昏然死去。

受生爲人者，據說懷著強烈貪著人的感覺，大多決定要受生爲人。

受生爲非天的情況，類似受生爲天，據說懷著稍許自豪的情懷，死在下弦月。

轉趣天和善趣者們的貪愛心，據說亦是如此：他們看見受生處所圓滿的資具，天和非天們坐在寶座上，從而生起歡喜之心，回憶過去所行善事，不後悔地死去。因爲匯集了本尊和上師等好條件，儲存了世間的種子，據說，差不多在上弦月，和太陽燦爛時死亡。

如是感覺的內因是，心中有過去行善，與不善之習氣的種子，存在於體內的根本風，和支分風飄動，從而出現煙和陽焰等徵象，以此作爲緣，逐顯現出來，風息顯現爲諸種相異的空聲。

繼之，暫時進入光明，出現中陰。此刻不甚熟悉光明者們，譬如秤杆的高低。據說此（指光明）一旦隱沒，隨即出現中陰。轉趣色界者們，熟悉靜慮，住於中陰時，憑依靜慮的預備工夫，此時出現色界景象，對他們來說，中陰期不長。轉趣無色界者，由於以往諳熟無邊虛空等四種體

上接367頁
【譯註】

無別的自性身等，四者俱全，叫做「一切功德圓滿的中有」。

驗，一旦死亡，立即逝往太空，非種子的一切分別心被阻，故別無中陰。《續》云：

　　虛空之上眾無色。

　　此語是說思忖身體要點結合三有（三界）。若此，往生彼處非眾生。

　　現在介紹中陰本身。據說六欲天【註9-20】、人、非天、旁生、餓鬼、地獄有情等的中陰期，大多是七天，有的更長，又說爲四十九天。但實際上少於此。關於中陰，如謂：

　　具有前後世間的色肉，
　　器官俱全無有質礙性，
　　具備業之神通變化力，
　　清淨天眼看視同類者。

　　顯乘經典說，譬如身強力壯的人，在戰場上墜馬，迅速被擒一樣，強烈的求生欲望，使中陰有情迅速受生，同生死流轉結合，因此爲何要延遲七天？初中陰出現時，感到如夢。關於意生身，比方說，宛若水中的影像，具有根、受【註9-21】、想、行和識收攝，四大種卻無。此時看見遺體，已知道業已死亡，心想到，我也需要一個身體，唉！在哪裏受生呢？卻仍舊保

持貪愛，看見男女天神，又看見天界。知道將在那裏受生，心生歡愉。由此原因，屍體彷彿眯眼微視，肢體柔軟，顏色明亮，發出香味。這類中有有情，大多是化生。因此（佛）說他們七天受生。

受生爲非天，情況雷同。

同樣，受生爲天、非天、胎生和人的情況是，中陰有情看見父母和合的外緣，懷著貪著心情而入胎，結胎的感覺諸多相異，業力清淨者們，感覺胎藏是精舍；有的懷著貪鄙意識而入胎；有的寄託希望而入胎。受生爲旁生等部分中陰有情，感到被雪、風、雨驅趕，尋覓躲藏處所。受生爲地獄有情，和餓鬼的大多數意生身之感覺，是被地獄卒解押，地獄卒向各個意生身，授記其業後，衆意生身困苦地結生相續。他們大多也是七天後化生。

同樣，雖有其他受生處，但略而不述。

胎生者們入胎後，雖不是中陰有情了。但是，（佛）說受生爲諸欲天，也在第七天入胎。關於中有身的形體，受生於何處，就具有相應的行相，轉趣善趣者，頭向上；往生惡趣者，頭朝下。他們顏色各異，往生色界、無色界和阿鼻地獄的情況，上文已述。

以上內容，一切智（如來名號之一）在許多顯密經典中有述。我確知後，作了

粗略的轉述，因此不要狐疑。雖然佛有諸
多論說，但恐行文冗長，不再贅述。

詩云：

中陰世間的關節，
貪愛什麼即受生，
成就三界初中陰，
有緣者們現在要，
生起精進之氣勢，
淨治感覺應珍惜。
二中有的此時候，
修練夢境爲中陰，
轉變感覺且守持，
成就世界中陰事。
現在尾隨那迷亂，
煩惱妄貪隨其便，
欲獲中陰之功德，
愚痴迷亂未束縛。
故應不懈生精進，
行身語意的善業，
供施聖者和有情，
恆常守持妙乘戒。
克服忿怒和傲慢，
修習靜慮要精勤，
經常精研諸妙法，
修練自心得自在，
修習諸佛淨土後，

希冀迅速登佛土，
以及證得大菩提。

轉識——道位護送者之教誡

◆正行六法之6◆

轉識——道位護送者之教誡。具德那洛巴大師說：

身體八門輪迴的天窗，
一道門是大印瑜伽道，
關閉八門打開一道門，
神志之箭搭在風息弦，
用力拉動嘻迦二音弦【註10-1】，
靈魂出入超越那本性，
具有受用圓滿身自性，
名叫轉識成就法秘訣，
譯師及時關閉風息否？

密勒尊者說，轉識點金露，以先前如斯之法，越過彼道，假若時間到了就轉識。此有兩點：共通和特殊。

共通的轉識成就法。轉化吝嗇為布施、轉化貪欲為守戒、轉化忿怒為忍耐、轉化懶惰為精進、轉化散逸為靜慮、轉化愚痴為智慧、轉化私欲為利他、轉化妄念為生起次第。

特殊的轉識成就法有二：轉識至何處、以何種辦法轉識。

轉識至何處分三點：轉識無戲論法身、轉識有戲論色身、轉識悅意空行城。

【譯註】

10-1 嘻、迦二音，靈魂升降聲。佛教徒修往生法時，高聲哼出的嘻、迦二音，前者表靈魂出竅，後者表入竅。

第一節 轉識辦法

　　轉識辦法分三點：上等者在光明中轉識，中平者轉識爲幻化身，下劣者在生起次第中轉識。

◈◈◈上等者在光明中轉識

　　有二：自性光明和靜慮光明。

　　在自性光明中轉識。一切有情臨終時，外氣斷絕至內氣未斷之間，出現光明。認證此光明，心不散逸地安住光明境界，同道位光明融爲一體，隨即成佛爲法身。對此法而言，應現在守持夢境光明。若對此不太熟練，則在靜慮光明中轉識，即臨終時，身體要點盡量作得舒適；認證無生光明，刹那也不散逸；在呼吸長短氣時，張嘴哈氣出聲，神志同虛空融合呼氣，遂成佛爲法身。

◈◈◈中平者轉識為幻化身

有二：自性幻化身和靜慮幻化身。

自性幻化身。熟悉並修練先前的幻身成就法，了知所修一切均是幻變，在此狀態中，沒有絲毫耽著和貪欲，遂成佛為報身。若對此不太熟練，則轉識為幻化身。耽著平常之身的對治是，感覺自己是本尊身，觀想其無自性；耽著平常語的對治是，念誦「阿里噶里」（ཨ་ལི་ཀ་ལི）；耽著普通心的對治是，懂得諸法無自性，色為現空，聲為聞空，分別心是明空，諸法是幻術。在幻變之狀態中再三渴望，隨順風息而轉識，成佛為幻術似的報身。

◈◈◈下劣者 在生起次第中轉識

在生起次第中轉識有二：經修練而轉識和強制轉識。

1 經修練而轉識

經修練而轉識有二：以憶念之雲消除失誤之過失、「རྷ」字宛若幼獅在雪山跳

躍。

1.以憶念之雲，消除失誤之過失

設想自己將死亡，命終時就這樣死去，為了有情應修轉識法；否則，產生非時殺本尊的罪過。觀想自己生起為佛母，中脈約箭桿長，頂間囟門被紫紅色的「ཕ」【註10-2】字阻塞，心間風、心會合之本體是藍色的「ས」字，以須根填滿它。

2.「ས」字猶如幼獅在雪山跳躍

觀想在上方天空中上師和本尊渾然一體，其心間呈妙蓮開放之狀，祈求道：「請賜給熟悉轉識成就法的加持！」呼出濁氣，猛吸長氣，壓抑上體氣息，使心間的氣息下行，觀想它與臍下的「ས」字會合。逼迫下行風，蜷曲無名指，鬆散盤腸，念誦「ཧིཀ་ཀི་ཤིཀ」（念為「嘿迦嘿」），「ས」字在中脈內上行，值遇頭頂的「ཀྵ」字，顱骨縫隙鬆動，一個拇指寬的骨頭，連同血遠遠領先到達上師的心間。再次吸氣，觀想「ས」字下降，騎在如鬚根的生命流上，觸及心間，停留在那裏。同樣，練氣二十一次，或五十五次。下座時，觀想上師融入自己，「ས」字做幼獅跳躍後，永遠安放於本質之真情。若不能把握，則以轉識法控制。

【譯註】
10-2「ཕ」，讀為「叉」。

熟練的標準是，頭頂凸起，發熱、跳動、腫脹、冒血和黃水、神志奮進、氣上湧、感到心痛。一旦出現如斯狀況，隨即停止修練。臨終時間，因能集中心思，故應信許轉識。

轉識。由上師之言，可知死兆齊全和分析死兆。觀想在天空上師，與本尊無別，其具備智慧與大樂的胸間呈八瓣妙蓮開放之狀。照舊將靈魂斂入「ᴝ」字，頭頂的「ᠬᠡ」字清晰，擠壓下體風息，轉移至心間，上師之心──無二智慧同我的神識，融合無別，它向外擴張，生命流如鬚根一樣被梳斷。由於擠壓風息，一部分宿業，必定使自己轉識。此時，上師或友人，應念誦道：「安住於樂空吧！」若不能修練風，則做獅子臥姿。其他方面同於前文。

②強制轉識

強制轉識分三點：憑依身體要點，斷絕往來生死輪廻、樹立智慧之靶、「迦、嘿」二音射箭，轉識所欲之處。

1.憑依身體要點，斷絕往來生死輪廻

發心、祈禱，靈魂從九竅中，任何孔穴離去，佛不阻攔它受生於這裏或那裏。

此獅子解脫之幻輪極端深奧。忿怒羅刹面，是通往地獄之門，用腳踵覆蓋，以約束下體風息。雞足【註10-3】是通往旁生趣之門，應挾在兩踝骨之間，對婦人而言，應以腳踵阻塞。漏洞是通往餓鬼道之門，應以小指阻塞。鼻孔是通往夜叉道之門，應以無名指封閉；若不能，就捨棄左鼻。用中指封閉能見之眼，它是通往人趣之門。用食指堵塞耳，它是通往天趣之門。

2.樹立智慧之靶

觀想上師或本尊，安住於頭頂，極為明亮，高約一尺，其心間呈妙蓮之狀。

3.以「迦、嘿」二音之弦射箭，至所欲之處

背負繩索或棍子，默念「嘿、迦」，引發神識至智慧之靶，一次加行必能轉識；兩次或三次加行不可能不轉識。

塔波寶師尊者說：觀想用黃色的「𑖠」字堵塞囟門，分別以藍色的「𑖡」字封閉兩眼，分別以藍色的「𑖤」【註10-4】字堵塞耳，以藍色的「𑖦」【註10-5】字封閉兩只鼻孔，以白色的「𑖭」【註10-6】字覆蓋舌頭，以藍色的「𑖤」字分別封閉眉間和心間，以黃色的「𑖠」字分別堵塞肛門和尿道口，以藍色的「𑖡」字封閉臍間。

【譯註】
10-7藏文編輯註：此處原文缺
　　一頁，原書為珍本，迄今
　　僅覓得一部古老的手抄
　　本，未獲得別的版本，故
　　無法補充。今後若得別的
　　版本，再續此處。

第二節　正行修持與最勝往生

◇◇◇正行修持

　　正行修持有二：無依轉識的轉識正行、有依轉識是轉識奪舍。

　　無依轉識有三，其中上乘是轉識光明。

　　塔波寶師說，一個具有光明的證悟者，臨終時，專注於自己所修的光明而死去，它雖無轉趨，但取名為轉識。

　　《六法詳論》云，此時修習心事——三摩地的要點。繼而，何時出現隱沒的徵象時，轉趨為何，轉識為誰，誰轉識，如何轉識，均是無所得的。故所轉能轉如實地在緣起之上，無所立能立地，保持原狀【註10-7】。

　　觀想上師，坐於天空三重，或四重坐褥之上，如《上師瑜伽法》所述，生起信心，連續地向上師，敬獻財用，強烈悲痛地祈禱說：「請賜給加持，使我在死時，現證光明法身；請賜給加持，使我頃刻，

也不看中陰的恐怖；請賜給加持，使我刹那之間，逝往所欲前往的這個，或那個淨土；請賜給加持，使我以甚深秘訣為道，不出現釀成災難的違緣。」

接著，又想像匯集加持。繼而，守持心於過去上師的坐姿。再次觀想在喉間中脈內「ༀ·ཧཱུྃ·ཟ·ཀ」四字圍繞白色的「ༀ」字旋轉，或者風息的綠色種字四個「ཡ」抬舉「ༀ」字，值遇修練瓶氣，遂進入氣息之中。同時，由「ༀ」字生出藍色的「ཧཱུྃ」字，安住於心間中脈；從「ཧཱུྃ」字生出紅色的「ༀ」字，安住於臍間中脈。心內住【註10-8】，在氣息尚存之前傾注之。呼氣的同時，臍間的「ༀ」字、心間的「ཧཱུྃ」字、喉間的「ༀ」字，即由四個「ཡ」字抬舉為「ༀ」字，或四種字圍繞的「ༀ」字，從囟門離去，融入上師的心間，從而視自己與上師，平等一味。

再次觀想從上師的胸間，及身體有白色的「ༀ」字及隨從字，從自己的頂間，進入體內，安住喉間。「ཧཱུྃ」字和「ༀ」字等，也照舊次第安置，值遇吸氣。再者，當咒字安住和移動時，守持心於所緣，不散逸於別的妄念。到了修行各座中的休息時間，放置三字於三個依止處，迎請具德上師，安住頂間至心口之間，不以三字為所緣，以晶石交杵金剛，封閉囟門，守

【譯註】
10-8心內住，從外境中內斂其心，使之內住。

持心，於如明空水月的上師之身。這對意念活動敏捷者們來說，不會立即作障，是生起珍貴功德的所緣。

　　關於益壽的觀想活動。蓮花生大師說，在宛若紅綢搭設的帳幕之空明身體內，精脈、血脈和遍動脈（中脈別名）三脈，如豎立的柱子，分別端正直立，於頂間至私處。正中遍動脈內紅色的「……　ཨྰཿ」明亮，右側血脈內白色的「ཨ」字明亮，左側精脈內藍色的「ཧཱུྃ」字明亮，口念三字（阿，嗡，吽），或者觀想伴隨著聲音三個字，分別放光，三個字亮堂堂地，充盈空明的整個紅色體內，盡量安住於既不流散又不收攝的境界中，修習根本定。妄念從此種境界旁騖，或欲下座【註10-9】時，收斂所有咒字，於此三根本咒字，收斂左右二字、二脈和身體於「ཨ」字，「ཨ」字與紅色明點合而為一，傾注片刻。由此左側的紅色明點，融入法界，在什麼也不觀想的狀態，修習等引。上師的心間放光，從十方眾善逝的心間吸引來，無數具有白色「ཨ」字形象的不死智慧甘露，融入自己心間具德上師之身。由此，流出智慧甘露流，自己體內各處，充滿無漏智慧甘露。稍稍住持柔和之風息，最後保持無所緣的境界，廻向淨善。座間的行為，應符合妙法。

【譯註】

10-9 下座，修行者念經完畢，起身休息。

如是，劃為四座或六座修行，易於精通風、脈。若是一個資質上等者，約五天或七天，確知轉識成就法；資質中平或下劣者，也能在十一天，或二十一天內成就此法。

熟練的標準是，頭和上體不舒服、頭頂發熱和跳動，真正從囟門冒血和黃水，等等。

羯磨加行能夠達到的標準是，手掌繞膝旋轉三次，繼之彈指三次。同樣的動作做三十次、七十次、一百零八次，是為下、中、上之標準。達到標準後，不忘秘訣而安住。

死亡之期來到時，罹重病，摒棄藥物和經懺佛事。清楚看見隱沒次第的諸徵象時，如是思忖：「唉！從無始以來我無數次受生，雖已捨棄軀體，卻是徒勞。現在真正捨棄此肉體的時候到了。先前神聖上師賜予的甚深秘訣，我圓滿無缺地經常修持，這使我死亡，變得有意義，最好臨終證悟光明法身。另外，能夠在自己所希求的處所，頃刻受生。因此應懷著無限喜悅來讚頌心，不耽著此生的善惡，和中品等任何事，施捨所有器物【註10-10】是訣竅。然後，若根本師健在，甚好，迎請來，提醒自己記憶教誡；若不在，則在其腳迹等處獻供品，通過追憶神聖上師的方式，來

懺悔舊罪，防止新犯，立誓守戒。繼之，說道：「時候到了就轉識；非時就殺諸天。」

死兆確實齊全後，若身體虛弱，不能修練前文所述的瓶氣，則回憶自己的崇仰。與此同時，回憶以往修練時的所緣。

轉識時，身結跏趺，或端坐，或做獅子臥姿。心中明白觀想自身，具備本尊行相、空明和中脈三者，上師們坐於頭頂，收攝體內所有赤分，於臍間「ᠰ」字。同樣，收攝體內所有白分，於喉間「ᠷ」字，收攝所有風和識於心間的「ᠯ」字。三字合而為一，融合於上師的心間，隨即轉識。安置上師之身，或者作意於逝往所欲淨土的宏偉計謀；或者，全然貫注上師的心間。這些，應結合自己的勝解緣分，珍惜之。

◈◈◈最勝往生

關於最勝轉識，都松欽巴尊者說：「將所緣轉移至文字，轉識幻化身；轉移至上師、本尊無別，轉識報身；消散於虛空，轉識法身。」如所說，將諸法斂入三字，以此為道，成就善逝身語意三金剛，又成就三身，是轉識法最為殊勝神聖之所緣。

學者修習，無絲毫作障之緣，和惡劣
的中介一事，一般說來，以甚深密咒爲道
的瑜伽師們，上等者不死；中等者如獸王
，他人不知其死於何處；平庸者結交信奉
佛教的朋友，其死亡有三種。但是，此時
五濁橫流，平庸者居多，以此爲主。

　　（佛）說仔細分析惡劣的中介，或任
何外緣，隨即全力斷除之，是至關重要的
。縱然下世，將獲得最爲妙善的受生形式
，卻因些微惡劣的中介，引發至惡趣中，
十分卑微之處受生；縱然不善之業力，極
爲猛烈，但（佛）說，具有稍許中介，則
能控制業力，受生殊勝。所以，臨終時優
劣之中介，極端重要，應極端注意。

　　以上出自瞻林・曲季扎巴的著作。

　　詩曰：

　　唉！現在菩薩們，
　　悲憫事迹如大海，
　　引導衆生辦法多。
　　至爲深奧此六法，
　　浩瀚續部的精華，
　　歷代衆多證果者，
　　恰到好處地修持。
　　猶如金液此教誡，
　　今後有緣衆行者，
　　首先發心爲衆生，

灌頂成熟自己心。

根除世間諸貪戀，

精勤不懈地修持，

方便次第雖無量，

勝此一籌無其他。

根本教誡為四種【註10-11】，

消除四位的迷亂，

心定證得那四身。

俱生和合大手印，

捨棄貪著方便道，

現在尚未得果報，

二種支分【註10-12】便結生。

為了利他身語意，

廻向發那清淨願，

此生必定得功德。

願此淨善於有情，

清淨迷亂的污垢，

修持六法此教誡，

別的傳人不了知。

心想利濟後來人，

禪師讓尚多吉寫，

吉祥威光照贍洲！

年梅塔波寶師說：「由於受用貪欲、憎恨和愚痴三者，從而誤入三惡趣。其對治是，體驗那洛巴大師的六法，轉貪欲為安樂，轉憎恨為光明，轉愚痴為無分別意

。若耽著後三者，據說要在三界受生，故不得貪著，憑依屢屢修習，將證得三身之果報。因此，應以安樂證得報身，以光明證得幻化身，以無分別意證得法身。」

噶瑪拔希寶師說：「若貪著樂明無分別意的滋味，則非究竟的果報。因此，在未通達俱生心之前，講說和修習無上大瑜伽父續、母續者們，有墮入中有世間的顧慮。故勿貪著樂空無別、明空無別、了空無別、現空無別、聞空無別等五無別，不把因位、道位二者認作果報，通達萬物——世間出世間諸法為俱生智，串習力圓滿，即是金剛持。」

《六法詳論》說：「如是，一一修習六法，修道的功德圓滿；若具備次第修習的緣分，循序漸進地修習，或者無次序地越級修習，所希求的任何一種法，均可以。而不具備一一完整地修習之緣分，隨意修習任何兩種，或三種法，也將自然成功。這猶如打開國王之府庫，設立施捨室一樣，滿足了各種期望。若欲以具備真實甚深信心所攝為道，清淨影像的正中三脈道、四脈輪和『ལ』、『ཏྲི』等咒字清晰，修習修練所依的風息和幻輪，生起體會後，回憶並產生『將彼視為真正的幻術，此即夢境』的感覺，把樂空無別的真情，確定為光明，從而通達中陰智慧。短暫修習

388

，引發心至密嚴剎土的所緣加行，迴向淨善，座間修習所修關鍵之道。如是，一座之內可修習全部六種成就法。此係以拙火爲基礎的修法。應知以幻身爲基礎，進行修習，其情也是如此。」

六法包含全部基、道、果。它分爲四根本和二支分。作爲引導所化的方法，前輩尊者的教誨，和形象在門生的心中，相傳不斷。

下面介紹護持後得位的感受。具德那洛巴大師說：

夢境時候的情景，
夢見男人和婦人，
分別視爲男女鬼。
夢見歡喜傲氣大，
夢見醜惡心不悅。
根本不知鬼是心，
妄念鬼怪無窮盡。
一般聽受內外法，
理解之後斷二邊。
解除是非疑團時，
不畏迷誤有定準。
沒有錯處中觀道，
此道何有生與滅？【註10-13】

如是，關於那洛巴大師六成就法的教

誠，經崇敬噶舉派的烏斯仲巴等人勉勵，心想連我這樣的一些愚笨人，也要利濟，一切智讓尙多吉的講義中，稍許不明白之處，憑依部分領納法主通哇頓丹的甘露語，爲顯揚和便於理解噶舉派前輩大德們的教法，編著了此補遺，使班覺頓珠我等衆有情，覓得並跨入金剛乘妙道。願從令人滅亡的所有煩惱束縛中，解脫出來，成爲迅速獲得金剛持果報的種子。

此書，是一切敎誡之王，四續部之根本，明白闡述了母續的精華，生起次第俱生母，圓滿次第風心無二，叫做《具德那洛巴之六法·修持明炬》。寫於令人歡愉愜意、噶舉派上師、本尊和空行加持，和寓居之聖地。